목* OHH * 된 의 유지임 다양하게 그리기 인체 사진의 포즈를 일러스트로 표현

이토이 쿠니오 ^{감수} 김재훈 ^{옮김}

이런실수

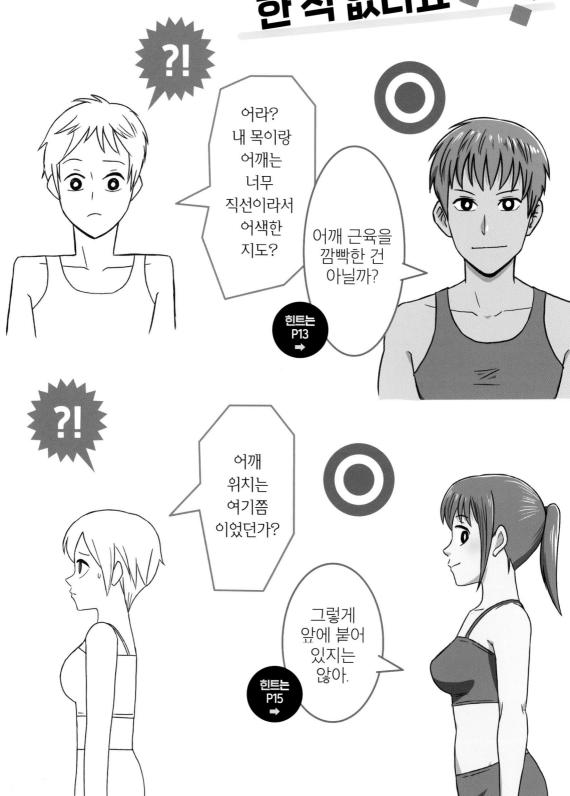

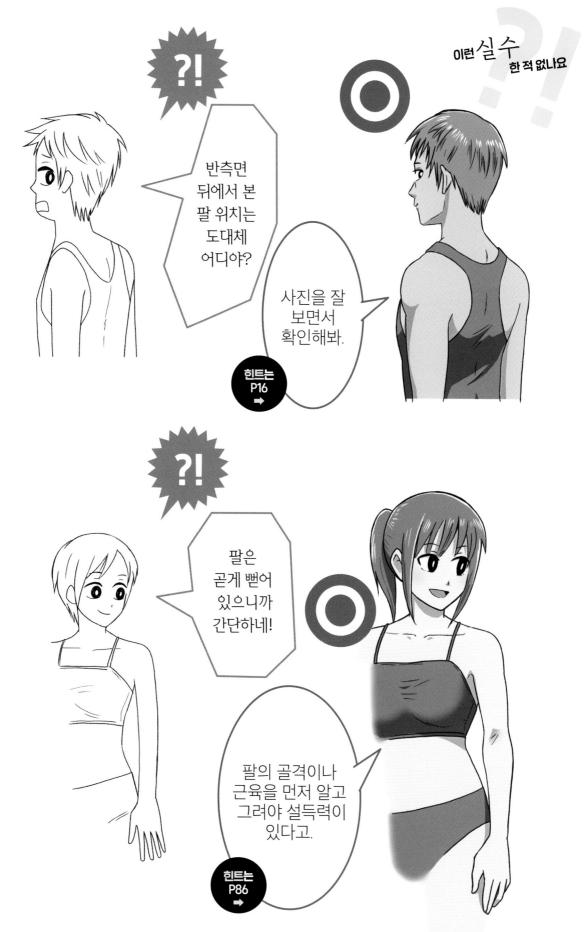

잠깐, 내 어깨 제대로 올라간 거야?

팔을 구부리는 건 좀 어려워.

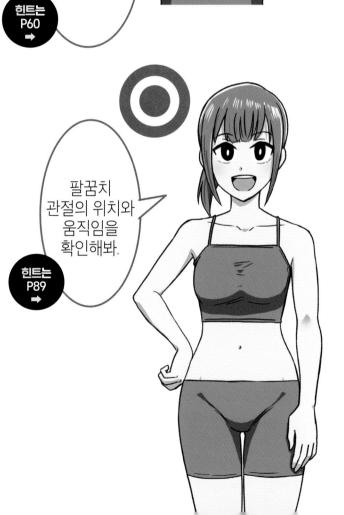

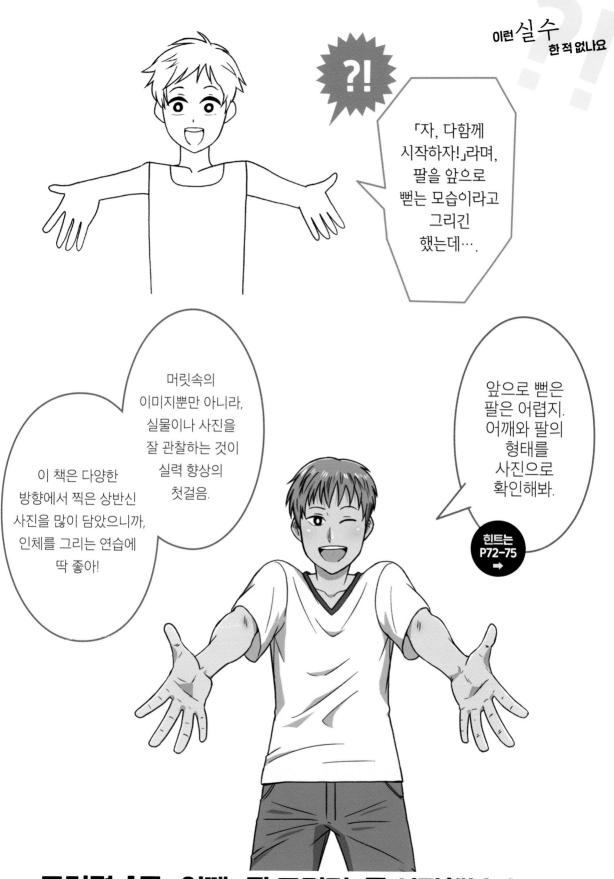

그러면, '목·어깨·팔 그리기, 를 시작해볼까!⇒

■이런 실수 한 적 없나요?!.....2

목과 어깨를 자세히 배우자

- **■머리와 목의 연결**----12
- ■목과 어깨를 관찰해보자…13 정면, 반측면 앞, 옆, 반측면 뒤, 뒤

翔 기 위치는 어디?…..15

■하이앵글과 로우앵글의 연구····18

- ■셔츠나 블레이저를 입으면?……20
- **■하이앵글로 본 옷깃의 형태**----22
- ■로우앵글로 본 옷깃의 형태…24

됐는 다른 옷은 어떻게 그릴까?·····26

움직여보자 ----27

- | **인체의 움직임** | 연 | 구 | 실 | ·····28

목에는 7개의 뼈가 있다 / 옆으로 돌리는 움직임 앞뒤의 움직임 / 옆으로 눕히는 움직임

빙글 사진 자료❶ 위로 향한다·····30

포를 **남성의 경우**.....31

정면과의 차이~~31

LESSON 01 **위로 향한다**(하이앵글·반측면 앞)······32

LESSON 02 **위로 향한다**(평행시선·옆면)......33

빙글 사진 자료❷ 아래로 향한다.....34

포를 목의 움직임을 확인·····35

LESSON 03 아래로 향한다(하이앵글·반측면 앞)·····36

LESSON 04 **아래로 향한다**(하이앵글·옆면).....37

빙글 사진 자료**❸ 옆으로 돌린다**·····38

포를 흐름을 확인·····39

LESSON 05 **옆으로 돌린다**(하이앵글·반측면 뒤)······40

LESSON 06 **옆으로 돌린다**(로우앵글 · 반측면 앞).....41

빙글 사진 자료❹ 옆으로 눕힌다·····42

지하는 고개를 기울일 때의 각도·····43

LESSON 07 **옆으로 눕힌다(**평행 시선 · 반측면 앞)......44

LESSON 08 **옆으로 눕힌다(평행 시선 · 옆면)**······45

[움직임을 확인] 목을 돌린다.....46

LESSON 09 목을 돌린다(하이앵글·정면).....48

LESSON 10 **상체를 숙인다(**평행 시선 · 반측면 앞)......49

빙글 사진 자료⑤ 상체를 숙인다.....50

포트 상체를 숙일 때의 몸통·····51

LESSON 11 **상체를 숙인다**(하이앵글·정면)......52

LESSON 12 **상체를 숙인다**(로우앵글 · 반측면 앞)······53

빙글 사진 자료**⑥** 어깨를 올린다·──54

전투 어깨를 움직이는 동작의 포인트55

LESSON 13 **어깨를 올린다**(로우앵글 · 반측면 앞)······56

LESSON 14 **어깨를 올린다(**평행 시선 · 반측면 앞)······57

포트 입을 벌릴 때 움직이는 부분은58

3

팔을 뻗는 음

움직임

│ **인체의 움직임** | 연 | 구 | 실 | ·····60 -

쇄골과 견갑골의 연결

움직이는 범위는? / 어깨가 움직이는 원리

【움직임을 확인】 옆→위로 올라간다.....62

폭발 어깨의 근육을 살펴보자····63

【움직임을 확인】 앞→위로 올라간다……64

전투 어깨와 팔의 굴곡을 타원으로 파악하자·····65

빙글 사진 자료 항 팔을 옆으로 벌린다.....68

LESSON 15 **팔을 옆으로 벌린다**(평행 시선 · 정면).....69

빙글 사진 자료❸ 팔을 앞으로 뻗는다·····72

LESSON 16 **팔을 앞으로 뻗는다(**평행시선·정면)·····75

빙글 사진 자료**⑨** 팔을 위로 뻗는다·──76

빙글 사진 자료⑩ 팔을 뒤로 내민다──78

LESSON 17 **팔을 뒤로 내민다(로우앵글 · 옆면)**.....81

■손의 방향을 따라 바뀌는 팔의 실루엣----82

포인트 설명 **손목의 회전**·····83

폰트 체형에 따른 옷의 주름····84

팔을 구부리는 **오**진인—®

→ **인체의 움직임 | 연** | 구 | 실 | ·····86

팔꿈치 관절의 움직임

팤꾹치의 돌축과 홈

[움직임을 확인] 위로 구부린다.....88

포를 **팔꿈치의 위치는?** 89

빙글 사진 자료❶ 손을 허리에·····90

LESSON 18 **손을 허리에(평행시선·정면)**-----93

빙글 사진 자료❷ 옷을 입고 손을 허리에·····94

빙글 사진 자료® 물을 마신다.....96

LESSON 19 물을 마신다(로우앵글·정면)......97

빙글 사진 자료⑩ 머리를 감싼다⋯⋯98

LESSON 20 머리를 감싸다(하이앵글·반측면 앞)······101

빙글 사진 자료® 팔짱·····102

LESSON 21 **팔짱(하이앵글 · 반측면 앞)······** 103

비글 사진 자료® 팔꿈치를 앞으로 내민다·····104

LESSON 22 **팔꿈치를 앞으로 내민다(**평행 시선 · 정면)······105

빙글 사진 자료♥ 턱을 괴다·····106

LESSON 23 **턱을 괴다**(평행시선·정면)······107

■손과 팔을 이용한 다양한 동작을 관찰하자·····108

翔 몸의 두께를 생각하자 110

겨드랑이가 보이는 큰 움직임─

│ **인체의 움직임** | 연 | 구 | 실 | ·····112 ::

몸 정면의 근육

몸 뒷면의 근육

[움직임을 확인] 뒤로 턱걸이.....114

포인트 움직임과 형태를 확인하자·····115

[움직임을 확인] 팔을 구부려서 위로……116

포를 골격을 확인하자·····117

LESSON 24 **뒤로 턱걸이(하이앵글·반측면** 뒤)······118

LESSON 25 팔을 구부린다(평행 시선·정면).....119

LESSON 26 머리 뒤에 양손을 붙인다(로우앵글·반측면 앞).....123

빙글 사진 자료**◎** 땀을 닦는다·····124

LESSON 27 땀을 닦는다(로우앵글·반측면 앞)·····125

빙글 사진 자료⑩ 머리에 물을 뿌린다.....126

LESSON 28 머리에 물을 뿌린다(평행시선·정면)·····127

빙글 사진 자료②손을 머리에 붙인다·····128

LESSON 29 **손을 머리에 붙인다**(평행 시선 · 옆면)······129

빙글 사진 자료❷ 바닥에 손을 붙인다·····130

LESSON 30 바닥에 손을 붙인다(평행 시선·옆면).....131

포를 반측면 앞에서 보면·····133

■겨드랑이를 드러낸 자세에서 볼 수 있는 것──134

6

비틀림도 추가되는 액션 포즈--135

| **인체의 움직임** | 연 | 구 | 실 |136

척추의 구조

비트는 움직임을 만드는 법?

[움직임을 확인] 돌아본다·····138

點를 머리·가슴·허리의 관계를 3개의 상자로 알 수 있다....139

[움직임을 확인] 돌아보는 포즈140

LESSON 31 돌아보는 포즈(하이앵글 · 반측면 뒤)······141

[움직임을 확인] **좌우의 비틀림**.....142

[움직임을 확인] 검을 잡은 포즈·····144

빙글 사진 자료❷ 검을 비스듬히 들다·····146 **빙글 사진 자료❷** 검을 잡은 포즈 2·····148 LESSON 32 검을 비스듬히 들다(하이앵글·정면).....149

[움직임을 확인] 검을 뽑는 동작……150

LESSON 33 검을 뽑는 동작(하이앵글·반측면 앞)·····152

LESSON 34 검을 뽑는 동작(평행 시선·옆면).....153

[움직임을 확인] 때린다~스트레이트……154

[움직임을 확인] 때린다~어퍼·····156

LESSON 35 때린다(하이앵글·정면).....157

맺음말(저자 소개)----158

장

목과 어깨를 자세히 배우자

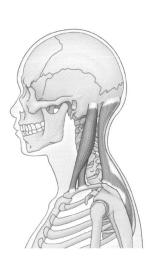

머리와 목의 연결

「얼굴은 그릴 수 있는데 어깨를 못 그릴 때」는 먼저 머리(두개골)가 어떻게 목과 연결되어 있는지 파악하면 좋습니다.

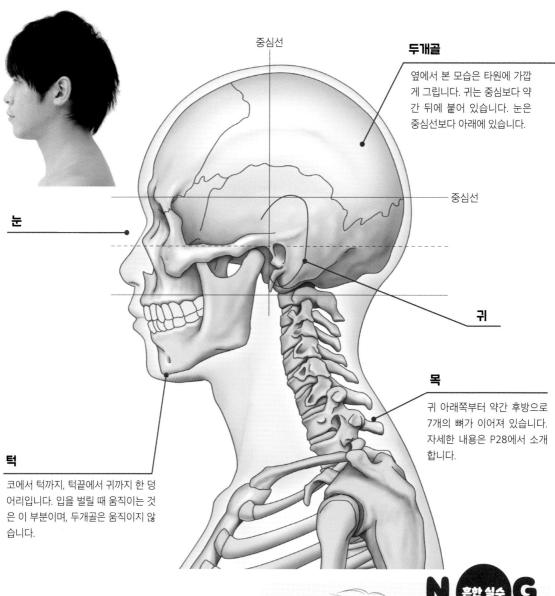

▶H\\ 21\\ 23\\ 3

평균적인 인체의 골격도입니다. 두개골은 원에 가까운 가로로 긴 타원으로 나타낼 수 있고, 귀 뒤쪽의 후두부도 상당히 큽니다. 목뼈는 척추 쪽으로 완만하게 휘어지므로, 목이 기울어진다는 것을 알 수 있습니다. 턱의 길이는 연령과 성별에 따른 차이가 있습니다. 눈과 귀의 위치도 확인해두세요.

머리의 중심에서 목을 수직으로 연결한 예입니다. 후두부에서 비스듬히 뒤로 연결하세요.

목과 어깨를 관찰해보자

다음은 여러 방향에서 찍은 사진과 골격도를 비교하면서 어깨와 몸의 이어진 구조를 확인하겠습니다.

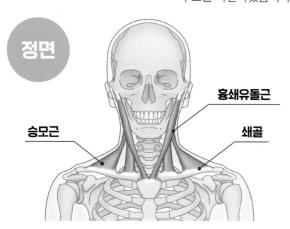

목을 움직이는 가장 큰 근육은 목뼈 좌우에 있는 「**흉쇄유돌근」**입니다. 귀 뒤에서 목 앞에 있는 「**쇄골」**로 이어집니다. 쇄골은 겉으로 드러나는 큰 뼈이므로 그릴 때의 포인트입니다. 목 뒤에 보이는 근육은 목과 등을 덮는 「승모근」이며, 목에서 어깨까지 이어지는 곡선을 만듭니다. 또한 어깨 관절의 위치는 쇄골 밑이라는 것을 알 수 있습니다.

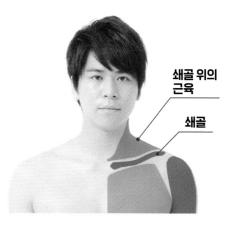

MOE TOE TE

목과 어깨의 중요 부위를 색으로 표시했습니다.

- ◎ 녹색=목~어깨 근육(쇄골 위의 근육)
- 파란색=쇄골
- ◎ 노란색=가슴 근육
- 빨간색=팔

목의 움직임을 그릴 때에 중요한 것은 목 근육과 쇄골입니다.

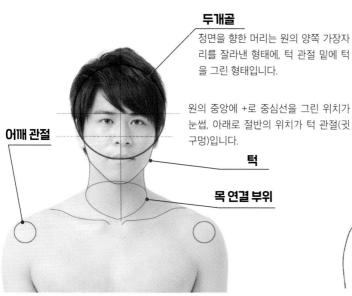

▶비율과골격

두개골은 원을 베이스로 그릴 수 있습니다. 원의 아래쪽에 턱을 그립니다. 목의 연결 부위가 따로 있는 것은 아니지만, 그릴 때 에는 쇄골 위쪽에 기준선을 그리면 형태를 잡기 쉽습니다.

▶선화로 표현

위에서 비스듬히 들어오는 빛을 의식하고 쇄골과 목젖을 희미한 라인으로 그려 넣으면 보기 좋은 표현이 됩니다. 목에서 어깨까지의 라인은 어깨 근육의 곡선과 어깨 관절이 이어지게 그립니다.

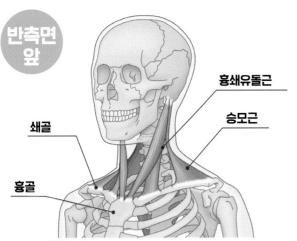

귀 뒤에서 몸의 중심으로 향하는 「흉쇄유돌근」은 쇄골을 지나 흉골까지 이어집니다. 늑골은 가슴의 곡선을 만드는 뼈입니다. 뒤쪽으로 휘어지는 쇄골은 어깨 관절과 이어집니다.

▶색으로 포인트 구분

안쪽의 팔은 어깨의 두께로 가려지는 것을 알 수 있습니다. 목 근육도 반측면 앵글에서는 좌우의 형태가 다릅니다.

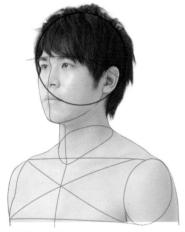

▶H울1F 클咭

비스듬히 보았을 때는 얼굴과 몸의 **중심을 잡는 것**이 중요합니다. 좌우 어깨 관절의 위치를 확인하고, 목의 연결 부위를 타원으로 표시하면 그리기 쉽습니다.

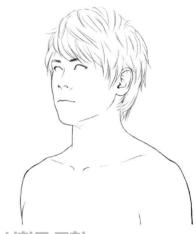

▶선화로 표현

모델의 귀 뒤(후두부)에서 시작되는 흐름을 의식하고, 어깨 근육에서 팔 연결 부위의 라인을 그립니다. 반측면 앵글이므로 가슴의 깊이를 확인합니다.

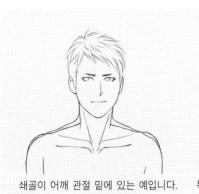

쇄골이 어깨 관절 밑에 있는 예입니다 어깨 근육(승모근)을 그리고, 쇄골은 어깨 관절 위로 오게 그립니다.

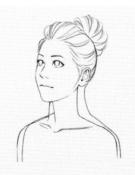

목을 귀밑에서 수직으로 연결했습니다. 반측면에서 본 목도 후두부에서 귀 뒤를 지나게 그립니다.

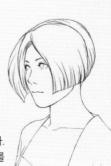

반측면에서 본 후두 부의 깊이와 형태 를 알기 어렵습니다. 머리카락을 그릴 때 는 밑에 있는 골격도 확인하세요. 옆

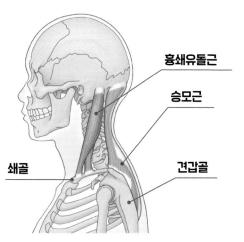

PEIL

목은 두개골에 비스듬히 연결되어 있는 것을 확인합니다. 몸의 중심에서 어깨 윗면까지 이어지는 쇄골, 어깨 관절의 위치 등도 확인하세요.

▶비율과골격

옆에서 본 귀의 위치에도 주의하세요. 두개골의 중심에 보이는 구멍 부분이 귀입니다. 앞쪽과 안쪽을 나누는 중심 에서 뒤에 위치한다는 것을 알 수 있습니다.

▶색으로 꾸인트 구분

목 뒤에서 쇄골로 비스듬히 이어지는 흉쇄유돌근의 굴곡, 곡선을 그리는 어깨의 형태를 확인합니다. 가슴과 어깨의 둥그스름한 형태는 등보다 앞쪽이 도드라집니다.

▶선화로 표현

목이 비스듬히 이어진다는 점에 주의하면시 목짖과 쇄골의 돌출, 목 뒤에서 등으로 이어지는 곡선을 그립니다.

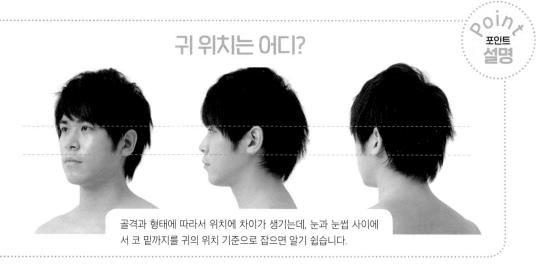

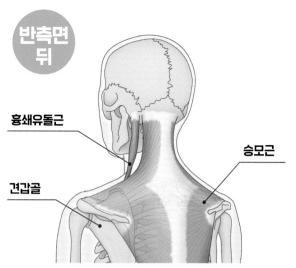

>===

목 뒤와 등을 넓게 덮은 근육이 「승모근」입니다. 승모근은 견갑골에도 붙어 있습니다. 귀 뒤에서 목 정면으로 이어지 는 근육은 흉쇄유돌근입니다.

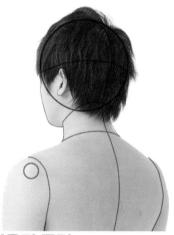

▶비율과골격

후두부의 중심선에서 비스듬히 목을 그리고, S자를 그리듯이 곡선으로 등으로 향하는 라인을 잡습니다.

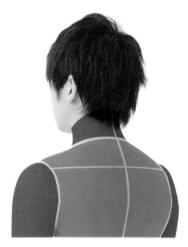

▶색으로 포인트 구분

등의 중심선을 긋고, 좌우 어깨의 형태를 확인합니다. 목이 비스듬히 이어진 것도 확인합니다.

- ◎ 녹색=등
- 빨간색=목과 팔

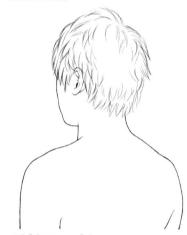

▶선화로 표현

목의 라인과 겹치게 왼쪽 어깨를 그리면 반측면 뒤에서 본 등을 표현할 수 있습니다.

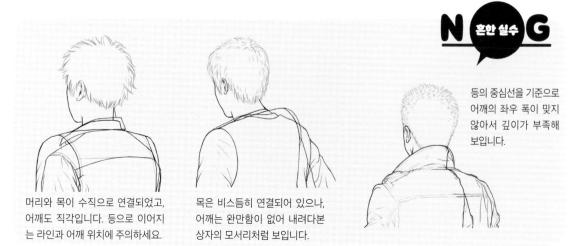

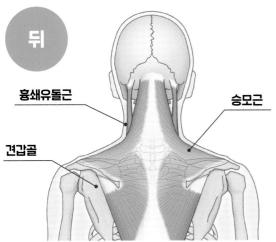

▶ZHE

승모근은 목의 연결 부위에서 시작해 어깨 관절을 포함해 등의 중앙을 넓게 덮고 있습니다.

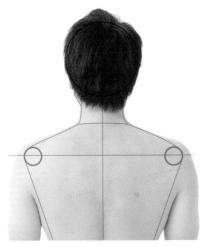

▶비율과골격

어깨에서 견갑골까지는 완만한 경사, 양쪽 어깨에서 허리까지 역삼각형으로 형태를 잡습니다.

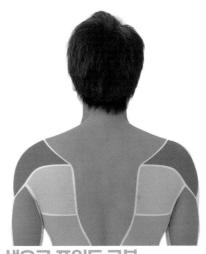

▶색으로 포인트 구분

목 뒤, 어깨까지 근육을 색으로 구분했습니다. 넓적한 마름모 부분에 주목하세요.

- ◎ 녹색=등(주로 승모근)
- 빨간색=흉쇄유돌근 · 어깨 · 팔

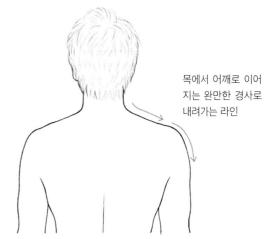

▶선화로 표현

앞에서 보는 것보다 뒷모습이 등이 역산각형을 확인하기 쉽습니다. 선을 그려 넣어서 등을 표현하세요.

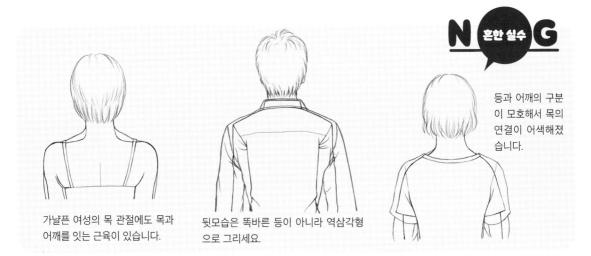

하이앵글과 로우앵글의 연구

하이앵글

지금까지는 시선의 높이에 인물이 있는 구도였으나, 보는 각도를 위(하이앵글) 와 아래(로우앵글)로 바꿔보겠습니다.

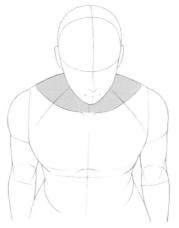

하이앵글로 내려다보면 럭비공 같은 형태를 확인할 수 있습니다.

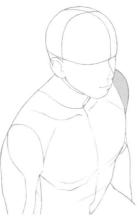

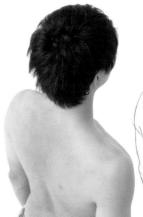

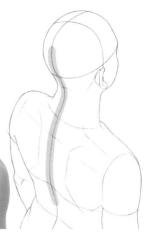

안쪽의 어깨는 조금만 보입니다.

후두부에서 등으로 이어지는 곡선이 중요합니다.

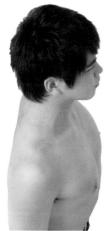

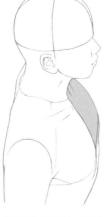

하이앵글이면 옆면도 안쪽의 가슴이 보입니다.

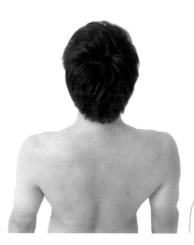

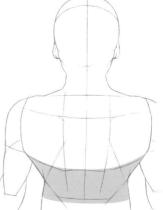

하이앵글이므로 등에서 허리까지기가들어 보입니다.

로우앵글

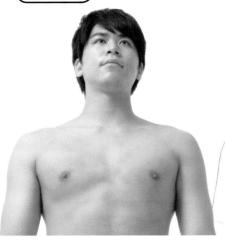

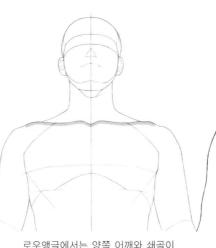

로우앵글에서는 양쪽 어깨와 쇄골이 일렬로 보입니다.

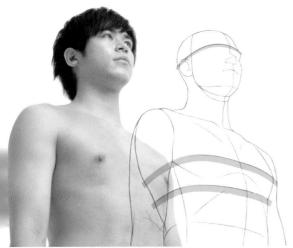

밑에서 위로 곡선이 되게 그립니다.

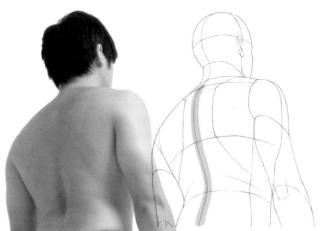

대각선을 긋고 중심선을 그리면 밸런스가 잡힙니다. 등에서 허리로 이어지는 S자 라인을 확인할 수 있습니다.

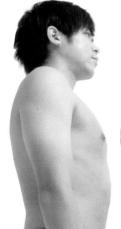

로우앵글이므로 턱밑의 깊이를 알 수 있습니다.

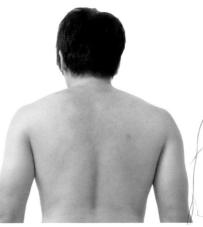

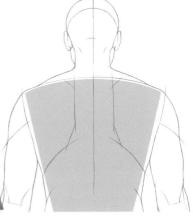

밑에서 올려다보면 등의 역삼각형이 더 부각됩니다.

셔츠나 블레이저를 입으면?

셔츠의 옷깃은 그리기 어렵게 느껴지는 아이템입니다. 우선 하이앵글과 로우앵글 이 아니라 같은 높이의 시선으로 살펴보겠습니다.

▶반측면 앞

▶잠그지 않은 셔츠의 옷깃

목 뒤를 감싸듯이 옷깃이 덮고 있습니다. 남녀의 단추 위치가 다른데, 남성은 왼쪽이 위로 옵니다 (여성복은 오른쪽이 위).

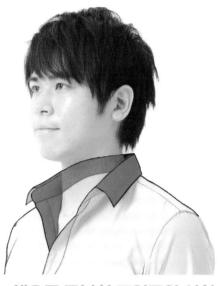

▶색으로 구분한 포인트와 선화

옷깃은 접힌 형태입니다. 접힘으로 나타나는 앞쪽과 안쪽의 표현에 주의하세요.

첫 번째 단추를 풀어 옷깃 이 서 있는 상태이므로 색 이 들어간 부분이 뜹니다. 옆에서 본 옷깃은 →(화살 표)의 흐름이 포인트입니다.

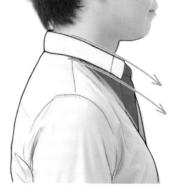

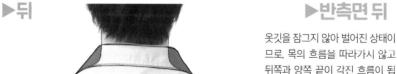

니다.

▶반측면앞

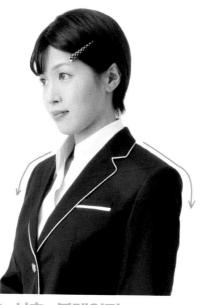

▶셔츠+블레이저

여성의 골격은 어깨 폭이 좁고 매끄러운 곡선을 띠는데, 입고 있는 블레이저의 어깨에 패드가 들어 있습니다. 곡선에 가까운 돌출된 모서리가 어깨 라인이됩니다.

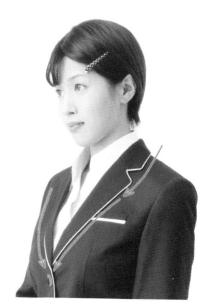

▶색으로 구분한 포인트와 선화

블레이저의 단추를 잠근 상태이므로(남성은 오른쪽이위), 옷깃은 가슴 라인을 따라 중심으로 향합니다. 옷깃의 완만한 곡선에 주의하세요.

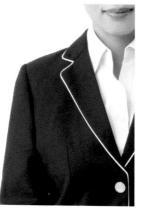

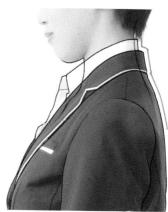

▶반측면되

▶ 양

셔츠 위에 두꺼운 블레 이저를 입은 상태입니 다. 접힌 옷깃의 두께가 가장 높게 보입니다.

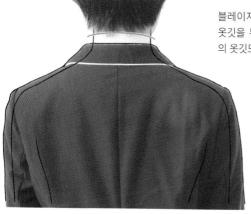

블레이저의 옷깃으로 셔츠의 옷깃을 누르고 있으므로 셔츠 의 옷깃도 둥그스름합니다.

하이앵글로 본 옷깃의 형태

위에서 내려다본 구도(하이앵글)로 바꿔서 살펴보겠습니다. 옷깃의 곡선을 색과 선으로 표현했습니다.

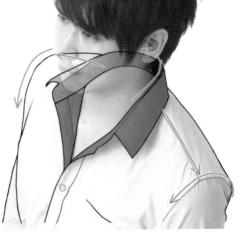

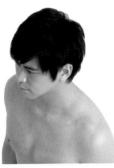

▶반측면앞

위에서 내려다본 앵글이므로 어깨 윗면이 잘 보입니다. 옷깃이 안쪽으 로 돌아들어가는 것을 알 수 있습니다.

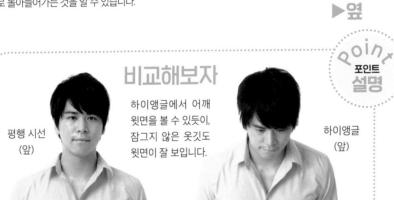

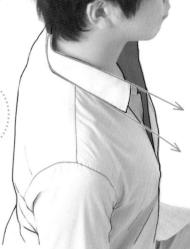

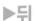

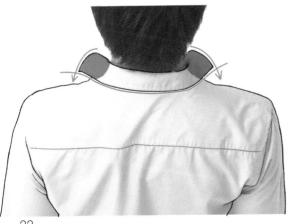

▶반측면뒤

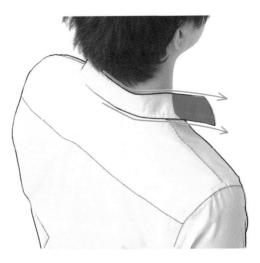

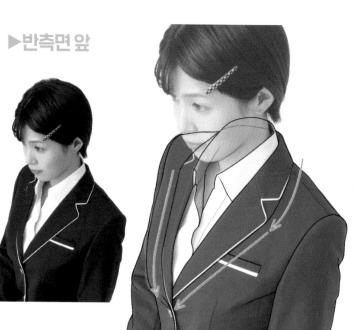

속에 입은 셔츠의 옷깃이 풀린 상태지만, 블레 이저의 옷깃이 누르고 있어서 셔츠의 옷깃이 잠근 상태의 흐름에 가깝습니다.

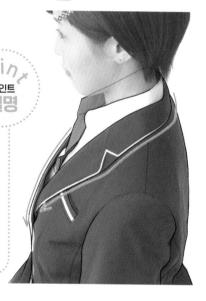

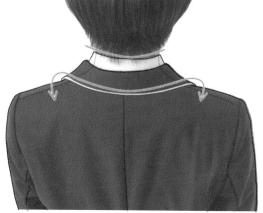

▶반측면뒤

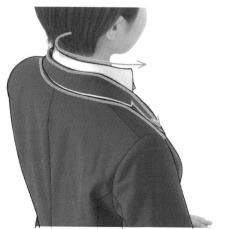

로우앵글로 본 옷깃의 형태

밑에서 올려다본 구도(로우앵글)로 바꿔서 살펴보겠습니다. 형태를 확인하세요.

▶**반측면 앞** 로우앵글은 양쪽 어깨를 잇는 쇄골, 어깨의 형태가 잘 드러납니다.

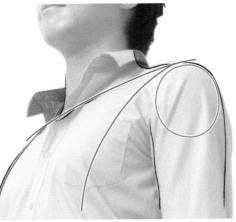

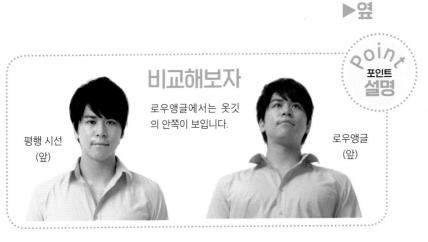

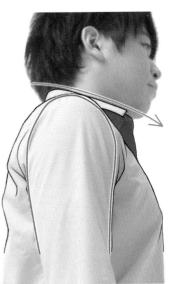

밑에서 올려다본 앵글은 옷깃이나 어깨가 얼굴이나 목과 겹쳐집니다.

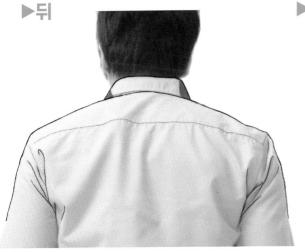

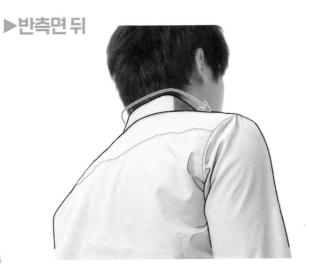

▶반측면앞

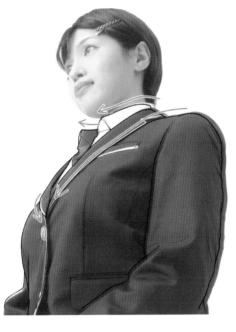

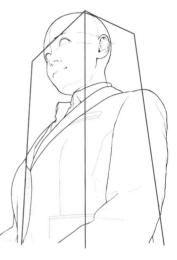

밑에서 본 앵글이므로 원근감이 생기고 위쪽의 머리가 작게 보입니다.

비교해보자 로우앵글일 때의 셔츠나

로우앵글 (앞)

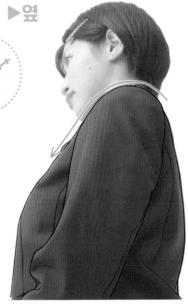

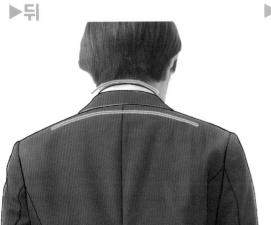

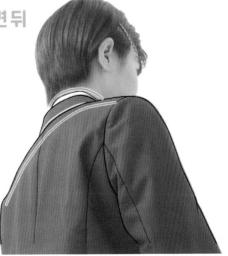

다른 옷은 어떻게 그릴까?

세 종류의 옷깃을 소개합니다. 옷 안의 인체를 생각하면서 그려보세요.

学上目

의외로 목 주위가 넓게 벌어집니다. 두꺼운 옷감이 많아서 헐렁한 느낌으로 그립니다. 등 뒤의 후드가 아래로 축 늘어 진 형태에 주의.

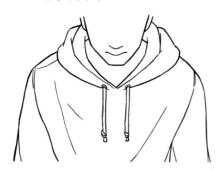

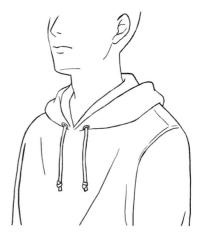

차이니즈 칼라 목 주위에 밀착된 것처럼 보이지만, 사실 조금 여유가 있습니다(칼라나 와이 셔츠 옷깃이 안쪽에 있어서). 잠그는 고리를 풀면 약간 느슨해지고, 안쪽이 보이므로 그리는 방법도 바뀝니다.

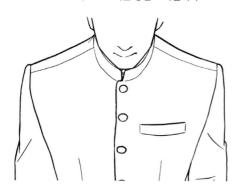

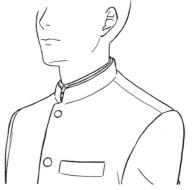

프作스

차이니즈 칼라보다 목을 넓게 덮고, 턱 부근에 천이 닿습니다. 묶는 방법이다양하므로, 여러 가지를 그려보세요.

<u> 2</u> 장

목을 움직여보자

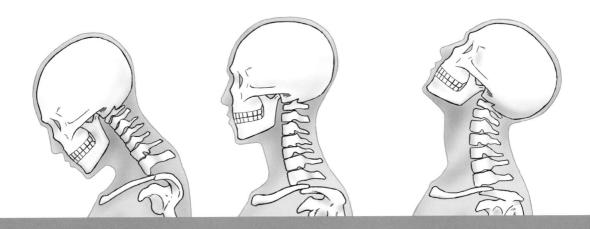

인체의 움직임 | 연 | 구 | 실 |

목에는 7개의 뼈가 있다

두개골을 지탱하는 목뼈는 「경추」라고 부르며, 7개의 뼈로 이어져 있습니다. 근육의 수축과 함께 경추가 구부 러져 머리가 자유롭게 움직입니다.

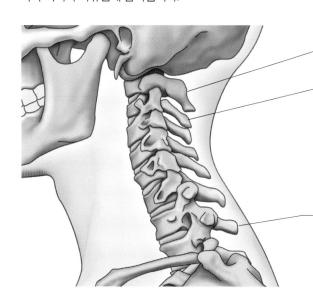

경추

1번 경추 (환추) 2번 경추 (축추)

가장 위의 뼈는 「환추」라고 하며, 두개골과 이어져 있습니다. 「환추」 와 결합된 형태로 두 번째 뼈인 「축추」 가 밑에 있습니다.

7번 경추 (융추)

아래를 향했을 때 목의 뒤로 돌출된 것이 「융추」입니다.

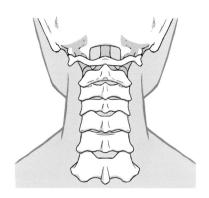

뒤에서 본 모습입니다. 첫 번째 「환추」 와 두개골은 관절로 이어져 있습니다. 경추는 뼈가 겹쳐 있어, 장난감 뱀 같이 움직일 수 있으므로, 앞뒤로 내리거나 좌우로 흔드는 움직임이 가능합니다.

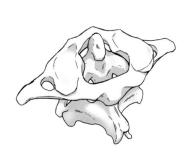

수평 회전의 핵심, '치돌기,

7개의 뼈 중에서 특히 중요한 움직임을 하는 것이 위쪽 두 개의 경추인 「환추」 「축추」이며, 나머지 5개와는 다른 기능이 있습니다. 1번 경추인 「환추」의 구멍에 2번 경추인 「축추」의 돌기가 결합해, 목이 수평(옆으로 움직이는 동작)으로 회전할 때의 축이 됩니다. 「치돌기」라고 부르는 이 돌기에 부상을 입으면 목을 돌리는 것이 힘들어집니다.

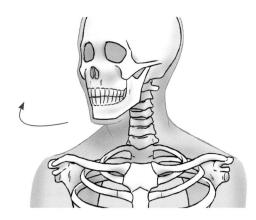

인간의 목은 평균적으로 좌우 60도씩 움직일 수 있습니다. 경추(목에 있는 7개의 뼈) 중 1번, 2번 경추인 「환추」, 「축추」 가 옆으로 움직이는 축이며, 목 근육인 「흉쇄유돌근」, 「판상 근」의 움직임이 더해져 옆으로 돌릴 수 있는 것입니다. 목 자 체는 첫 번째 경추인 환추의 위치(양쪽 귀 중심의 아래)를 축 으로 수평으로 움직인다고 알아두세요.

목이 앞뒤로 움직일 때의 기준이 되는 것도 환추와 축추입니다. 이것을 축으로 머리가 앞뒤로 움직일 수 있고, 움직임이 커지면 7개의 경추가 함께 움직입니다. 고개를 크게 숙이면 7번 경추가 돌출되어 눈으로 확인할 수 있습니다.

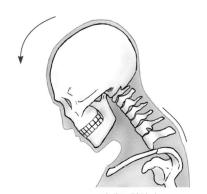

아래로 향한다

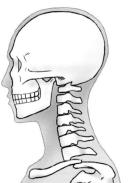

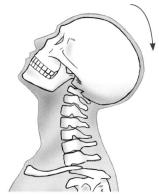

위로 향한다

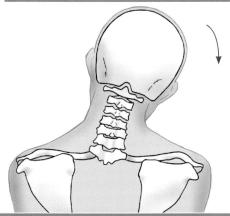

옆으로 눕히는 움직임은 앞뒤 움직임보다 동작 범위가 좁습니다. 경추의 움직임으로 목이 옆으로 기울지만, 좀 더 구부리고 싶을 때는 척추까지 사용하게 됩니다. 머리를 옆으로 눕힌 그림을 그릴 때는 목만 기울인 것 인지, 몸 전체를 기울인 것인지 확인하세요.

빙글씨자료(1)

위로 향한다

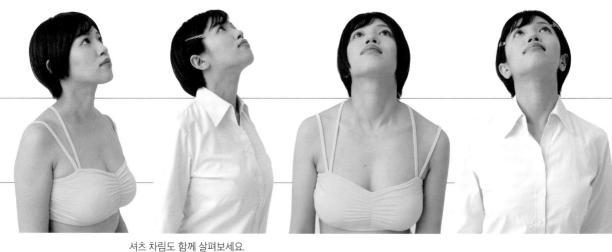

하이앵글

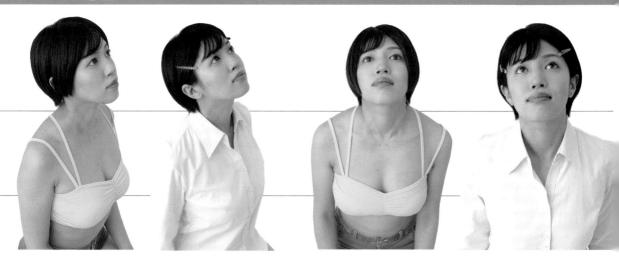

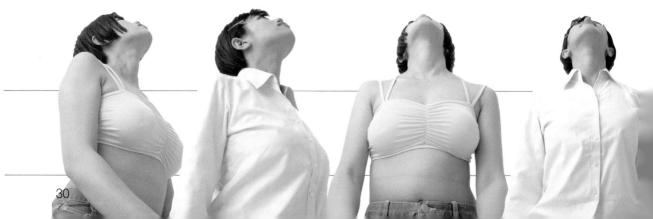

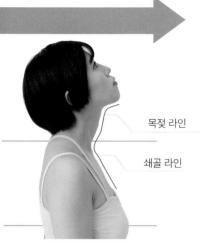

여성은 목젖이 드러나지 않고 뼈도 가늘어서 골격이 느껴지지 않는 매끄러운 라인을 그리세요.

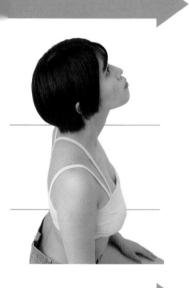

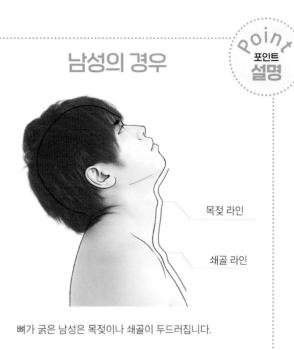

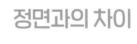

위로 향하면 목의 앞쪽이 늘어나고, 목의 아래 부분이 당겨집니다. 후두부에서 목의 연결 부위까지는 줄어들고, 살이 접혀 주름이 생깁니다.

Lesson 01

위로 향한다

(하이앵글·반측면 앞)

원포인트 ::. 어드바이스 ,..

비스듬히 위에서 어깨를 내려 다본 사진입니다. 안쪽의 어 깨 관절을 덮은 근육이 보이고, 어깨의 윗면에 우뚝 솟은 나무 처럼 목이 붙어 있습니다. 쇄골 을 의식하고 그리면 목의 연결 부위나 어깨의 윗면을 그릴 수 있습니다.

() 그려보자

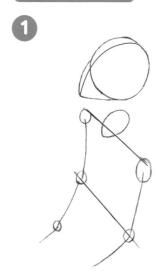

머리, 어깨 관절, 목 연결 부위의 위치를 관찰하고 대강의 위치를 잡습니다. 안쪽 팔과 앞쪽 팔의 위치에 주의하세요.

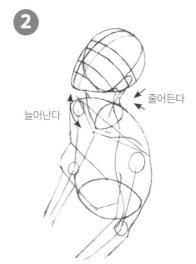

위로 향하므로 목의 앞쪽이 늘어나고 뒤쪽이 줄어듭니다. 머리에서 목, 등, 허리로 이어지는 척추의 라인에도 주 의하세요.

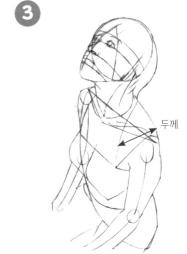

가슴의 돌출과 팔 등을 형태의 라인을 따라서 그려 넣습니다. 몸의 두께를 확인 하세요.

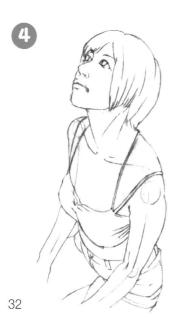

세부를 그려 넣습니다.

Lesson 02

위로 향한다

(평행 시선 · 옆면)

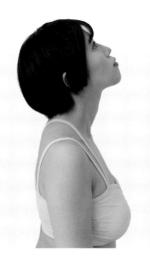

원포인트 · 어드바이스 .

옆에서 본 어깨를 그릴 때는 양쪽 어깨 관절의 위치에 주의하세요. 보이지 않는 안쪽 어깨를 생각하면서 잘 관찰해야 합니다. 머리가 움직이는 포인트가 정확히 옆에서 본 귀 부근에 있으며, 그곳을 중심으로 코와 후두부의 밸런스를 잡습니다.

() 그려보자

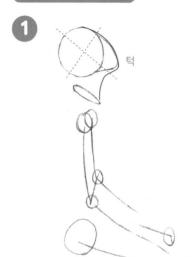

위를 보는 인물을 옆에서 본 그림이므로, 턱끝이 위로 향합니다. 보이지는 않지만, 안쪽에도 어깨가 있습니다.

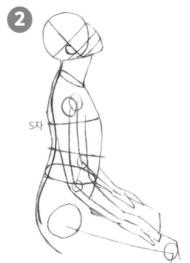

앞쪽과 안쪽을 의식하고 형태를 잡습니다. S자인 척추와 목의 늘어나고 줄어드는 부분 도 확인하세요.

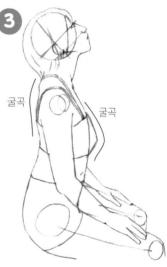

몸의 두께를 알 수 있도록 입체감이 느껴지게 그립니다.

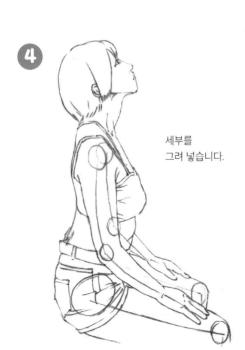

빙글사진자료(2)

아래로 향한다

평행 시선

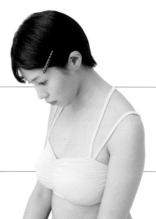

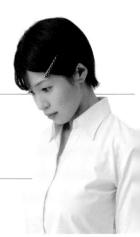

옆머리가 아래로 떨어집니다.

셔츠를 입은 모습

하이앵글

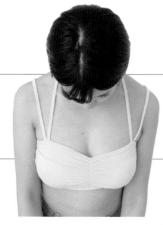

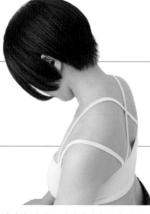

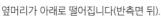

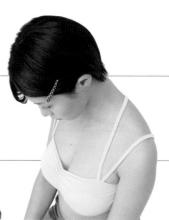

셔츠를 입은 모습

로우앵글

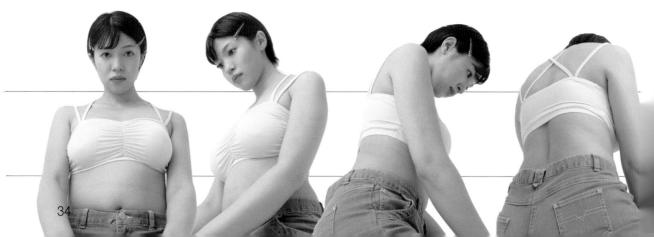

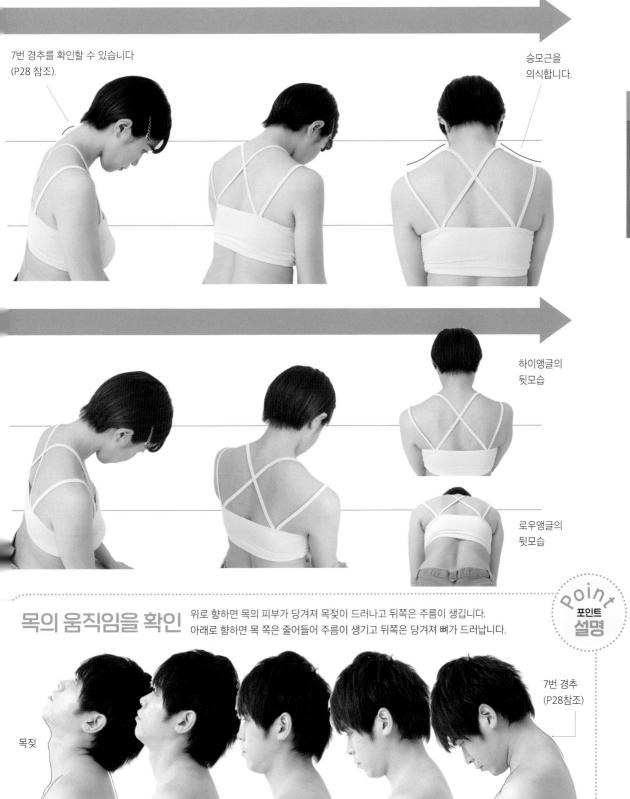

Lesson 03

아래로 향한다

(하이앵글·반측면 앞)

원포인트 :: 어드바이스 .::

턱을 힘껏 당기지 않으면 고개를 숙일 수 없습니다. 목과 머리의 위치를 확실히 잡는 것이 포인트 입니다. 양쪽 어깨와 팔의 위치 관계를 투시도법으로 정리하고 쇄골의 중심에 목의 연결 부위를 그립니다.

0 그려보자

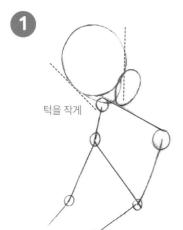

위에서 보고 있으므로 정수리가 크고 턱이 작습니다. 관절의 위치를 확인하세요.

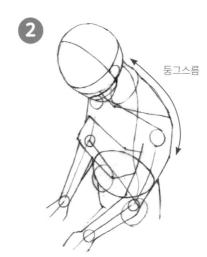

아래로 향하므로 목 뒤쪽이 늘어나 등이 둥그스름해집니다. 정면은 줄어듭니다.

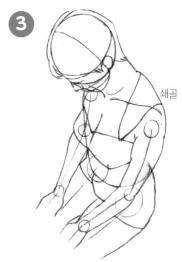

몸의 곡선을 그립니다. 쇄골을 제대로 그리면 어깨의 위치를 잡기 쉽습니다.

세부를 그려 넣습니다.

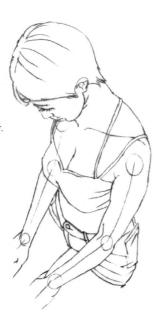

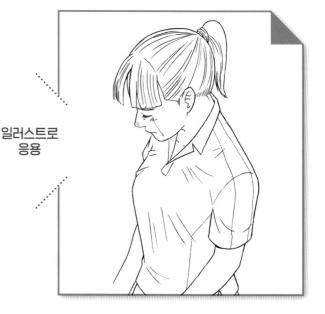

아래로 향한다

(하이앵글·옆면)

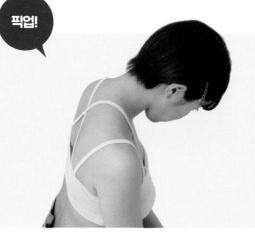

원포인트 : 어드바이스 :

이 각도는 마치 몸에서 목 자체가 튀어나온 것처럼 보이므로, Lesson 03과 마찬가지로 어깨와 목의 접지면, 머리와 목의 접지면 을 확실히 파악하는 것이 중요합니다. 목이 경추가 기울어져서 7번 경추의 돌출을 미세하게나마 확인할 수 있습니다.

0 그려보자

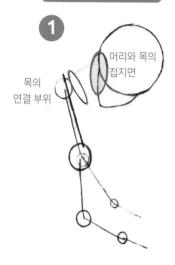

아래로 향하므로 머리와 목이 맞닿은 면의 형태는 목 연결 부위의 면과 각도가 다릅니다.

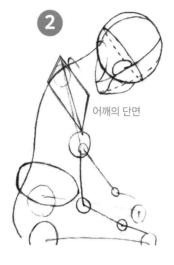

등도 조금 보이는 구도입니다. 목에서 등으로 이어지는 라인을 그리고, 어깨 의 단면을 나타내는 사각형을 그리면 형태를 잡기 쉽습니다.

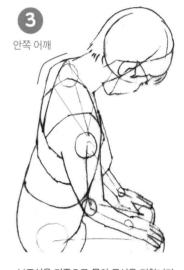

보조선을 기준으로 몸의 곡선을 더합니다. 안쪽 어깨를 확실히 그립니다. 등에서 교차 하는 끈이 등의 중심을 가르쳐 줍니다.

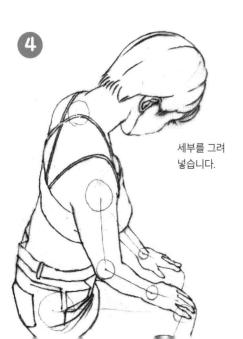

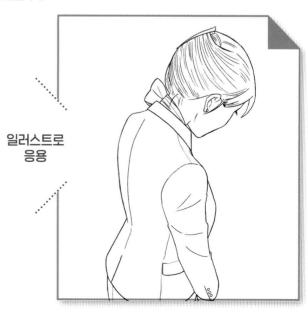

빙글사진자료(3)

옆으로 돌린다

평행 시선

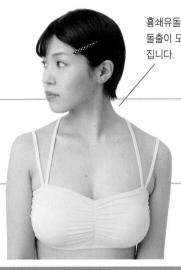

흉쇄유돌근의 돌출이 도드라

최대 60도 정도 옆으로 돌릴 수 있습니다.

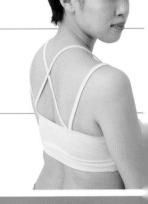

하이앵글

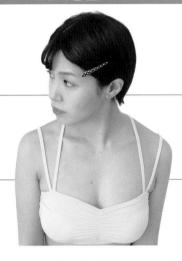

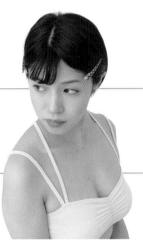

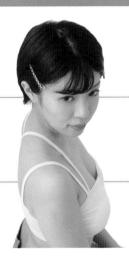

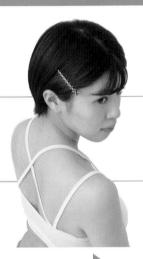

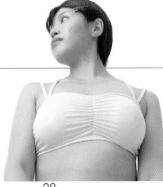

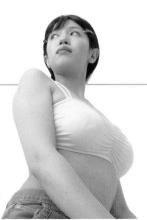

셔츠를 입은 상태에서 옆으로 돌린 예입니다. 옷깃의 형태를 관찰해보세요.

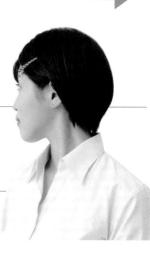

로우앵글, 반측면 앞입니다.

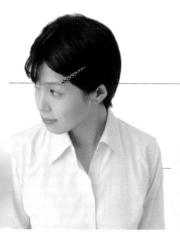

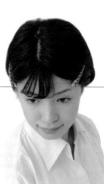

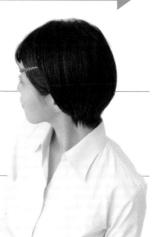

흐름을 확인

몸은 정면인 상태로 목을 좌우로 돌리면 목 근육이 도드라집니다. 목은 90도 로 완전히 돌릴 수 없습니다. 반측면 위에서 들어오는 빛이 만드는 그림자의 형태가 다른 것을 알 수 있습니다.

옆으로 돌린다

(하이앵글·반측면 뒤)

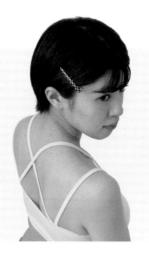

원포인트 : 어드바이스 ::

고개를 옆으로 돌렸을 때의 하이앵 글입니다. 머리와 목을 잇는 축(양쪽 귀 중앙의 아래)를 중심으로 좌우로 돌아갑니다. 목 자체가 회전하는 것 이 아니라 머리가 회전한다고 생각 하세요 목의 묘사는 상하 및 옆으로 눕히는 움직임에 관계가 있습니다.

0 그려보자

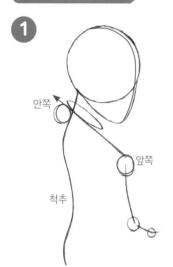

위에서 본 구도이므로 거리감을 생각하 세요. 척추, 목 연결 부위, 안쪽과 앞쪽 어깨의 형태를 잡습니다.

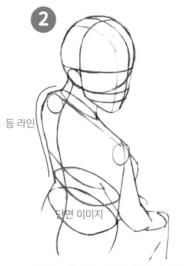

척추를 기준으로 어깨와 등의 라인을 그립니다. 몸의 단면을 그리면 두께를 쉽게 알 수 있습니다.

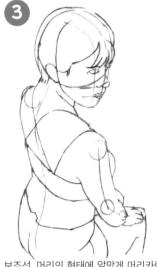

보조선, 머리의 형태에 알맞게 머리카락, 눈, 귀, 코, 입을 그립니다.

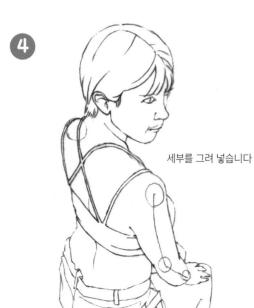

O6

픽업!

옆으로 돌린다

(로우앵글·반측면 앞)

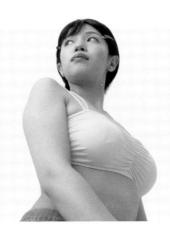

원포인트 :.. 어드바이스 ...

같은 포즈의 로우앵글입니다. **앞쪽** 어깨 너머로 멀리 목과 얼굴이 보이므로, 머리의 크기가 작습니다. 목과 머리의 접지면이나 목 연결 부위의 위치를 잘 확인하고, 오른쪽으로 머리를 돌린 포즈를 그립니다.

0 그려보자

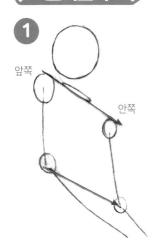

로우앵글입니다. 먼저 머리, 목 연결 부위, 어깨의 위치를 잡고 원근을 확인 합니다.

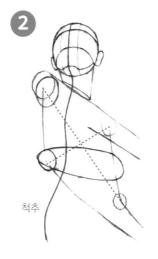

척추가 어디를 지나는지 확인하고 그려 넣습니다. 어깨와 팔꿈치의 대각선으 로 중심을 알 수 있으므로, 그 부근을 지나는 형태로 그립니다.

보조선을 기준으로 몸의 곡선을 더합니다. 턱밑도 잊지 않고 그립니다.

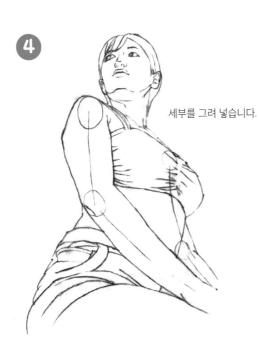

빙글사진자료(4)

옆으로 눕힌다

평행 시선

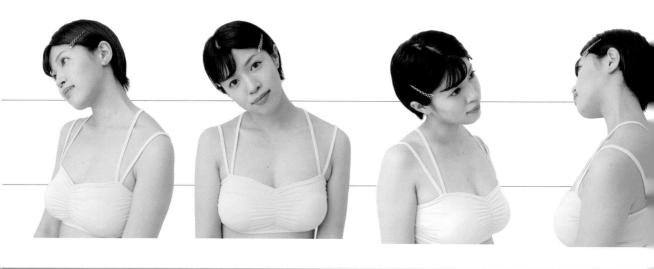

하이앵글

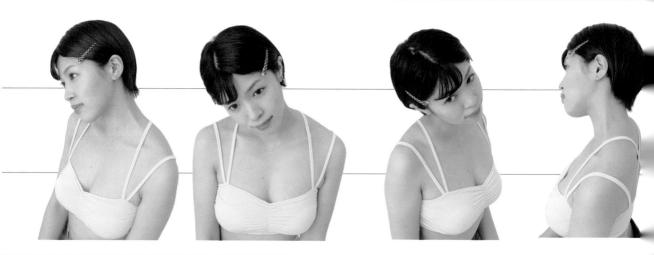

로우앵글

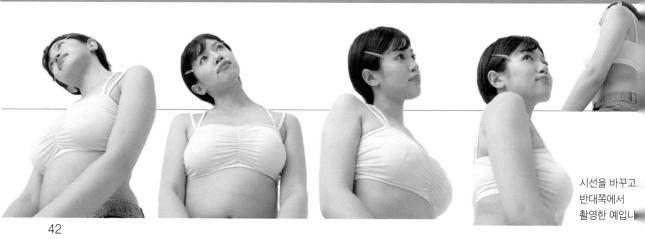

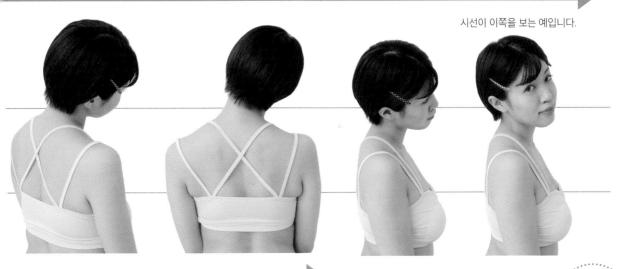

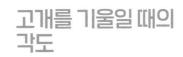

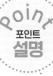

인간의 목은 옆으로 눕히는 쪽이 앞으로 숙이는 것보다 각도를 만들 수 없습니다. 사진보다도 크게 기울일 때 는 상반신부터 눕힐 필요가 있습니다(P29 참조).

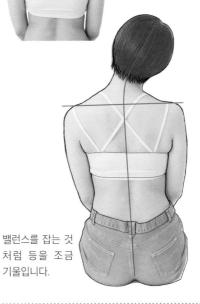

옆으로 눕힌다

(평행 시선 · 반측면 앞)

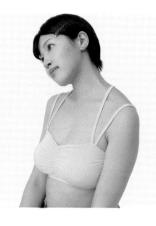

원포인트 :: 어드바이스 .:

머리를 옆으로 기울이는 동작은 목과 머리의 접지면보다 아래가 기운다는 점을 이해하고, 목과 어깨의 방향과 각도를 잡습니다. 이 그림에서는 목과 어깨의 형 태와 머리의 방향을 나타내는 턱의 형태가 포인트입니다.

0 그려보자

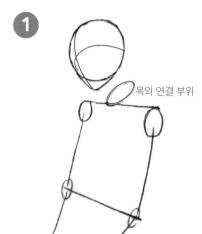

머리를 안쪽으로 기울입니다. 어깨 관절과 목 연결 부위의 위치를 잡고, 어느 정도의 각도로 연결되는지 생각합니다.

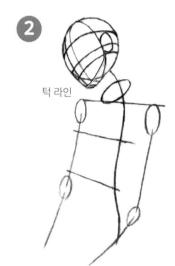

얼굴 부분의 보조선이나 귀의 위치를 정하면 각도도 정해집니다. 턱밑의 라인 도 확실하게 잡아줍니다.

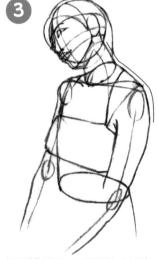

보조선을 기준으로 매끄러운 목 라인과 몸의 두께를 그립니다. 밑에서 본 모습 이므로 콧구멍도 보입니다.

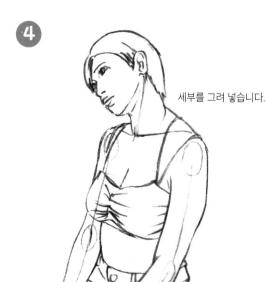

일러스트로 응용

O8

픽업!

옆으로 눕힌다

(평행 시선 · 옆면)

원포인트 :: 어드바이스 ::

머리를 옆으로 눕히면서 돌린 상태 입니다. Lesson 07에서는 위에 있던 왼쪽 귀가 보이지만, 이번에는 밑에 있는 오른쪽 귀가 보입니다. 정면에서 본 얼굴은 눈과 귀가 거의 같은 높이이므로, 귀의 위치를 찾으 면 얼굴을 기울인 각도를 알 수 있습 니다.

() 그려보자

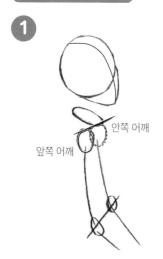

목을 이쪽으로 눕힌 포즈입니다. 몸이 옆으로 향하고 있으므로 안쪽 어깨는 보이지 않지만, 깊이가 느껴지게 어깨 폭을 표현합니다.

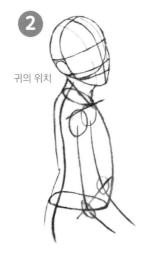

목의 움직임, 얼굴의 기울기를 참고해 보조선을 긋습니다. 귀의 위치에도 주의 하세요.

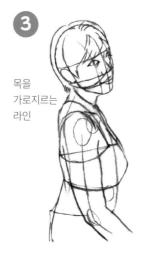

보조선을 참고해 입체를 그립니다. 목을 가로지르는 라인(흉쇄유돌근) 을 잊지 않고 묘사합니다.

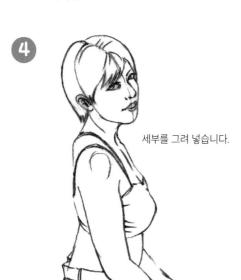

움직임을 확인

목을 돌린다

평행 시선

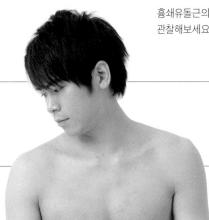

흉쇄유돌근의 움직임을 관찰해보세요.

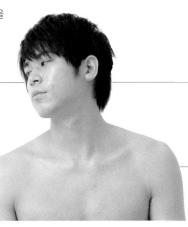

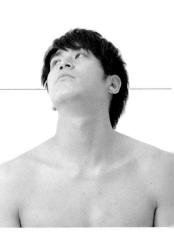

하이앵글

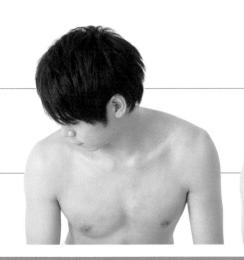

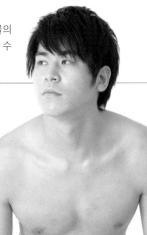

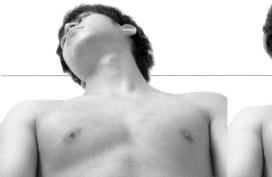

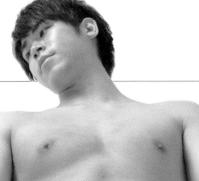

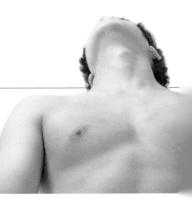

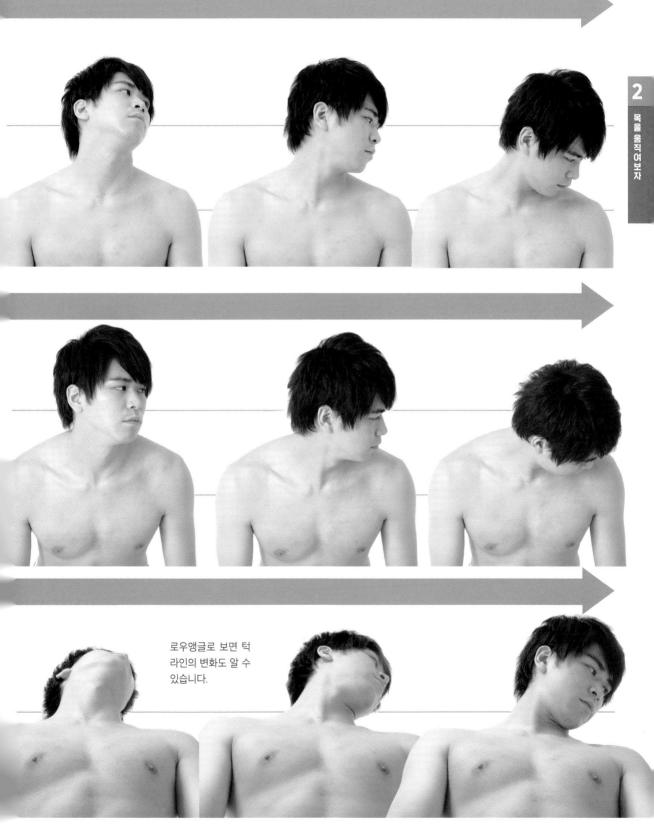

목을 돌린다

(하이앵글·정면)

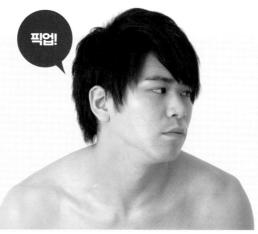

원포인트 :: 어드바이스 ::

몸을 움직이지 않고 고개를 돌릴 때는 턱이 목의 연결 부위를 축으로 반원을 그리는 형태로 이동합니다. 턱의 움직임에 따라 후두부의 형태가 달라집니다. 좌우 귀의 높이에도 주의해서 그리세요.

() 그려보자 :

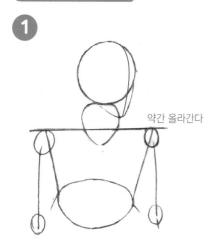

어떤 형태가 되는지 떠올리면서 대강 의 위치를 잡습니다. 왼쪽 어깨가 조금 올라갑니다.

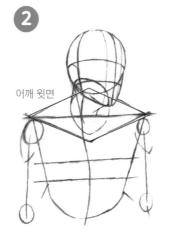

어깨의 윗면이 보이는 것에 주의하세요. 머리, 목, 어깨, 앞쪽과 안쪽의 거리감을 생각하면서 형태를 잡습니다.

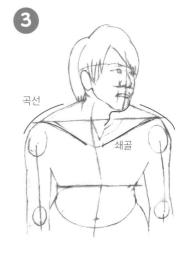

보조선을 참고해 쇄골과 턱에서 목젖까지 이어지는 라인을 그립니다. 등 근육도 보이고, 어깨가 둥그스름한 형태가 됩니다.

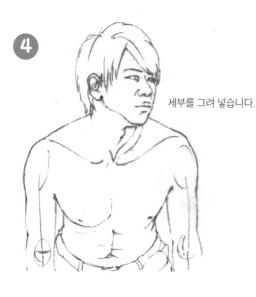

일러스트로 응용

상체를 숙인다

(평행 시선 · 반측면 앞)

※다음 페이지에서 픽업했습니다.

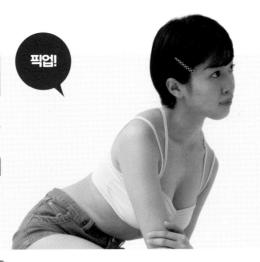

원포인트 '·. 어드바이스 .·'

상체를 숙이면서 고개를 약간 기울 인 포즈입니다. 몸과 머리의 방향이 다를 때는 **쇄골의 각도가 몸의 방향** 을 잡는 기준이 됩니다. 턱과 목젖 의 방향을 잘 관찰하고 머리의 방향 을 잡으세요.

) 그려보자

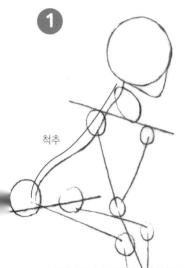

자세를 떠올리면서 각 부위의 위치를 잡습니다. 앞으로 기울인 자세는 등 라인을 관찰하면 몸의 움직임을 잡기 쉽습니다.

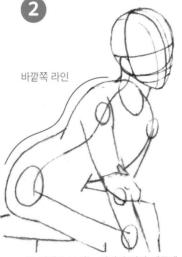

몸 정면은 보이는 면적이 적기 때문에 바깥쪽 라인을 보면서 몸의 곡선을 따라 가 보세요.

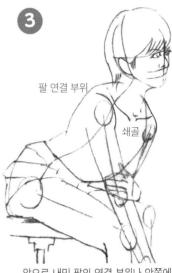

앞으로 내민 팔의 연결 부위나 안쪽에 보이지 않는 팔 등도 꼼꼼하게 묘사합 니다. 쇄골의 각도로 몸의 각도가 명확 해집니다.

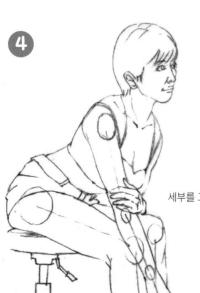

세부를 그려 넣습니다.

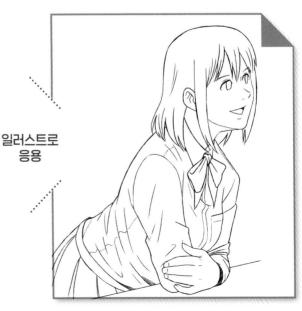

빙글사진자료(5)

상체를 숙인다

평행 시선

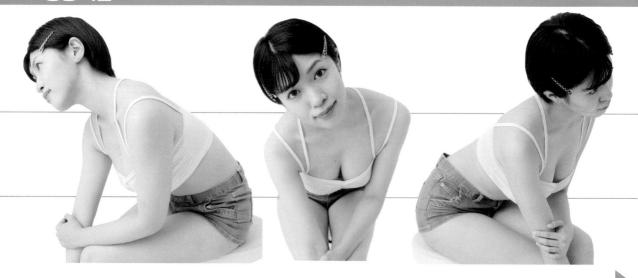

하이앵글

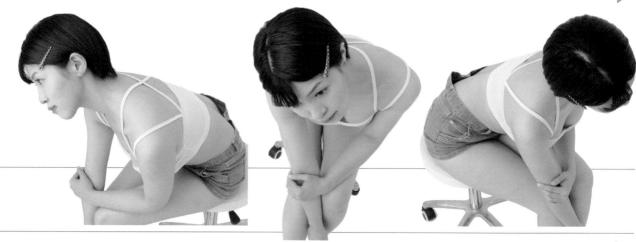

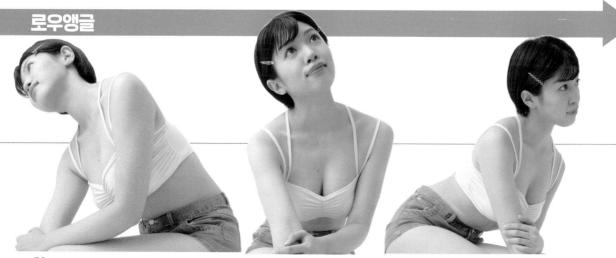

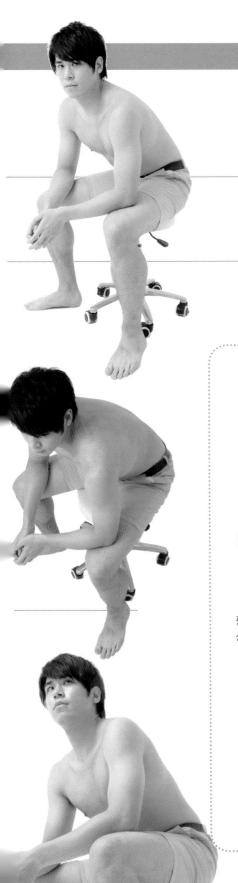

약간 올려다본 형태의 참고 사진입니다.

상체를 숙일 때의 몸통

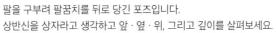

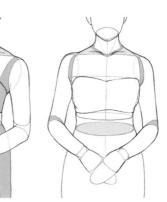

상체를 숙인다

(하이앵글·정면)

※카메라 시선의 패턴입니다.

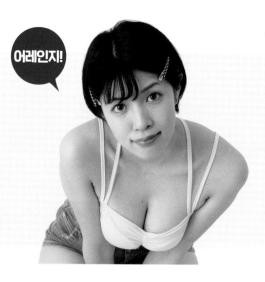

원포인E ··. 어드바이스 .··

숙인 자세의 앞모습을 그리 면 목과 머리의 연결 부위가 가려집니다. 가려진 목의 역할 을 상상할 수 있도록 머리와 어깨를 배치합니다. 이때 오른 쪽 어깨에 머리를 약간 기울 이고 있는 모습도 그립니다.

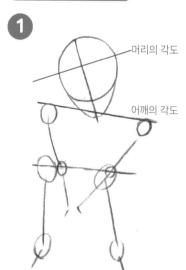

올려다보는 모습을 위에서 보는 상태 입니다. 몸과 머리의 기울기가 다른 점 에 주의하세요.

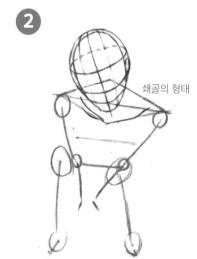

목이 보이지 않지만, 쇄골의 형태 를 잡으면 목이 어떤 식으로 머리에 붙어 있는지 알 수 있습니다.

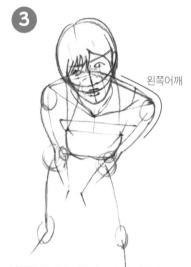

머리를 반대로 기울이고 손을 가운데 로 모은 자세이므로, 왼쪽 어깨 관절이 도드라집니다. 둥그스름한 등, 상완(위 팔) 등을 그립니다.

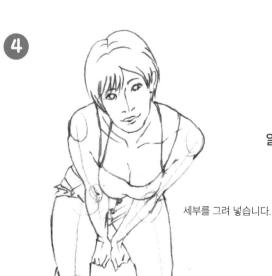

상체를 숙인다

(로우앵글·반측면 앞)

원포인트 :: 어드바이스 ::

올려다보는 자세는 턱밑과 귀까지 확실하게 그리는 것이 요령입니다. 턱에서 귀까지의 라인과 목젖의 사이에 있는 턱의 밑면을 확실하게 그리면 얼굴의 방향을 명확히 표현할 수 있습니다.

① 그려보자

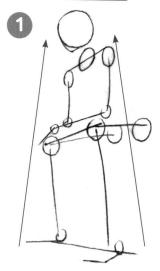

머리가 가장 멀고, 발이 가장 가까운 구도입니다. 다리부터 머리까지 거리 감을 의식하고 크기에 주의하면서 각 부위의 위치를 잡습니다.

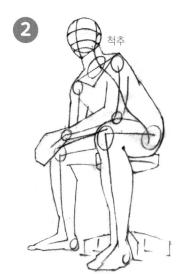

상체를 숙인 상태이므로 어깨의 윗면도 보입니다. 척추가 지나는 위치를 생각 하면서 인체의 라인을 그려 넣습니다.

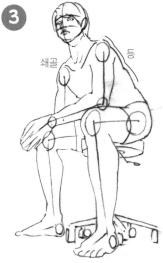

쇄골을 확실하게 그려 어깨가 올라간 모습을 표현합니다. 등의 굴곡과 팔 근육도 묘사합니다.

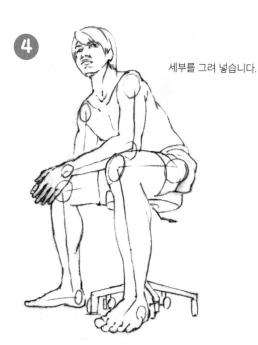

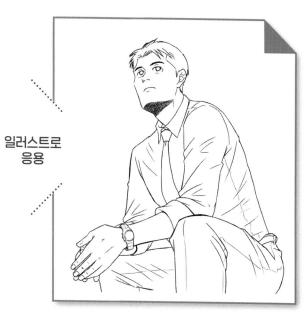

빙글사진자료(6)

어깨를 올린다

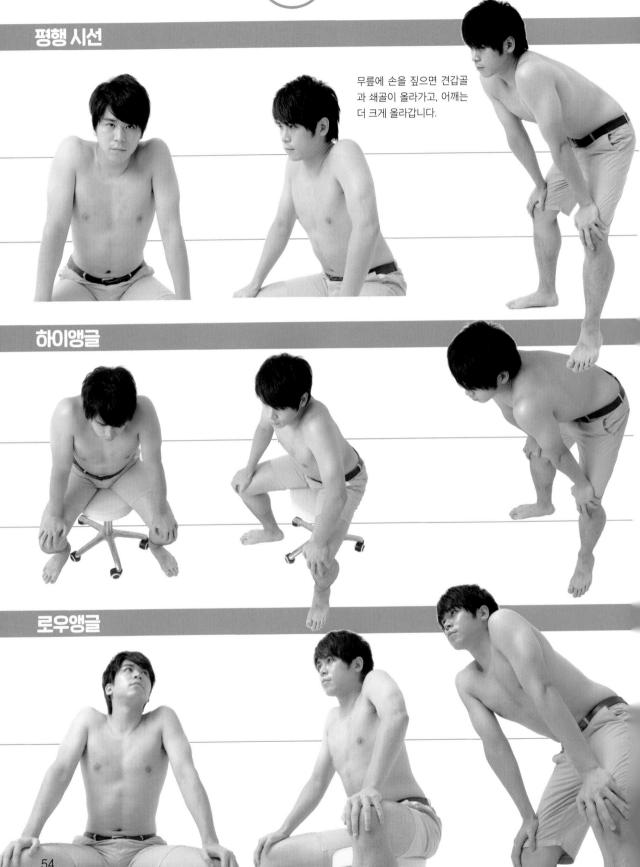

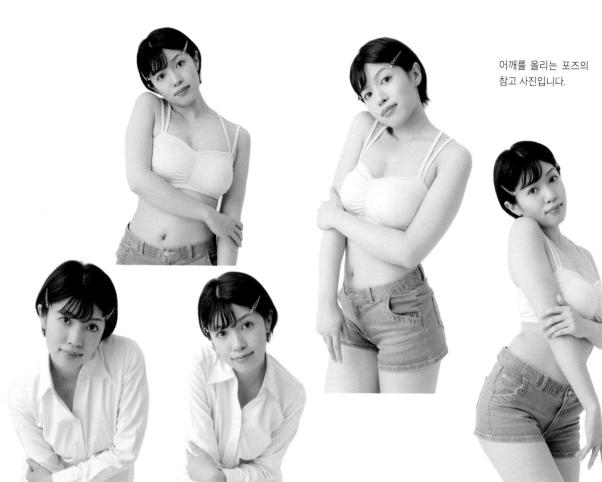

어깨를 움직이는 동작의 포인트

어깨를 올리는 움직임은 상반신의 늑골이 이동하지는 않지만, 상완의 움직임에 맞춰서 견갑골과 쇄골을 위아래로 조절하면 목을 밀어 넣은 듯한 형태로 보입니다.

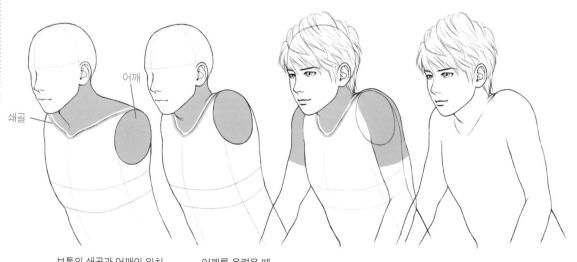

보통의 쇄골과 어깨의 위치

어깨를 올렸을 때

어깨를 올린다

(로우앵글·반측면 앞)

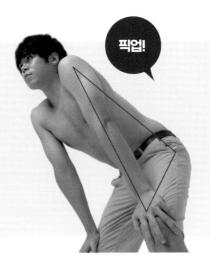

원포인트 :. 어드바이스 .:

무릎에 손을 짚은 포즈입니다. 양쪽 무릎과 손, 허리 사이에 큰 삼각형의 공간이 생기므로, 놓치 지 않고 표현하는 것이 요령입 니다. 공간을 의식하고 그리지 않으면 어색하니 주의하세요.

() 그려보자

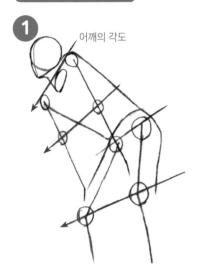

상체를 숙인 모습을 떠올리면서 양쪽 어깨, 팔꿈치, 무릎의 위치를 잡습니다. 깊이에 주의하세요.

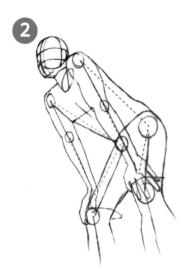

이미 잡은 위치를 기준으로 몸을 그립 니다. 팔이 만드는 공간을 생각하면서 그립니다.

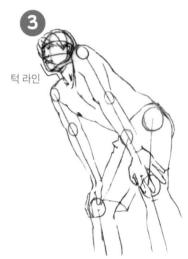

세부를 그립니다. 밑에서 본 구도에 알맞게 턱과 쇄골의 라인을 다듬습니다.

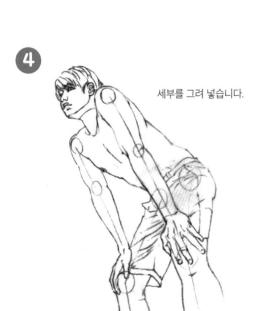

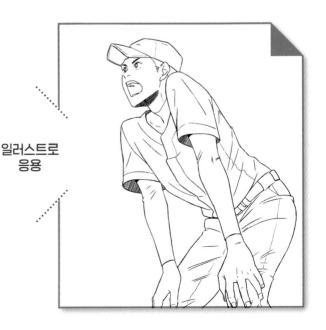

픽업!

어깨를 올린다

(평행 시선 · 반측면 앞)

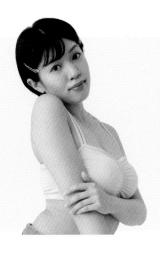

·. 원포인트 ·. 어드바이스 .·

오른쪽 어깨를 올리고 머리를 붙인 포즈입니다. 먼저 양쪽 어깨와 바 스트탑을 잇는 **사각형으로 형태를** 파악합니다. 상자의 기울기는 포즈 에 따라 달라지므로, 원근법(투시도) 을 생각하면서 깊이를 표현하세요.

() 그려보자

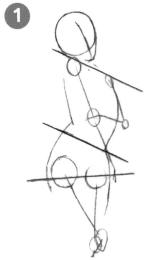

똑바로 서 있는 것이 아니므로, 위아래로 움직이는 어깨, 허리의 위치를 확실히 관찰하세요.

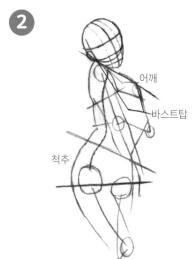

양쪽 어깨와 바스트탑을 잇는 라인은 사각형으로 깊이를 확인합니다. 척추 의 곡선에 주의해서 형태를 잡습니다.

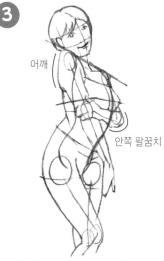

형태를 기준으로 입체를 의식하면서 팔과 등의 라인을 그립니다.

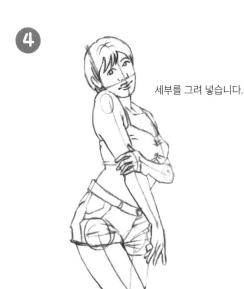

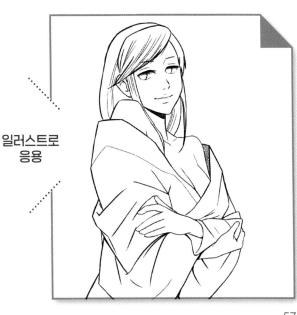

QOI// 型型 **설명**

입을 벌릴 때 움직이는 부분은

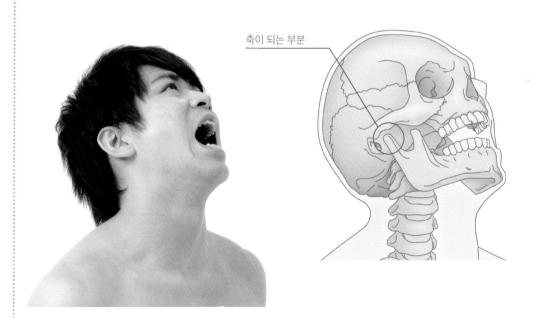

입을 벌리면 어떤 상태가 될까요. 두개골이 움직인다고 생각하는 사람이 의외로 많은데, 실제로 머리는 움직이지 않습니다. **턱 관절을 축으로 턱만 움직입니다**. 턱이 벌어진 상태가 「입을 벌린 것」입니다.

그릴 때는 그 점을 이해하고, **귀밑에 턱의 축이 되는 지점**에서 밑으로 벌리듯이 그리세요.

3

팔을 뻗는 움직임

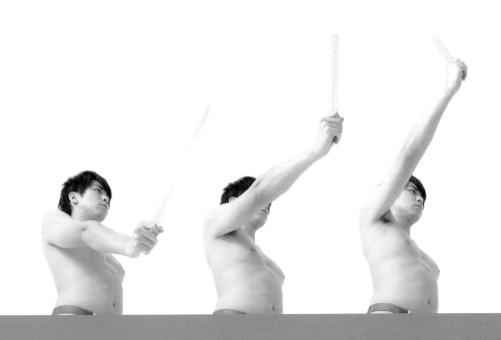

인체의 움직임 | 연 | 구 | 실 |

쇄골과 견갑골의 연결

사족보행이었던 유인원이 이족보행을 하게 되면서 손은 몸을 지탱하는 일에서 해방되어 자유롭게 움직일 수 있게 되었습니다. 그 결과 견갑골이 팔의 움직임을 크게 넓혀주는 뼈가 되었고, 척추도 체중을 지탱할 수 있도록 S자로 구부러진 형태로 변했습니다.

이번에는 어깨를 움직이는 데 중요한 뼈를 관찰합니다. 쇄골과 견갑골의 관계를 유심히 살펴보세요.

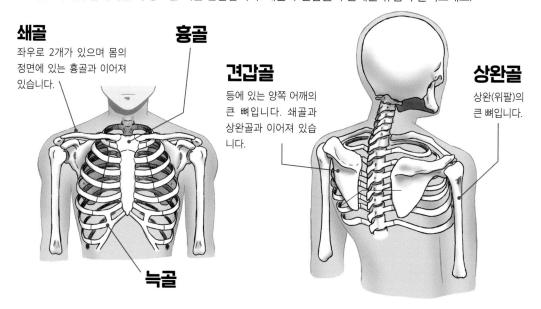

움직이는 범위는?

팔이 얼마나 움직이는지 평균적인 범위를 파악하세요.

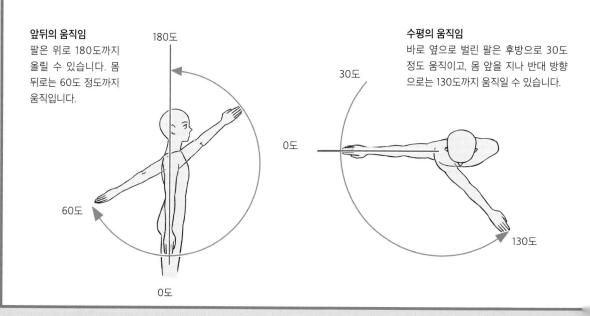

어깨가움직이는 원리

팔을 올릴 때 변화되는 뼈의 움직임을 앞뒤로 관찰해보겠습니다. 상완골의 움직임에 맞춰서 견갑골과 쇄골이 어떻게 움직이는지, 늑골과 척추의 변화도 함께 확인해보세요.

앞

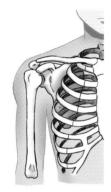

팔을 아래로 내렸을 때 쇄골은 거의 수평입니다.

팔이 올라가면 어깨 쪽의 쇄골도 함께 올라갑니다. 팔을 크게 올릴수록 늑골 등의 다른 부분도 함께 딸려 올라갑 니다.

뒤

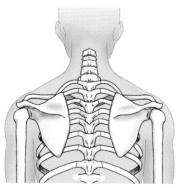

큰 견갑골이 도드라집니다.

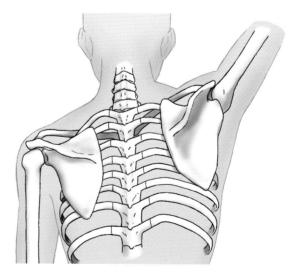

견갑골은 바깥쪽으로 벌어지듯이 움직이고, 쇄골과 함께 어깨 관절을 밀어 올립니다. 몸의 움직임에 따라서 척추도 휘어집니다.

움직임을 확인

옆→위로 올라간다

어깨 근육(삼각근)의 형태 변화에 주목하세요.

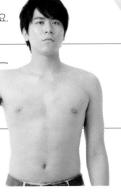

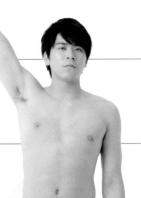

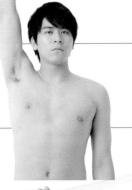

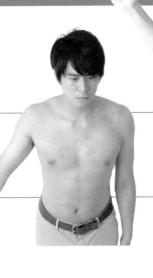

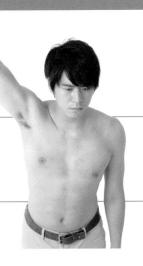

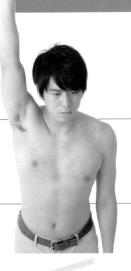

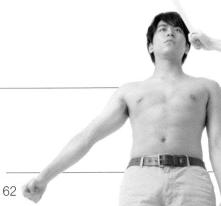

어깨의 근육을 살펴보자

어깨 실루엣을 만드는 것은 근육입니다. 어깨를 덮고 있는 「삼각근」 외에 어깨에서 팔까지 이어진 근육을 관찰해보세요.

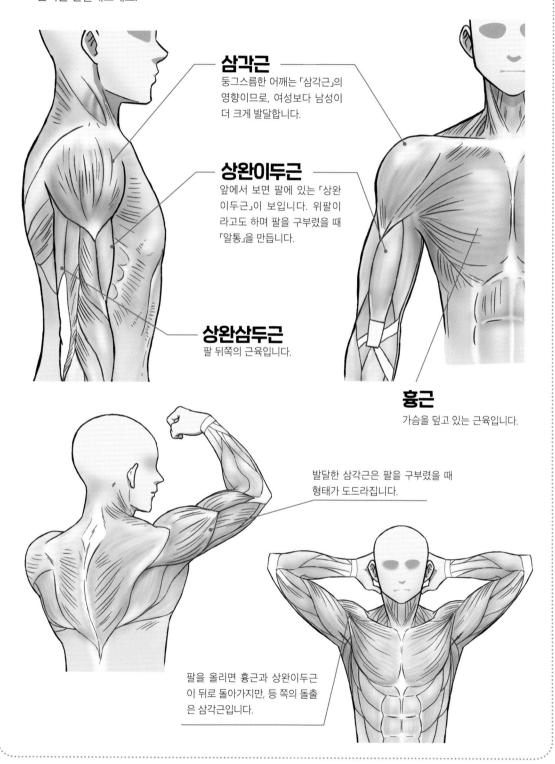

움직임을 확인

앞→위로 올라간다

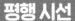

이배와팔의굴곡을 타원으로 파악하지

P63의 근육도에서 설명했지만, 몸의 곡선은 타원의 덩어리로 알 수 있습니다.

● (분홍색)=흉근

타원이 아니라 팔의 움직임에 따라 변합니다.

● (보라색)=삼각근의 돌출과 겨드랑이

합쳐서 타원으로 나타냅니다.

- (녹색)=상완이두근, 팔꿈치 쪽은 상완삼두근
- ◎ (노란색)=전완굴근, 팔꿈치 쪽은 전완신근

근육의 돌출을 타원으로 표현합니다.

실루엣을 잡는 설명에서는 위의 내용을 토대로 색 구분을 했는데, 형태에 따라서 적절하게 설명을 더하겠습니다.

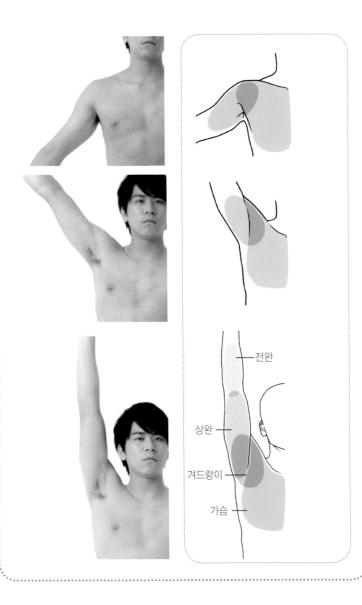

움직임을 확인

앞→위로 올라간다

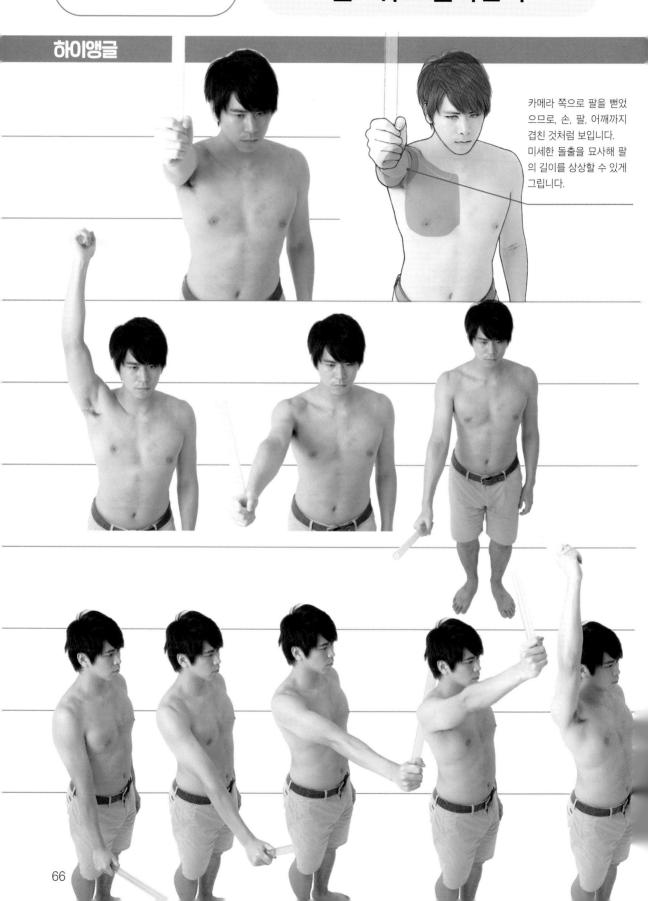

앞→위로 올라간다

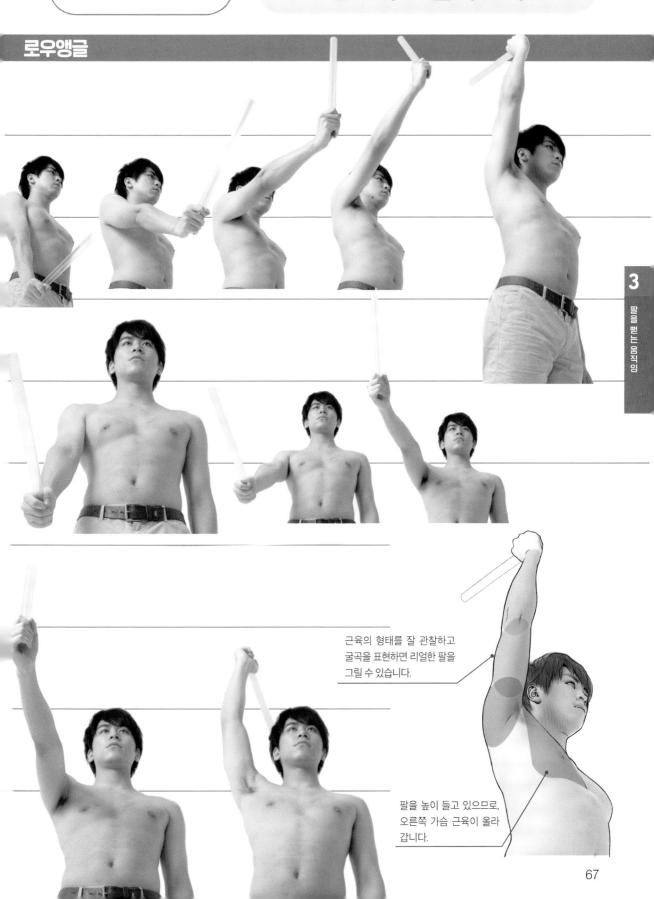

빙글사진자료(7)

팔을 옆으로 벌린다

. 원포인트 ... 어드바이스 ...

뼈를 덮고 있는 근육의 형태를 관찰하지 않고 그리면, 원통이나 전봇대처럼 뻣뻣한 팔이 되고 맙니다. 결과적으로 로봇 같은 인체를 그리게 됩니다. 그러나 근육의 굴곡으로 팔의기능을 부활시킬 수 있습니다.

() 그려보자

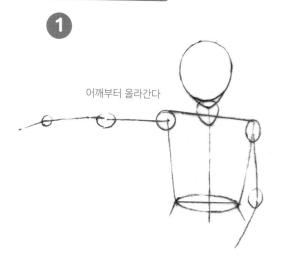

큰 형태를 잡습니다. 팔을 들 때는 어깨부터 올라갑니다.

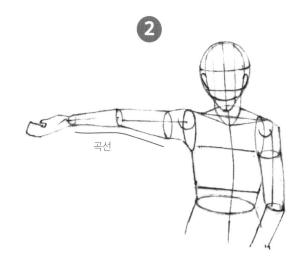

옆으로 올린 팔을 앞에서 본 모습이므로 좌우 팔의 길이는 같아지게 그립니다. 뻗은 팔의 곡선을 잘 관찰하고 그립니다.

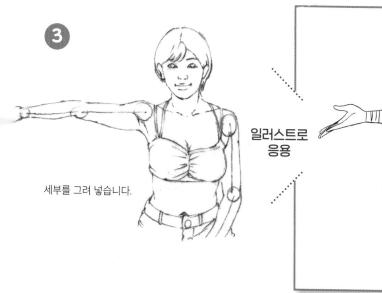

빙글사진자료(7)

팔을 옆으로 벌린다

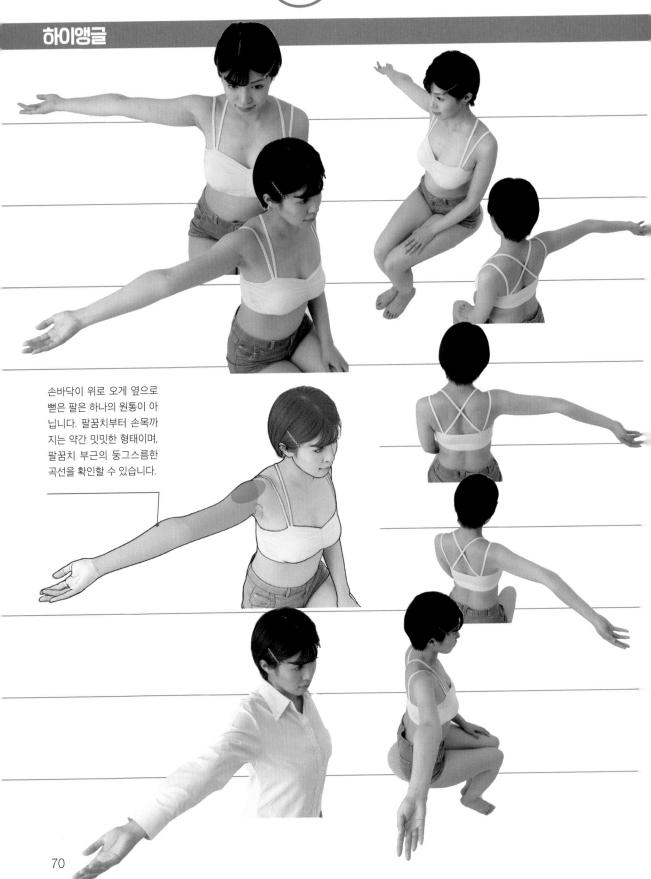

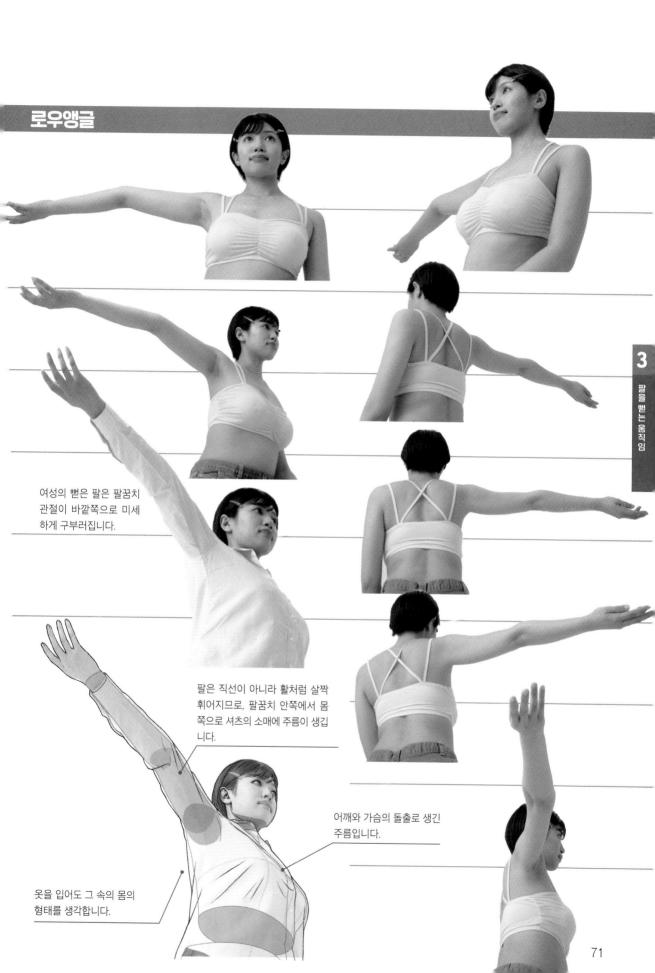

빙글사진자료(8)

팔을 앞으로 뻗는다

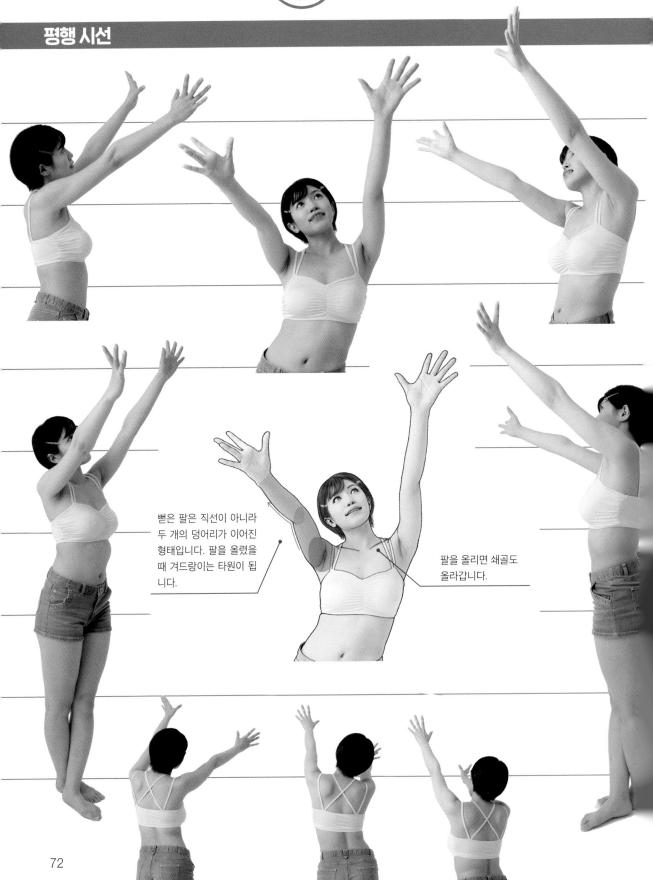

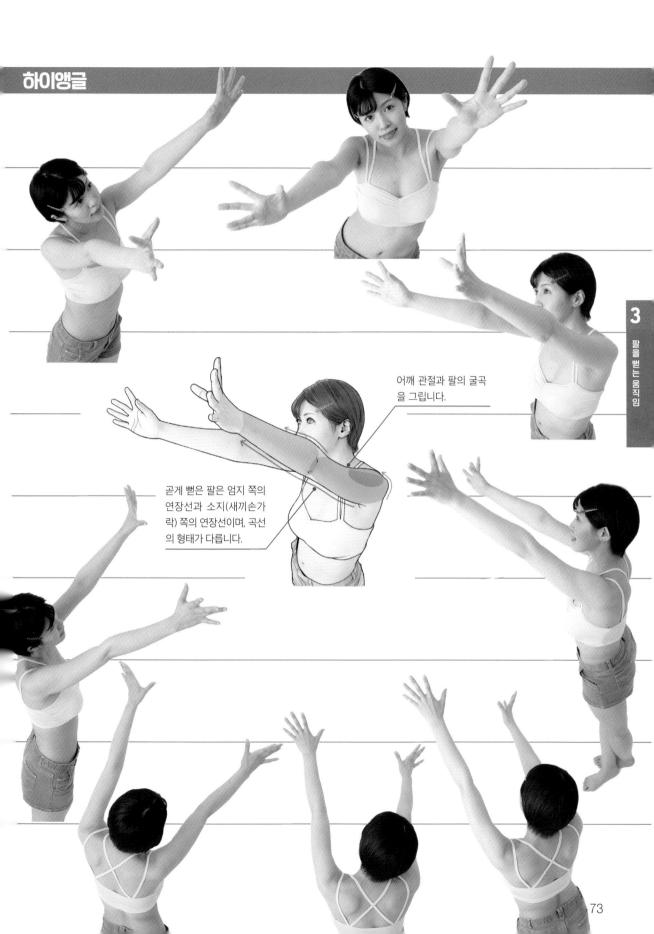

빙글사진자료(8)

팔을 앞으로 뻗는다

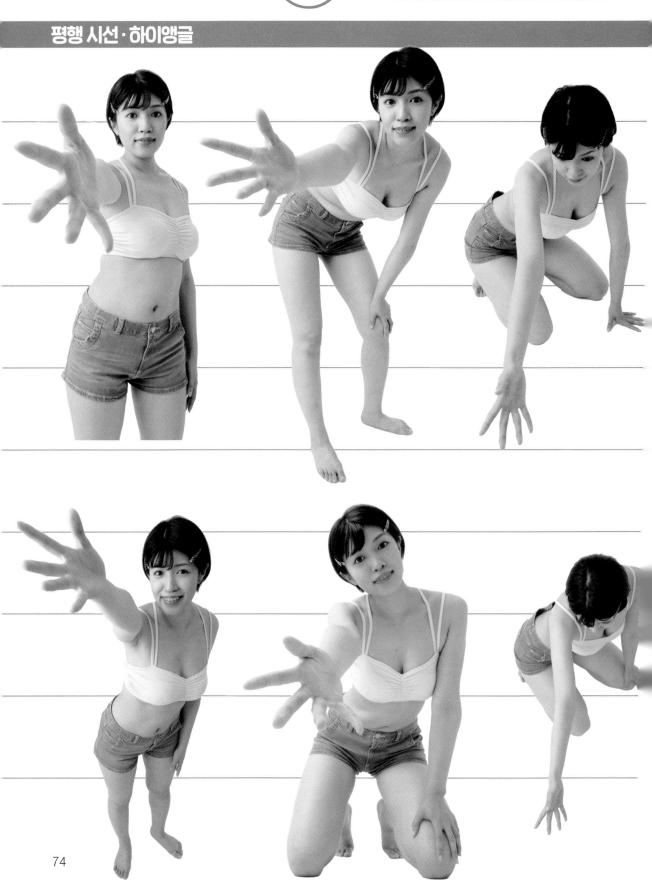

Lesson

팔을 앞으로 뻗는다

(평행 시선 · 정면)

원포인트 · 어드바이스 . ·

앞으로 손을 내밀면 손바닥이나 손 가락이 커 보입니다. 당연히 조금 크게 그리면 앞으로 내민 팔을 표 현할 수 있습니다. 팔은 압축되어 보이고, 팔꿈치를 기준으로 앞뒤의 형태가 달라지니, 잘 관찰하세요.

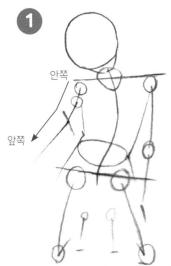

몸의 어느 부분이 가장 앞에 있는지, 그 다음은 어디인지 앞뒤의 위치관계 를 확인합니다.

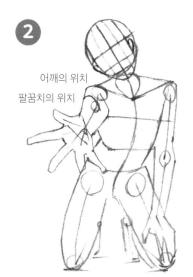

앞으로 뻗은 팔은 어깨와 팔꿈치의 위치 를 반원으로 그리고, 형태를 잡습니다.

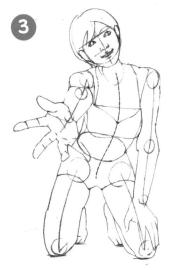

휘어진 몸에 맞춰서 세부를 묘사합니다.

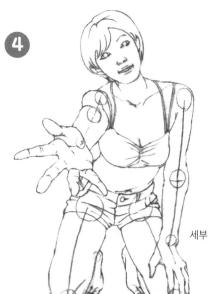

세부를 그려 넣습니다.

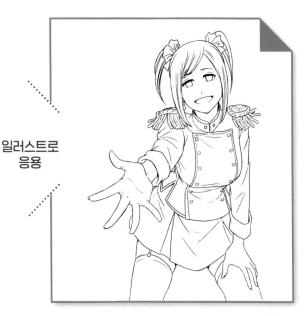

빙글사진자료(9)

팔을 위로 뻗는다

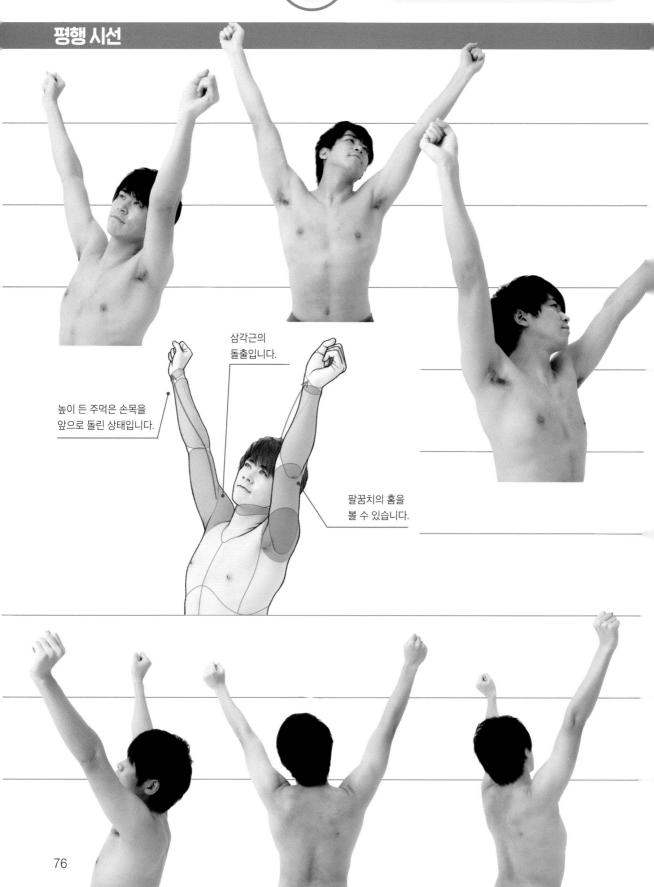

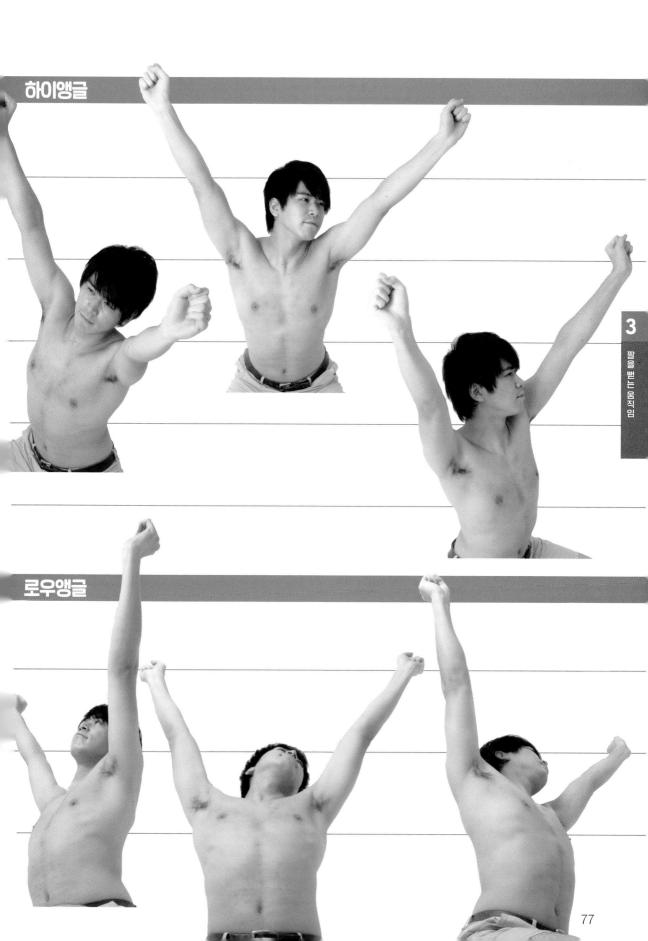

빙글사진자료(10)

팔을 뒤로 내민다

로우앵글

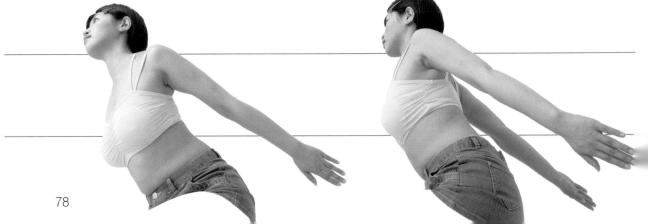

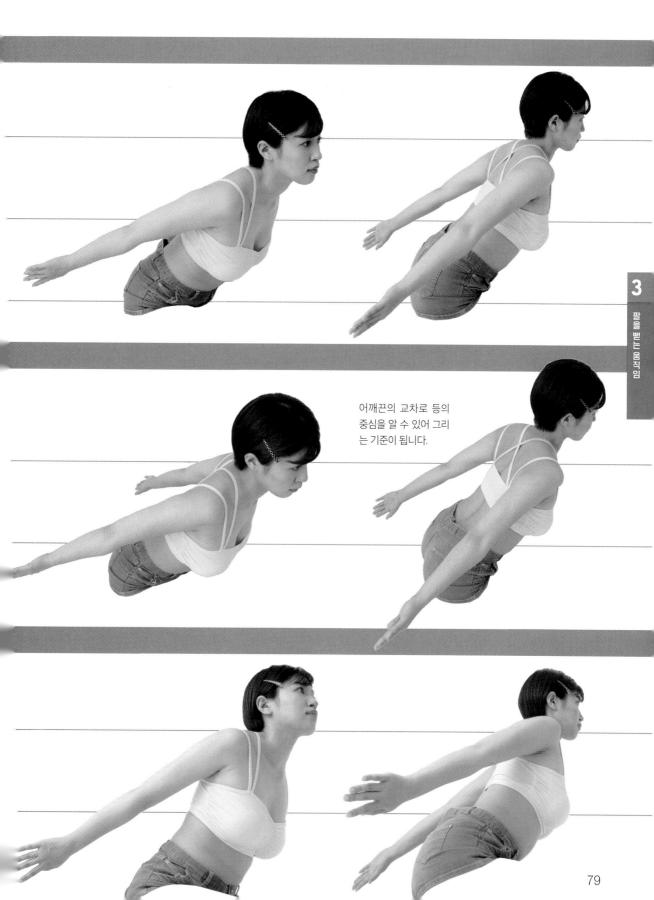

빙글사진자료(10)

팔을 뒤로 내민다

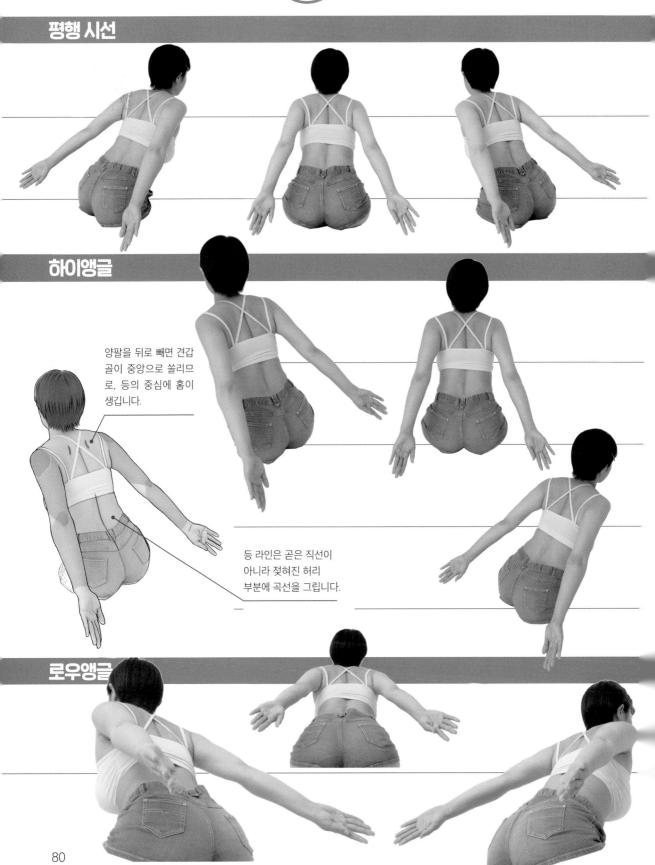

Lesson 17

팔을뒤로내민다

(로우앵글·옆면)

원포인트 :. 어드바이스 ..:

손을 위로 들면 어깨도 올라가고, 뒤로 내밀면 어깨도 뒤로 내려갑니다. 어깨는 쇄골과 견갑골로 이 뤄져 있지만, 뼈 자체는 구부러지 지 않습니다. 2개가 세트가 되며 근육이 위아래, 앞뒤로 신축하면서 움직입니다.

0 그려보자

1

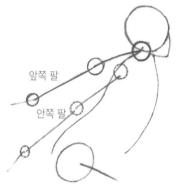

원으로 어깨와 팔꿈치의 위치를 잡습니다. 팔을 뒤로 빼면 어깨는 등 쪽으로 내려갑니다.

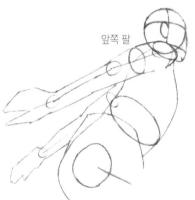

양팔의 위치 관계를 생각하면서 입체 감이 느껴지게 그립니다. 앞쪽 팔이 목을 가리고 있습니다.

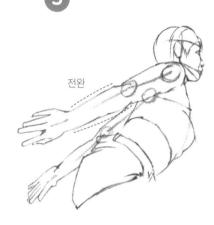

근육과 몸의 곡선을 의식하고 그립니다. 앞쪽 전완은 근육의 형태를 확실하게 관찰 하세요.

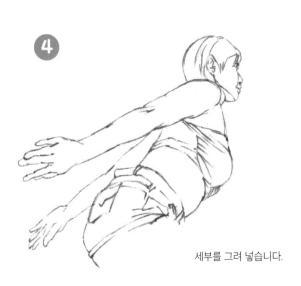

손의 방향을 따라 바뀌는 팔의 실루엣

손목을 회전시키면 팔꿈치에서 손목까지의 형태가 변합니다.

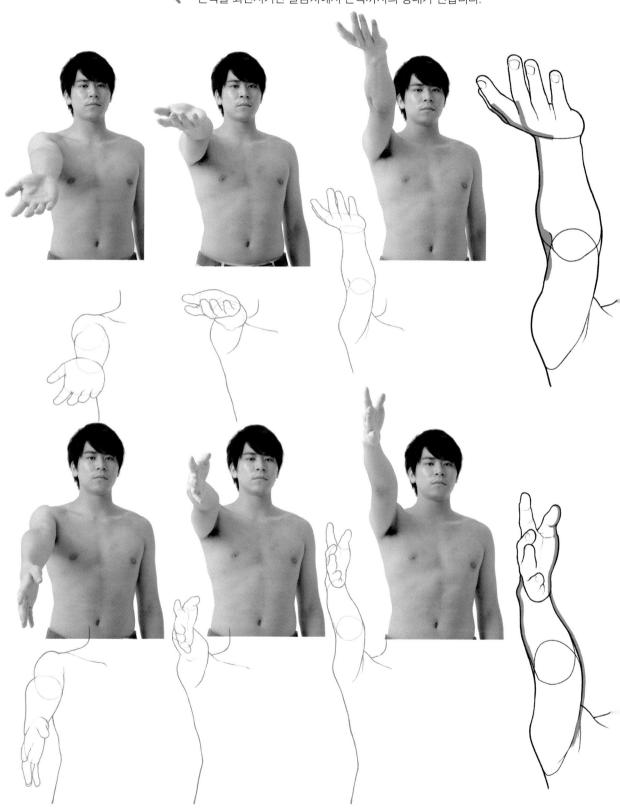

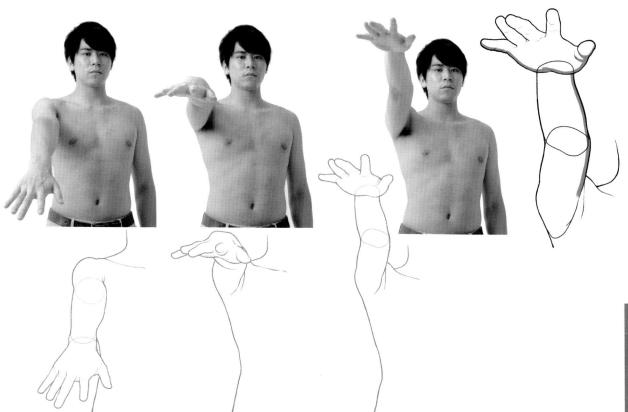

손목의 회전

형태가 달라지는 이유는 무엇일까요. 팔꿈치의 구조에 이유가 있습니다. 팔꿈치 관절에 대해서 살펴보겠습니다. 팔꿈치 관절은 상완골(녹색)과 소지 쪽의 손목으로 이어 지는 척골(빨간색), 엄지 쪽의 손목으로 이어지는 요골 (파란색)로 이뤄져 있습니다. 손바닥이 위로 오게 몸 안쪽

으로 손목을 회전시키면, 척골 위에 요골이 겹치게 되고, 바깥쪽으로 회전시키면 팔이 아픕니다.

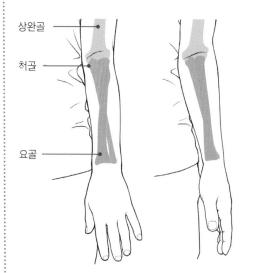

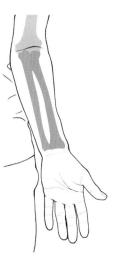

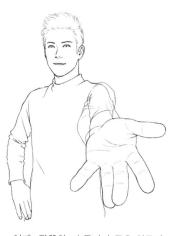

어깨→팔꿈치→손목까지 곧은 원통이 아닙니다. 손바닥을 앞으로 내밀면 팔꿈 치를 기준으로 팔이 바깥쪽으로 〈 형태 가 됩니다.

체형에 따른 옷의 주름

체형에 따라 셔츠의 주름이 어떤 식으로 바뀌는지 비교해보겠습니다.

마른 체형 셔츠에 여유가 있어서 어깨에서 아래로 향하는 세로 방향의 주름이 특징입니다.

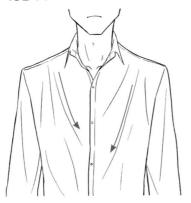

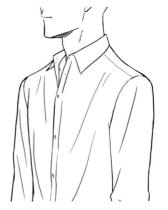

표준형

적당히 탄력이 있고 체형에 맞는 셔츠를 입었으므로, 당겨져서 비스듬한 주름이 눈에 띕니다.

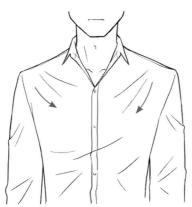

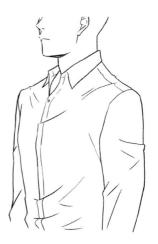

근육질

몸에 셔츠가 밀착됩니다. 어깨와 가슴처럼 굴곡이 있는 부분을 중심 으로 짧은 방사형 주름을 그립니다.

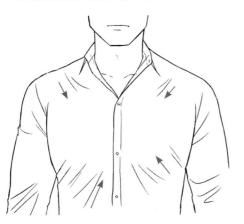

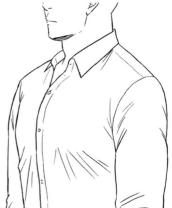

장

팔을 구부리는 움직임

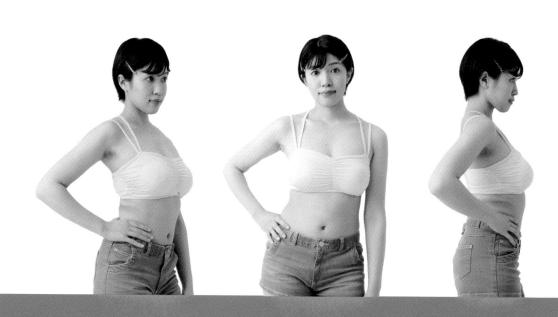

인체의 움직임 | 연 | 구 | 실 |

팔꿈치 관절의 움직임

팔은 팔꿈치를 사이에 두고 상완골과 복잡한 움직임을 돕는 2개의 뼈가 붙어 있습니다. 팔꿈치에 대해서 자세히 살펴보겠습니다.

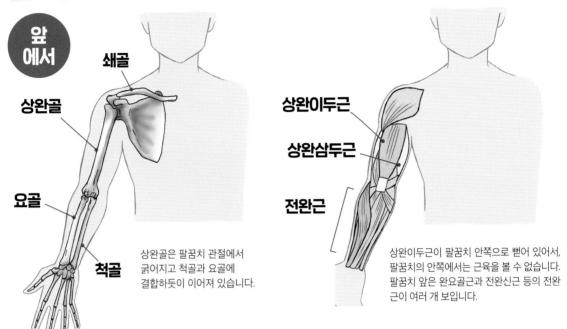

어깨와 손목의 중간쯤에 있는 팔꿈치의 위치와 방향이 그림을 그리는 데 중요한 포인트입니다. 특히 팔을 구부리면 더욱 중요해집니다.

팔꿈치가 왜 포인트일까요? 뼈와 근육의 맞닿은 곳이며 살이 거의 없어 뼈가 가장 돌출되는 곳이기 때문입니다. 팔 전체의 실루엣을 만듭니다.

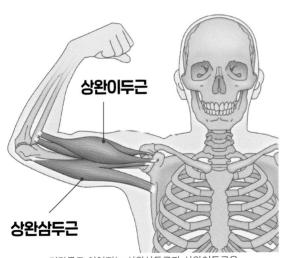

견갑골로 이어지는 상완삼두근과 상완이두근은 팔을 올리는 움직임을 돕습니다.

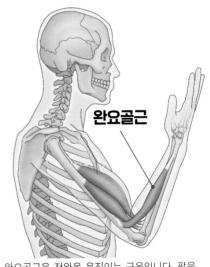

완요골근은 전완을 움직이는 근육입니다. 팔을 구부리거나 손바닥을 회전시킵니다.

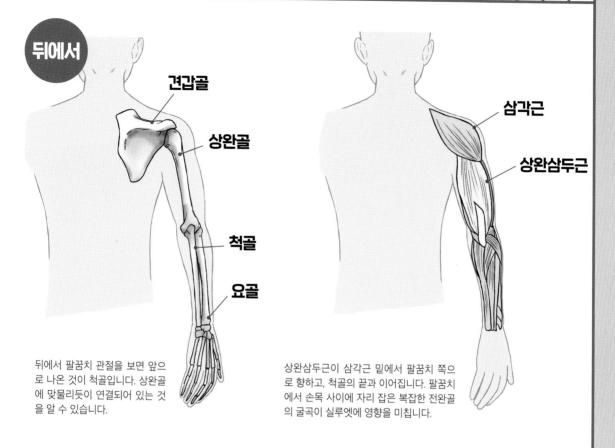

팔꿈치의 돌출과 홈

뒤에서 본 팔꿈치는 상완의 근육이 척골에서 끝나기 때문에 실루엣이 가늘고, 상완골과 이어진 전완근의 영향으로 다시 두꺼워집니다. 또한 상완골과 척골 사이에는 홈이 있습니다. 실제로 만져보세요.

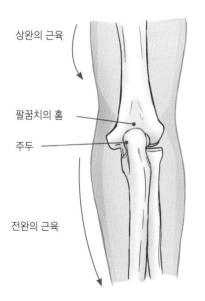

표면의 굴곡에서 보이는 상완골 과 척골입니다. 팔꿈치 양쪽으로 튀어나오는 것이 상완골이며, 그 사이에 돌출되는 단단한 부분이 척골의 머리(주두)입니다. 척골 은 소지 쪽으로 이어집니다.

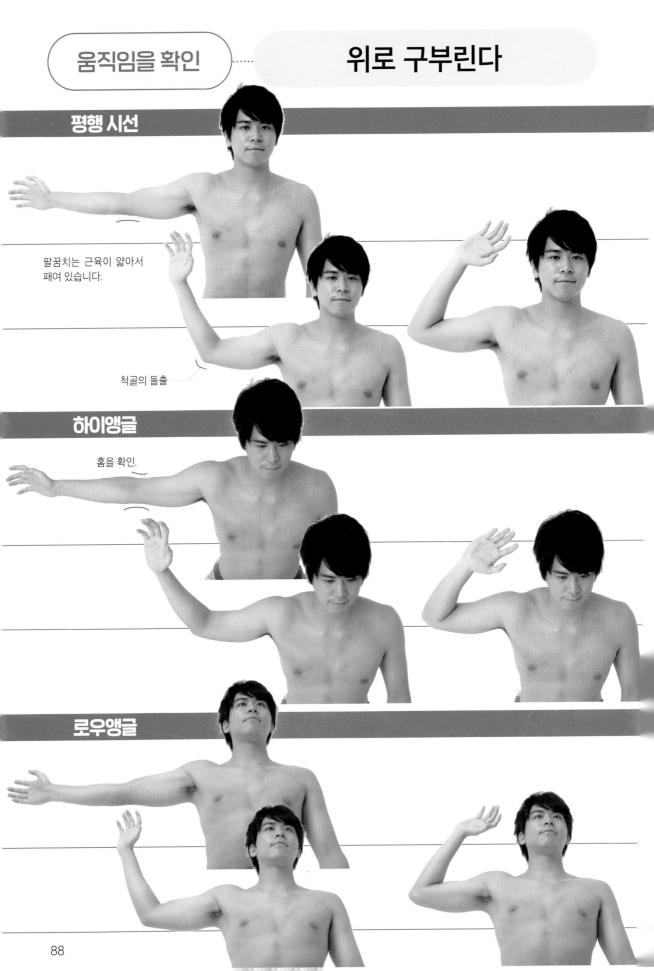

팔꿈치의 위치는?

QOIA 型E 설명

「구부린 팔의 팔꿈치 위치를 모를 때」 쓸 수 있는 방법입니다. 팔꿈치 관절은 팔에서 대강 절반 위치에 있습니다. 홈 부분에서 구부러지는 것처럼 보이지만, 팔꿈치 안쪽과 바깥쪽의 형태가 다릅니다. 틀리기 쉬운 것은 상완골입니다.

이 그림이 ①로 바뀌면 안쪽의 길이는 달라지지 않지만, 바깥쪽이 너무 깁니다. 상완의 길이도 너무 길어집니다.

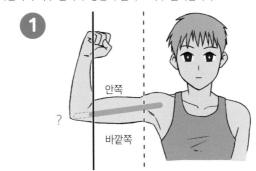

②처럼 상완이두근이 수축되므로 안쪽을 작게 그리는 것이 정확합니다.

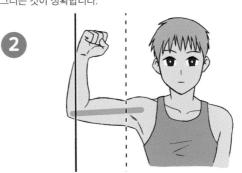

상완골은 팔꿈치 안쪽에서 볼 수 있는 홈보다도 튀어나옵니다. 이 팔꿈치 끝을 파악하는 것이 중요합니다.

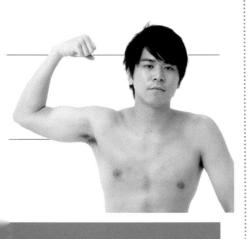

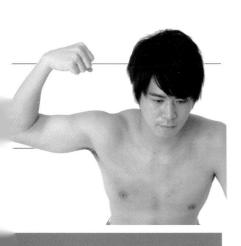

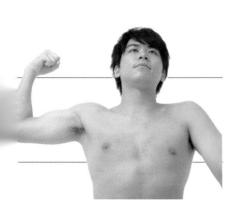

빙글사진자료(11)

손을 허리에

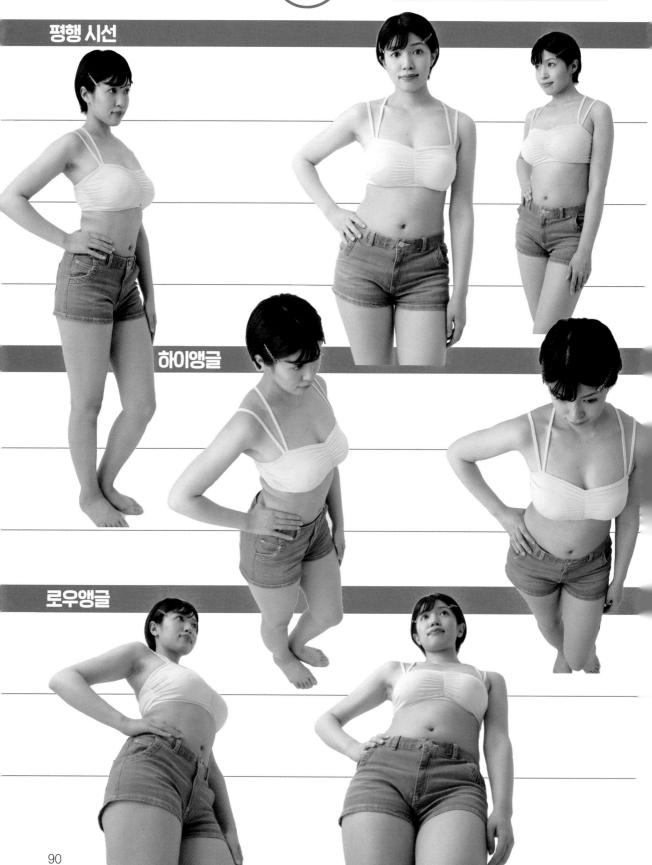

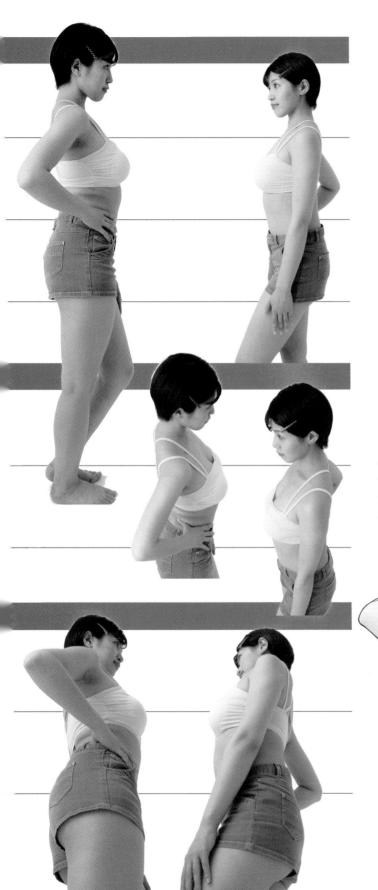

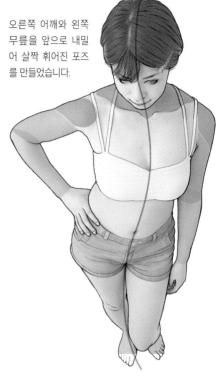

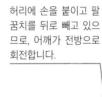

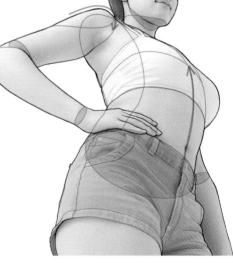

상체도 곧게 편 상태이므로, 가슴을 약간 젖힌 포즈가 되었습니다.

빙글사진자료(11)

손을 허리에

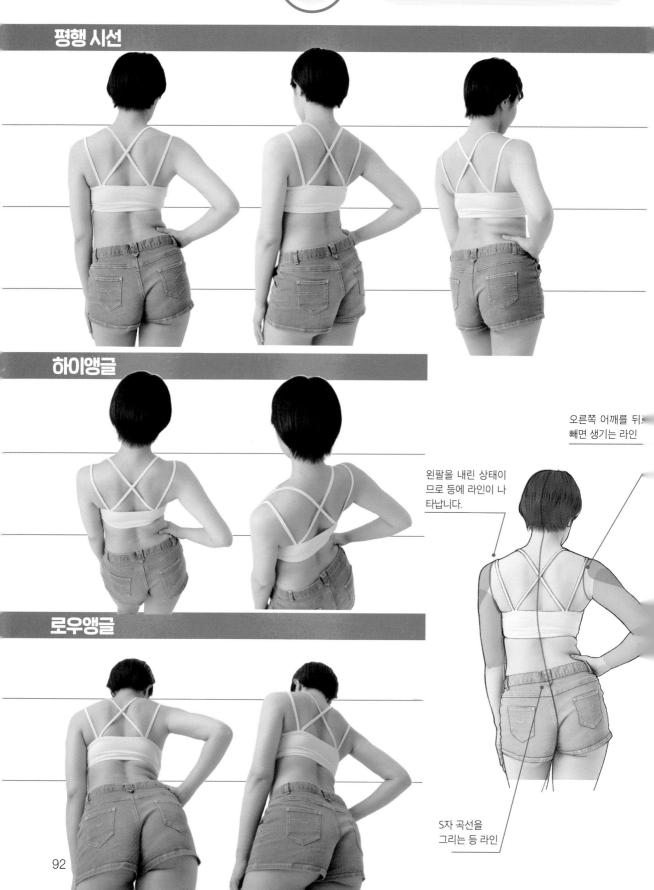

Lesson

18

손을 허리에

(평행 시선 · 정면)

원포인트 ·. 어드바이스 .·

허리에 한쪽 손을 붙이면 어깨가 올라가고, 팔꿈치는 옆으로 내민 형태가 됩니다. 팔꿈치는 팔 중앙 부근에 있습니다. 단순히 구부러지기만 하는 것이 아니라, 어깨와 팔꿈치가 모두돌출되는 것을 잊지 마세요.

() 그려보자

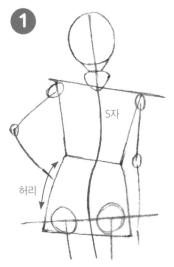

허리를 옆으로 내밀면 등이 S자처럼 휘어집니다. 몸의 큰 움직임을 보고 각 부위의 위치를 잡습니다.

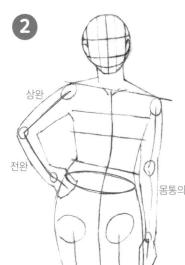

몸통의 형태를 타원으로 잡고, 기울기를 확인합니다. 구부린 팔은 상완과 전완의 비율에 주의하세요.

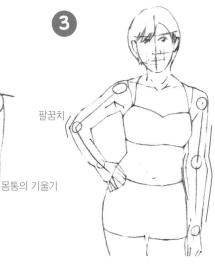

구부린 팔은 팔꿈치 뼈가 돌출됩니다. 팔을 뻗으면 엄지 쪽은 완만한 곡선이 지만, 소지 쪽은 뼈가 돌출되어 직선에 가깝습니다.

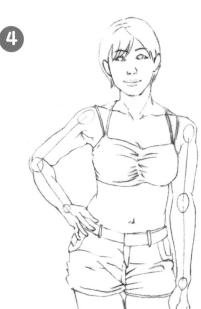

세부를 그려 넣습니다.

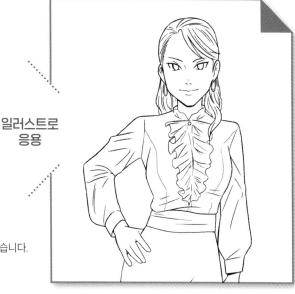

빙글사진자료(12)

옷을 입고 손을 허리에

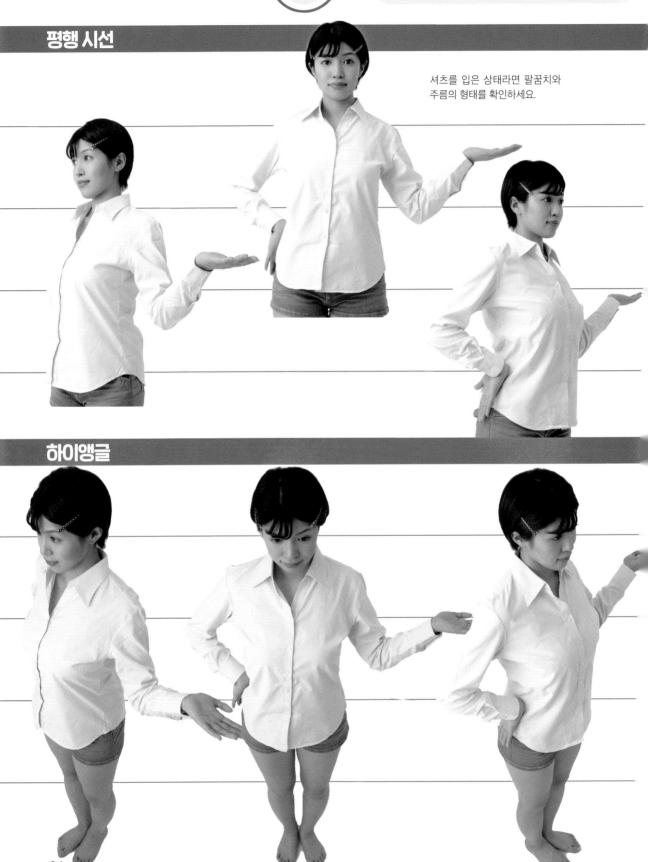

허리에 손을 붙여서 오른쪽

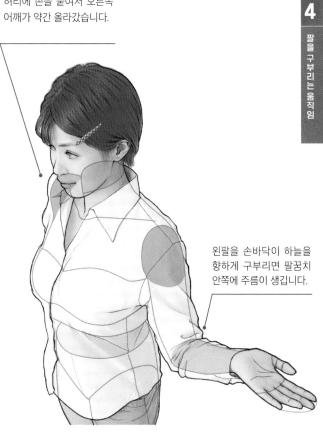

빙글사진자료(13)

물을 마신다

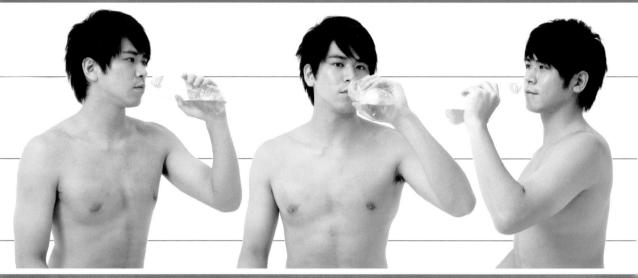

하이앵글

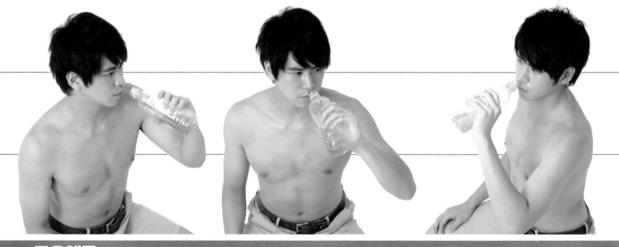

로우앵글

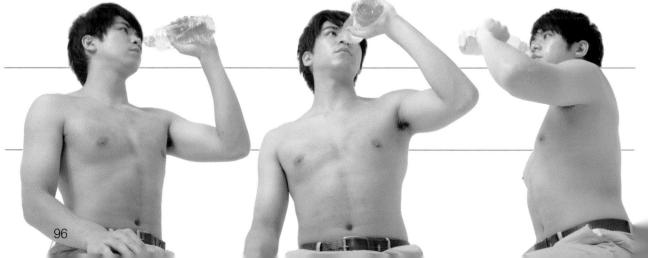

Lesson

19

물을 마신다

(로우앵글·정면)

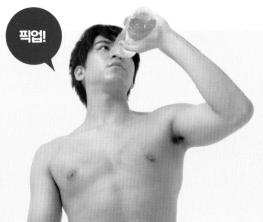

원포인트 :: 어드바이스 ::

똑같이 팔을 구부린 자세라도 그리는 사람이 보는 시점에 따라서 형태가 상당히 달라집니다. 로우앵글에서 본 팔의 형태를 파악하기 어려우므로, 주의 깊게 골격의 위치를 살펴서, 보는 사람에게 그리는 사람의 시점을 전달되게 하는 것이 포인트입니다.

0 그려보자

대강 형태를 잡습니다. 올린 팔은 어깨도 함께 올라가는 점에 주의하세요.

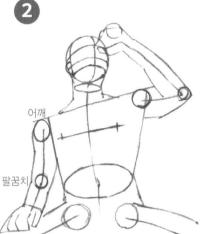

올린 팔의 반대쪽 어깨는 내려갑니다. 어깨, 팔꿈치, 손목의 위치 관계를 잘 관찰하세요.

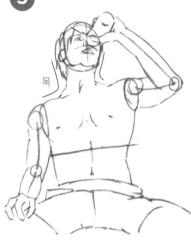

얼굴이 위로 향하므로, 목이 길어집니다. 턱 라인도 잘 보입니다.

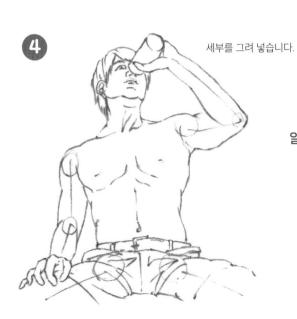

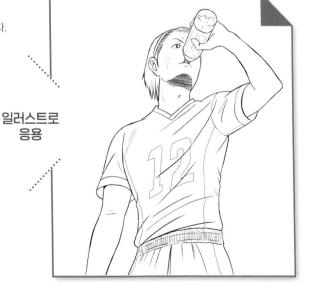

빙글사진자료(14)

머리를 감싼다

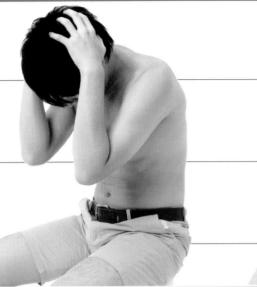

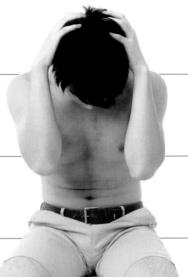

하이앵글

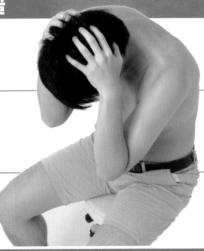

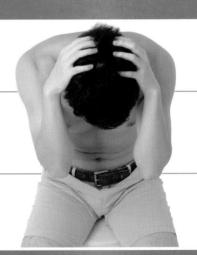

로우앵글

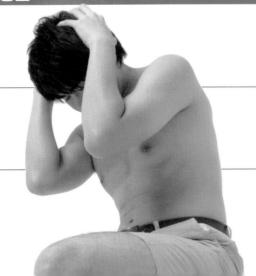

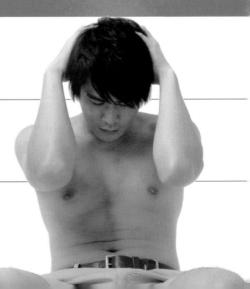

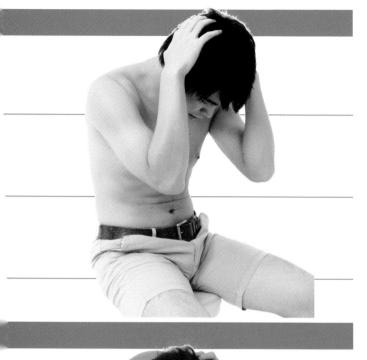

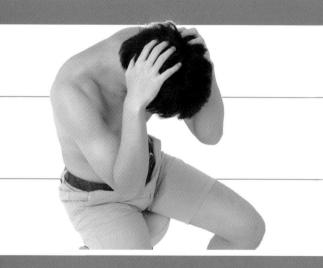

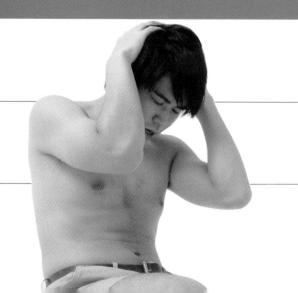

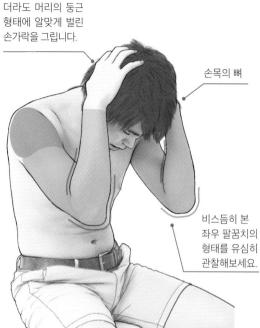

머리카락이 덮고 있

몸을 숙인 상태이므로 하이앵글 에서 본 등의 두께와 양쪽 어깨의 굴곡을 확인할 수 있습니다.

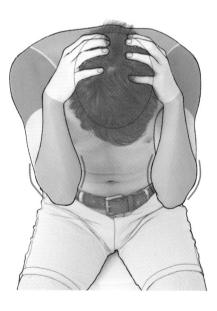

작은 타원으로 머리의 형태를 먼저 잡고, 그것을 감싸고 있는 손과 팔을 잘 관찰하세요.

빙글사진자료(14)

머리를 감싼다

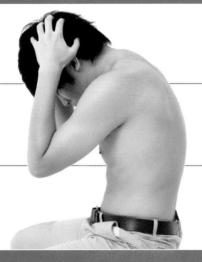

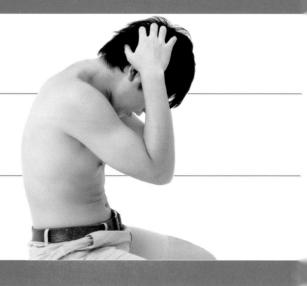

로우앵글

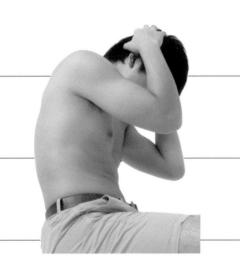

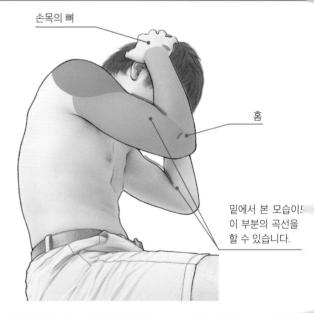

하이앵글

Lesson

20

머리를 감싼다

(하이앵글·반측면 앞)

.. 원포인트 ... 어드바이스 ...

어깨의 윗면과 후두부가 보이는 구도입니다. 머리를 손으로 감싸 면 양쪽 어깨가 앞으로 올라가고, 견갑골도 앞으로 향합니다. 간단 하게라도 좋으니 움직이는 부분 의 뼈와 근육의 변화를 그림으로 기억해두면 좋습니다.

0 그려보자

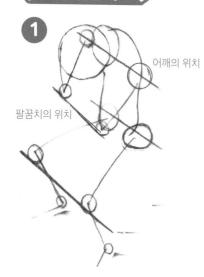

어깨가 올라가면서 앞으로 나오며, 팔꿈치는 안쪽으로 들어갑니다. 견갑 골에서 시작되는 흐름에 주의해서 각 부위의 위치를 잡습니다.

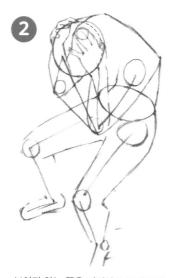

보이지 않는 쪽을 의식하고 몸의 두께 를 표현합니다. 둥근 물체를 감싼 것을 생각하면서 손가락의 방향을 확인하 세요.

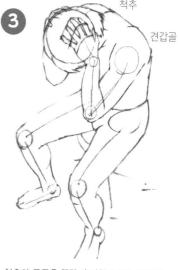

척추와 굴곡을 꼼꼼히 관찰하세요. 견갑골 과 척추의 돌출이 눈에 들어옵니다.

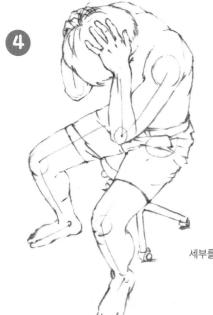

세부를 그려 넣습니다.

빙글사진자료(15)

팔짱

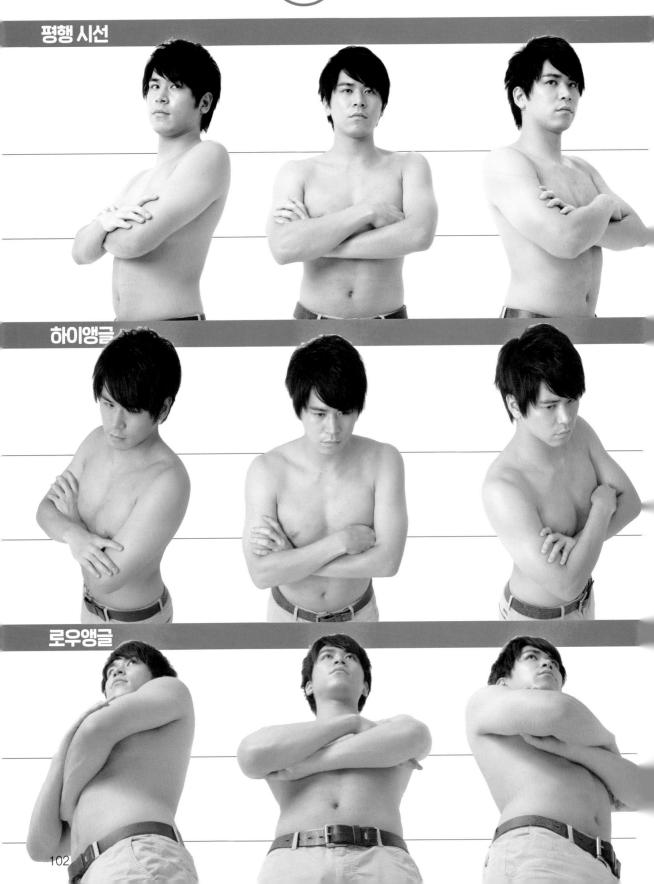

팔짱

(하이앵글·반측면 앞)

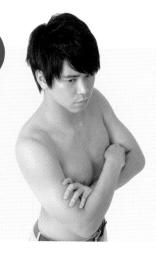

원포인트 :: 어드바이스 .::

팔짱은 어깨, 가슴, 팔을 연습하기 좋은 포즈입니다. 꼼꼼한 관찰이 필요할 때는 두 팔을 한 덩어리로 그리고, 나중에 분할하듯이 세부를 완성하는 방법도 자주 씁니다. 어깨에서 U자로 팔을 그리고, 양쪽 겨드랑이에 표시를 한 상태로 전체의 형태를 잡습니다.

0 그려보자

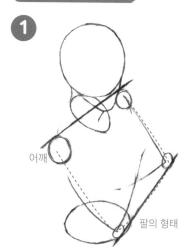

양쪽 어깨와 팔꿈치의 깊이와 목 연결 부위의 각도를 의식하면서 전체의 위 치를 잡습니다.

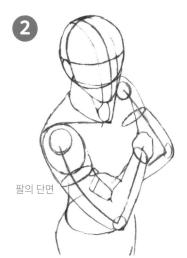

팔의 단면을 생각하면서 상완의 각도 를 잡아보세요. 안쪽 팔은 가려진 부분 도 생각하면서 그립니다.

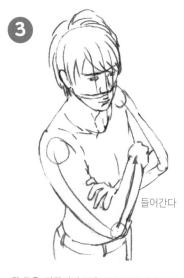

팔 근육, 팔꿈치의 돌출 등을 그립니다. 앞으로 팔짱을 낀 상태이므로, 앞쪽의 팔은 전완이 안쪽으로 들어갑니다.

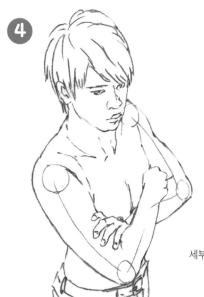

세부를 그려 넣습니다.

빙글사진자료(16)

팔꿈치를 앞으로 내민다

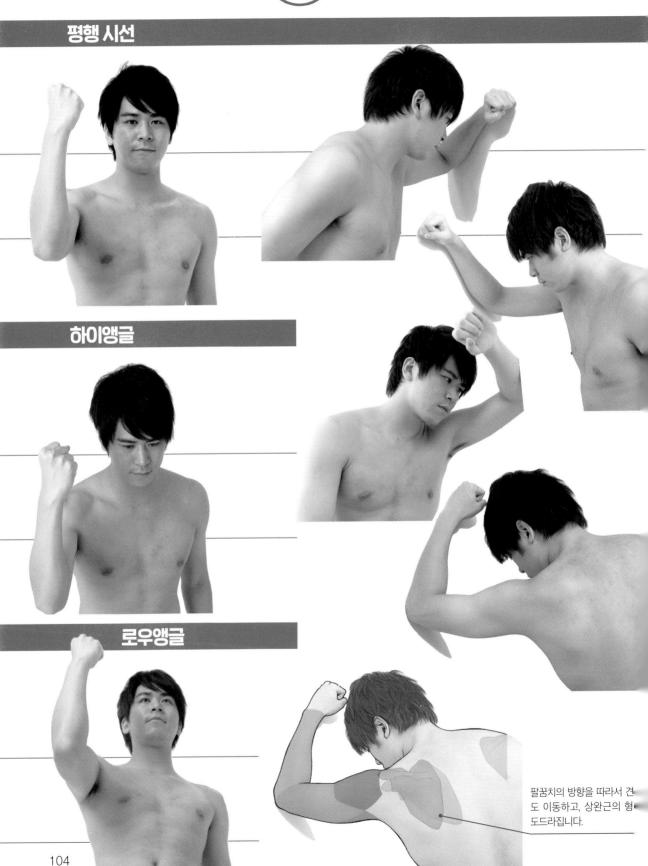

팔꿈치를앞으로내민다

(평행 시선 · 정면)

원포인트 ·. 어드바이스 .·

한쪽 팔과 팔꿈치만 앞으로 내민 것을 강조되게 그립니다. 몸은 거의 좌우대 칭이지만, 가슴을 잇는 선이 약간 기울 어지는 것을 알 수 있습니다. 손이 얼굴 앞으로 나온 상태라면, 어깨가 앞으로 살짝 이동한다고 알아두세요.

0 그려보자

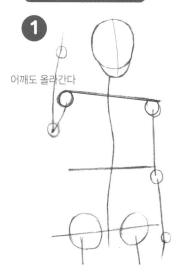

올린 팔의 어깨도 함께 올라갑니다. 양쪽 어깨를 잇는 라인을 그어 올라간 정도를 확인하세요.

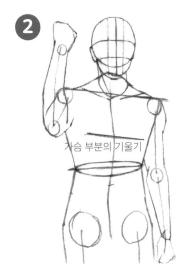

앞으로 내민 팔에 이끌려, 몸도 약간 앞으로 나옵니다. 가슴과 배 부분도 라인 올 그어 기울기를 확인합니다.

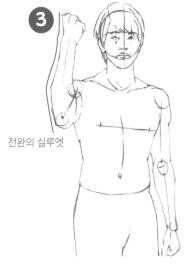

근육, 몸의 굴곡을 의식하면서 형태를 잡아나갑니다. 작은 굴곡 등 전완의 실루엣을 확실히 관찰하고 그립니다.

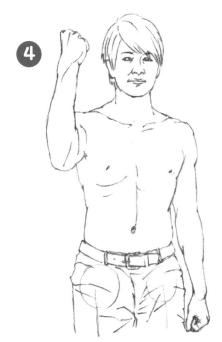

세부를 그려 넣습니다.

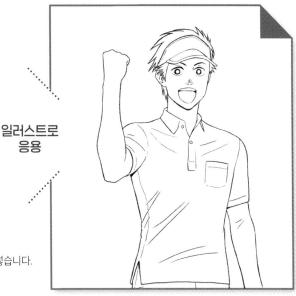

빙글사진자료(17)

턱을 괴다

평행 시선

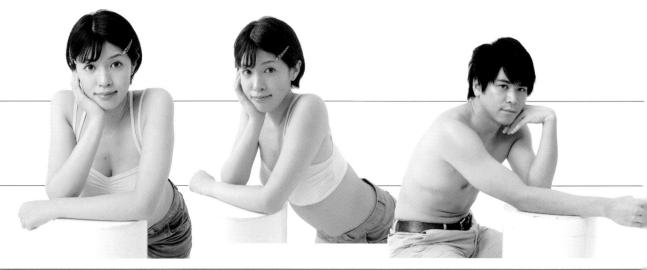

하이앵글

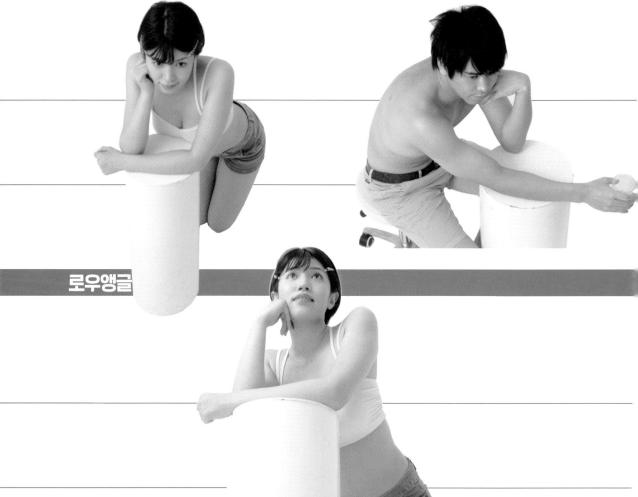

Lesson

23

픽업!

턱을 괴다

(평행 시선 · 정면)

원포인트 ::. 어드바이스 ::

책상에 팔꿈치나 손을 붙이고 있으면, 몸과 팔 사이에 빈 공간이 생깁니다. 턱을 손으로 받치면 어깨도 올라가고, 힘을 주지 않고 팔만 구부리면 어깨가 내려갑니다. 팔꿈치와 어깨의 관계가 동작을 잘 포착하는 포인트입니다. 잘 관찰해보세요.

() 그려보자

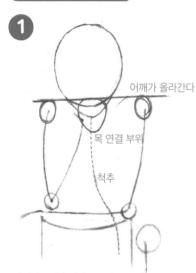

엉덩이를 뒤로 내민 포즈이므로, 척추도 뒤로 향합니다. 어깨의 위치도 확인하세 요 목 연결 부위보다도 올라갑니다.

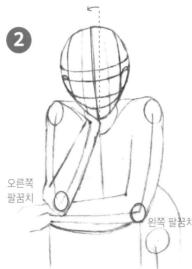

얼굴 중심은 오른쪽 어깨 쪽으로 약간 기울어집니다. 팔꿈치를 붙인 위치는 오 른손이 안쪽, 왼손이 앞쪽입니다. 전후 관계에 주의합니다.

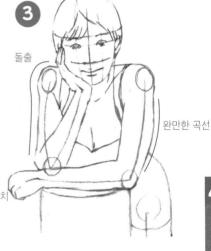

턱을 지탱하는 손이나 팔도 뼈의 돌충이나 근육의 곡선을 의식하면서 꼼꼼하게 그립니다.

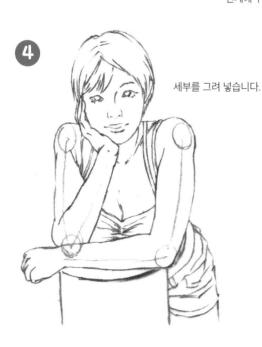

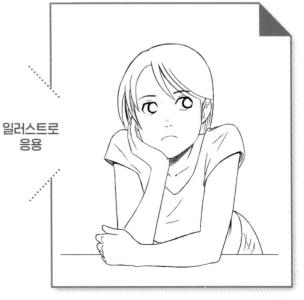

손과 팔을 이용한 다양한 동작을 관찰하자

손짓이 달라지면 몸의 기울기나 표정도 함께 변합니다. 사진과 함께 관찰 포인트를 살펴보겠습니다.

▶손기락을 입으로

머리의 기울기

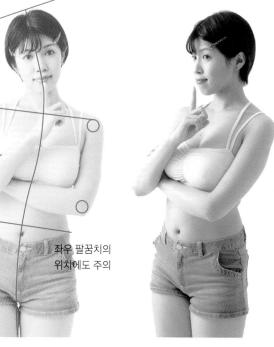

FIS. ET/17 71-6-9 74 78 1 T-

턱을 당기고 가슴을 젖힌 지이 이므로 허리도 휘어집니다.

▶한쪽 팔을 잡는다

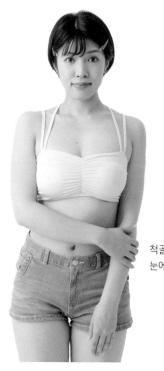

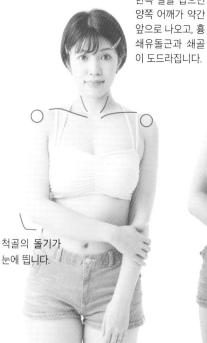

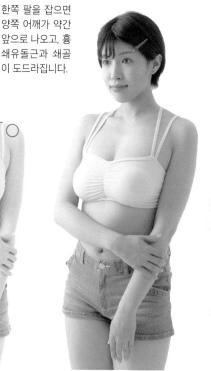

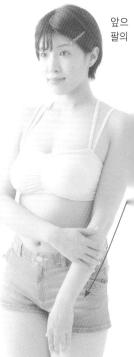

▶팔짱(여성)

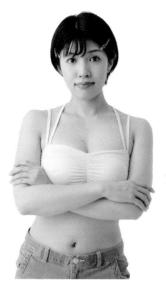

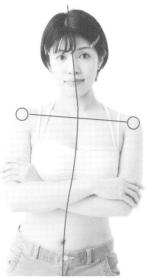

몸의 기울기, S자 라인을 확인하세요.

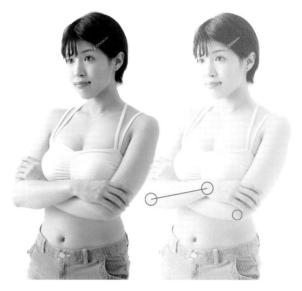

오른손이 위에 있으므로, 팔꿈치의 높이도 달라집니다.

▶몸 뒤에서 손을 잡는다 다양한 유형이 있습니다.

몸의 두베를 생각하자

팔짱처럼 몸 앞에 팔이 오는 포즈에서는 몸의 두께에 따라서 어깨와 팔꿈치의 형태가 달라집니다. 한 가지 앵글이 아니라 다양한 방향에서 관찰해보세요.

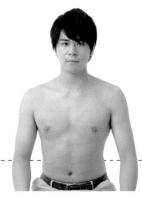

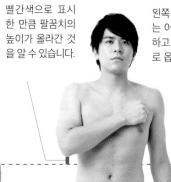

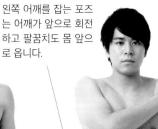

- 팔꿈치의 높이

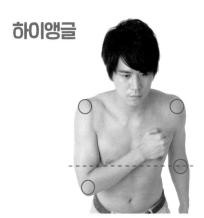

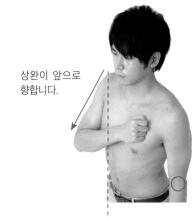

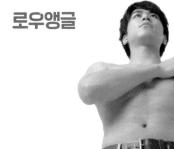

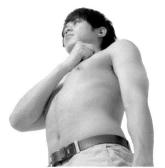

5 8

겨드랑이가 보이는 큰 움직임

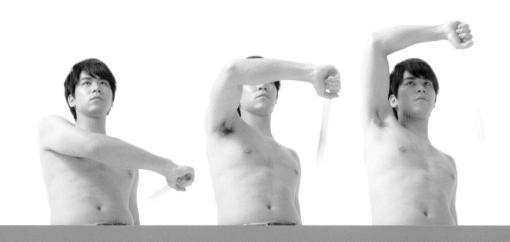

| 인체의 움직임 | 연 | 구 | 실 |

몸정면의근육

정면의 근육을 살펴보겠습니다. 배 부분에는 「복직근」이 있습니다. 단련한 몸은 복직근이 발달해 그림으로 표현할 때는 주로 음영으로 묘사를 합니다.

겨드랑이가 드러나는 포즈를 그릴 때는 옆구리의 근육에 주의합니다. 복직근 옆에 「복사근」, 늑골로 이어지는 「전거근」, 등도 근육질의 몸을 제대로 표현하려면 일아두어야 할 근육입니다.

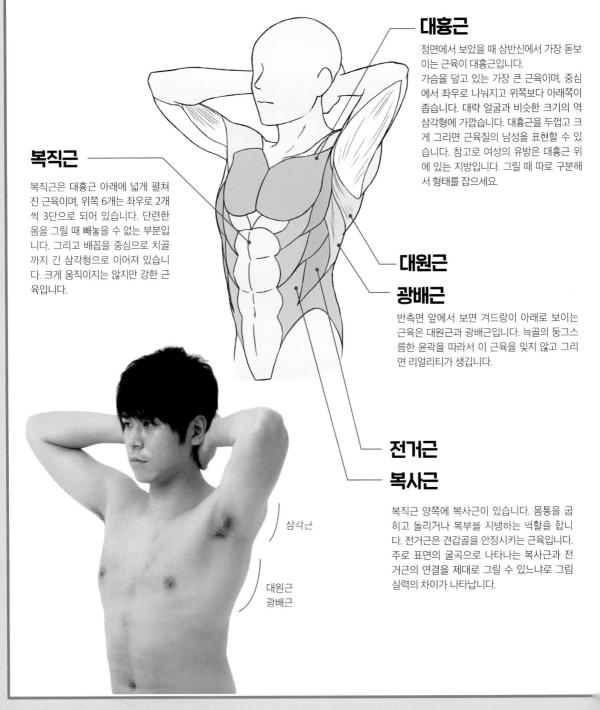

몸 뒷면의 근육

등은 승모근, 삼각근, 광배근을 메인으로 그립니다. 팔을 내렸을 때는 보이지 않는 근육도, 팔을 올리거나 뒤로 내밀면 드러나게 됩니다.

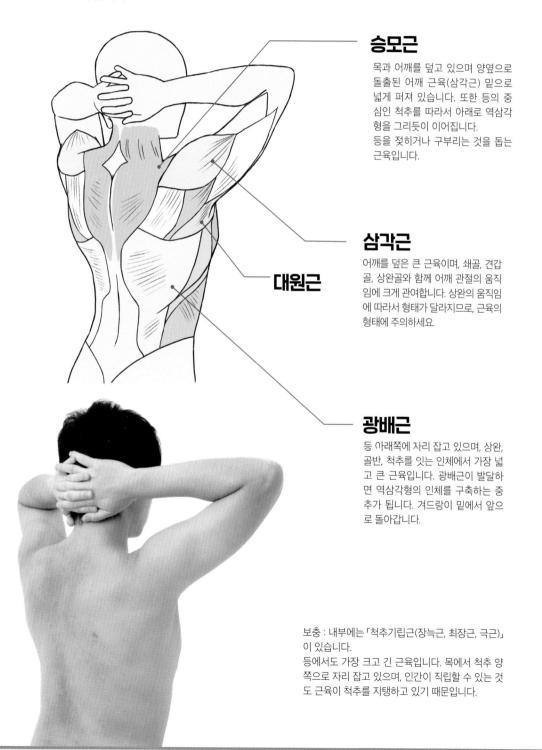

움직임을 확인

뒤로 턱걸이

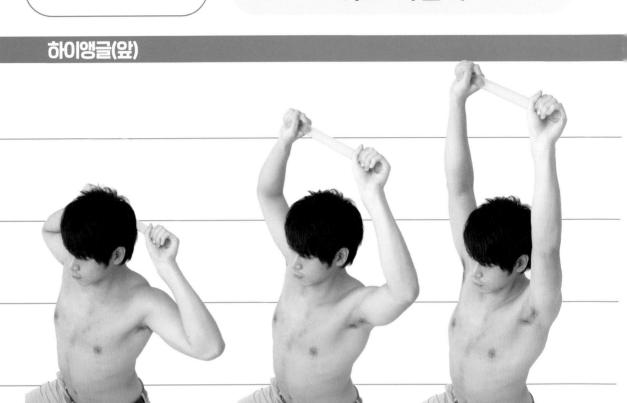

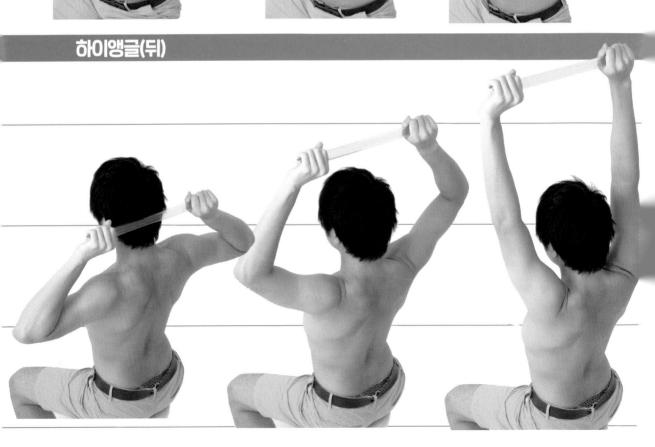

움직임과 형태를 확인하자

반측면 앞에서 본 몸의 움직임과, 움직임에 따라 바뀌는 형태의 변화를 관찰하세요.

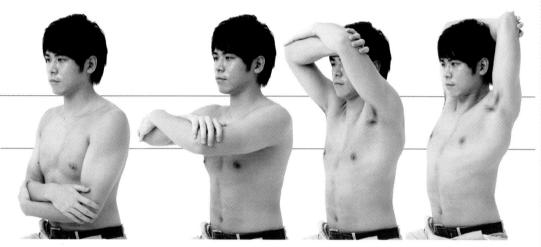

양쪽 팔꿈치를 가볍게 감싼 포즈입니다.

팔을 가슴 앞으로 들어 올립니다.

감싼 팔을 이마에 붙입니다.

머리 뒤로 넘깁니다.

팔짱을 낀 팔을 머리 뒤로 넘기면, 상체가 위로 당겨져 자연히 가슴을 젖히는 형태가 됩니다.

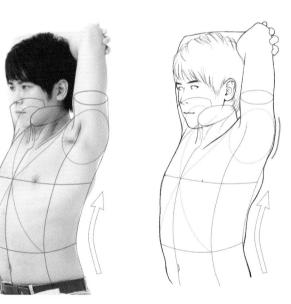

귀 뒤로 당긴 어깨의 형태에도 주의하세요.

움직임을 확인

팔을 구부려서 위로

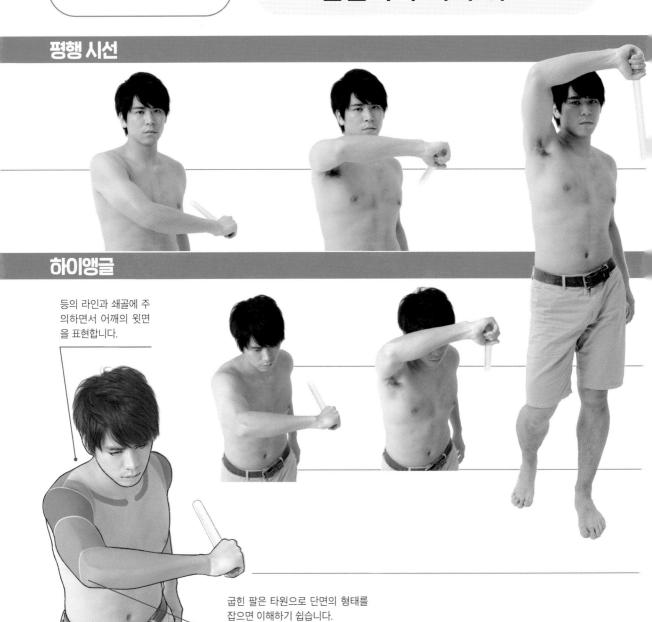

로우앵글

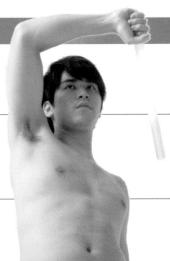

골격을 확인하자

팔꿈치를 앞으로 내민 포즈는 앵글이 바뀌면, 굴곡의 형태도 달라져 그리기 힘들 때가 많습니다. 사진과 골격도를 비교하면서 어떤 뼈가 나오는지 관찰해보세요.

전완의 골격

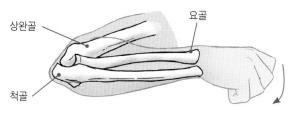

P86~87의 그림처럼 전완에는 두 개의 뼈가 있으며, 팔을 구부리면 척골이 크게 튀어나오는 것을 눈으로도 확인할 수 있습니다. 척골의돌출 위아래로 상완골이 튀어나옵니다. 손등이 위로 오면 엄지 쪽의 뼈인 요골의 돌출도 확인할 수 있습니다. 소지 쪽을 아래로 내리면 요골이 더 크게 튀어나옵니다.

위에서

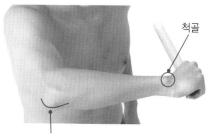

척골

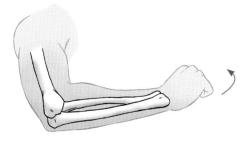

약간 포즈를 바꿔 위에서 살펴보겠습니다. 팔꿈치가 안쪽으로 들어가도 척골의 돌출(주두)을 확인할 수 있습니다. 그리고 소지 쪽이 앞으로 오면 손목에 돌출이 생깁니다. 이것은 손목 쪽의 척골입니다.

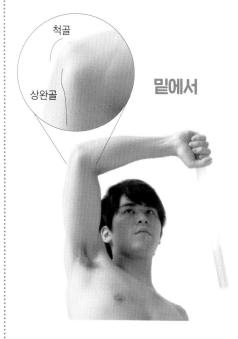

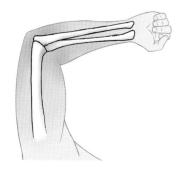

그대로 팔을 위로 올린 상태를 밑에서 관찰합니다. 표면에 척 골과 상완골의 돌출을 확인할 수 있습니다. 손목 쪽은 비틀지 않았으므로 두 개의 뼈가 평행합니다

뼈의 실루엣을 정확히 잡으면 앞으로 내미는 팔꿈치의 동작 도 제대로 표현할 수 있습니다.

뒤로 턱걸이

(하이앵글·반측면 뒤)

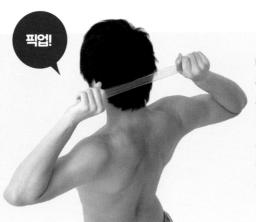

원포인트 :: 어드바이스 ::

머리 위로 팔을 올렸을 때와 머리 뒤로 팔을 넘겼을 때 양팔의 변화에 주의하세요. 머리 후방으로 손을 내 리면 가슴은 최대한 벌어지고 어깨 도 뒤로 당겨진 형태가 됩니다. 이 차이를 알면 어깨 주위 근육의 변화 도 이해할 수 있습니다.

() 그려보자

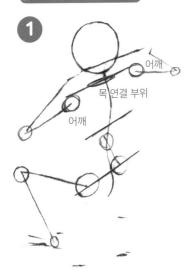

뒷모습이므로 목 연결 부위의 형태가 앞에서 본 그림과 다릅니다. 어깨와 팔꿈치의 위치에도 주의하세요.

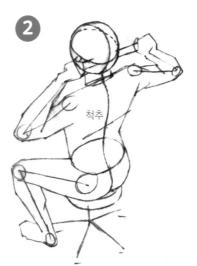

어깨가 뒤쪽으로 내려가고 가슴이 펼쳐 집니다. 척추의 위치를 미리 확인하세요.

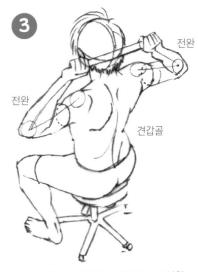

어깨 근육, 견갑골 등 뒷모습을 묘사합니다. 전완은 상완 위에 포개지게 그립니다.

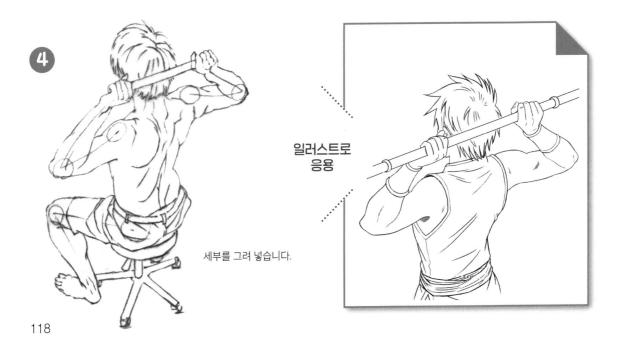

픽업!

팔을 구부린다

(평행 시선 · 정면)

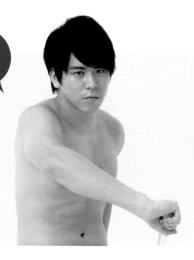

... 원포인트 ... 어드바이스 ...

P86과 P117의 설명처럼 상완골은 하나, 팔꿈치에서 손목까지는 뼈가 두 개입니다. 두 개의 뼈 중에 요골은 근육을 당기고 회전시켜 손바닥을 보여줄 수 있게 돕습니다. 팔의 표면을 관찰하고 그리세요.

() 그려보자

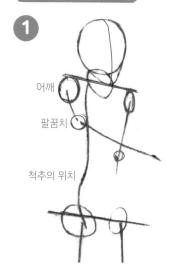

몸은 반측면이지만 얼굴은 약간 정면을 보고 있으므로, 목의 형태에 주의합니다. 앞으로 내민 어깨의 위치가 위로올라갑니다.

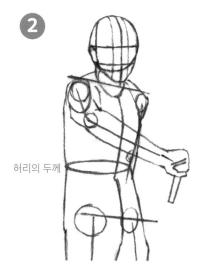

형태를 잡으면서 앞으로 내민 팔을 중심으로 각각의 위치를 확인합니다. 허리의 두께는 타원으로 잡습니다.

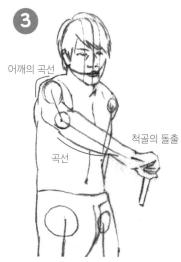

형태를 따라서 입체감이 느껴지게 팔과 척추의 라인을 그립니다. 팔의 굴곡은 잘 관찰하고 그리세요.

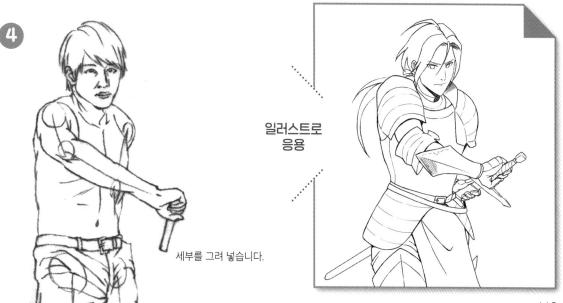

빙글사진자료(18)

머리 뒤에 양손을 붙인다

평행 시선

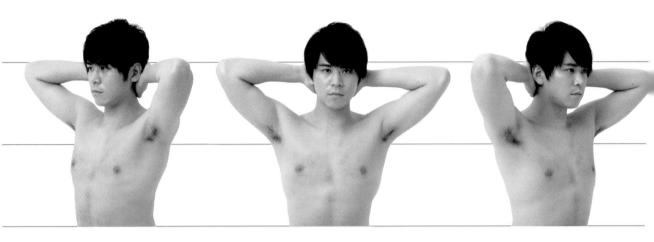

하이앵글

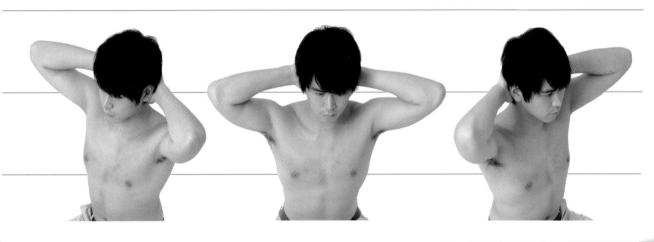

로우앵듵

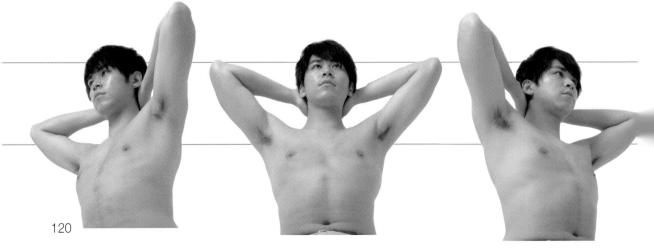

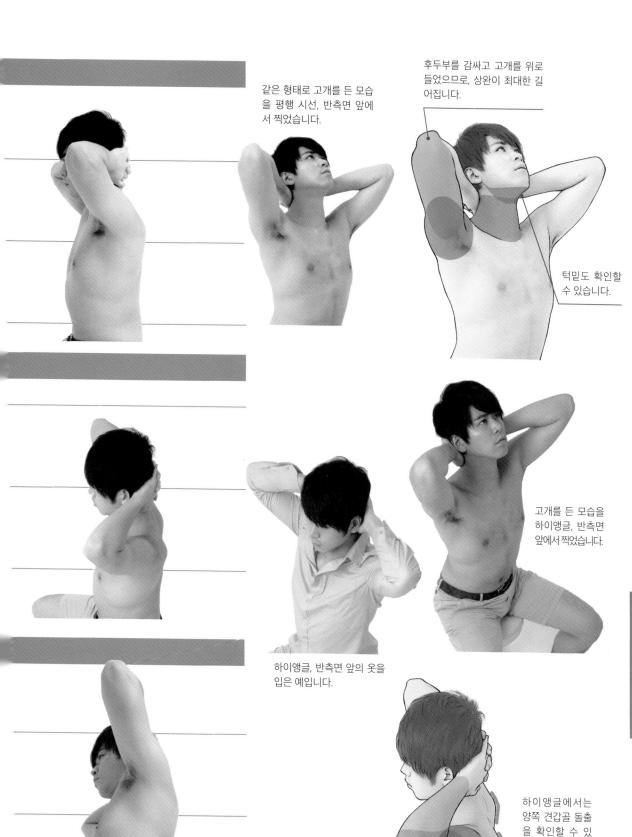

습니다.

빙글사진자료(18)

머리 뒤에 양손을 붙인다

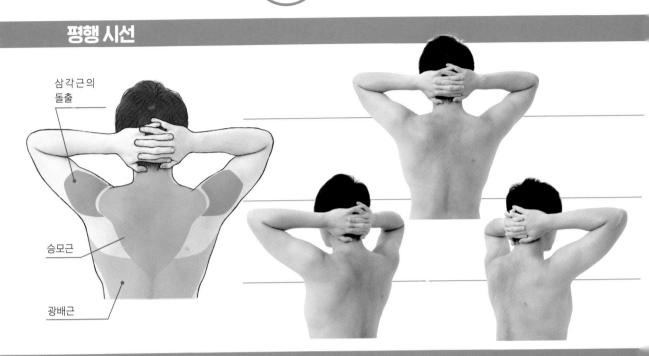

하이앵글

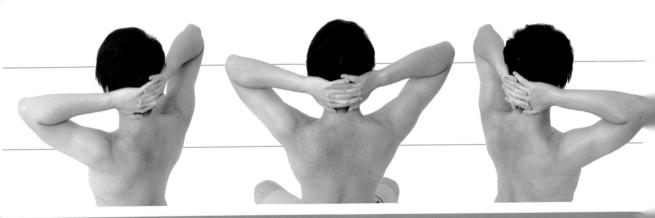

로우앵글

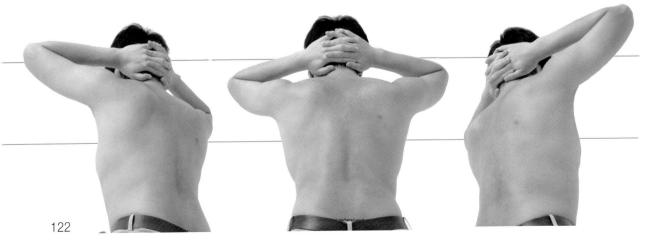

머리뒤에양손을붙인다

(로우앵글·반측면 앞)

. 원포인트 ... 어드바이스 ...

정수리에서 배꼽 아래의 급소까지 인체를 좌우로 나누는 선을 중심선 이라고 하며, 좌우대칭의 기준입니다. 중심선과 머리, 목, 어깨, 가슴, 배, 허리의 위치 차이로 포즈가 정해집니다. 이 포즈는 좌우대칭이므로 비교하기 쉽습니다. 꼼꼼히 관찰하세요.

() 그려보자

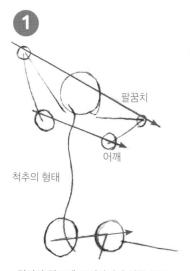

깊이의 각도에 주의하면서 양쪽 팔꿈 치와 어깨를 잇는 기준선을 그립니다.

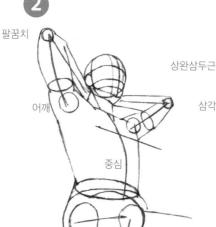

몸의 중심선을 그려 좌우 대칭인 부분 을 확인합니다. 어깨는 약간 뒤로 내렸 지만, 팔꿈치는 약간 앞으로 나옵니다.

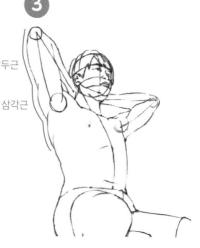

보조선을 참고해 팔 근육과 몸의 두께를 그립니다. 삼각근의 곡선도 잊지 마세요.

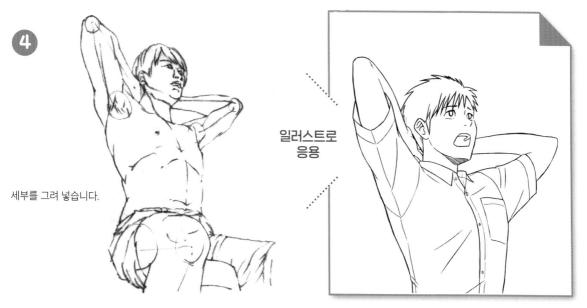

빙글사진자료(19)

땀을 닦는다

평행 시선

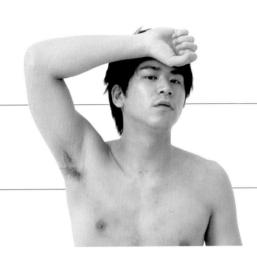

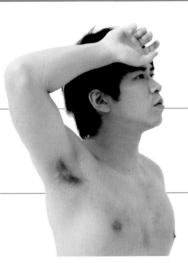

하이앵글

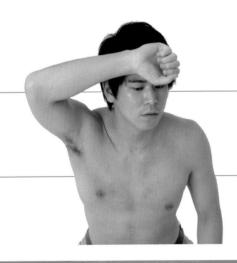

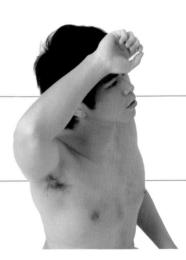

로우앵글

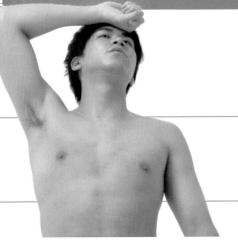

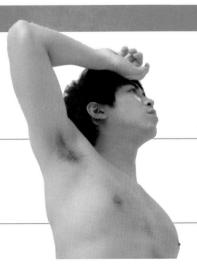

픽업!

땀을 닦는다

(로우앵글·반측면 앞)

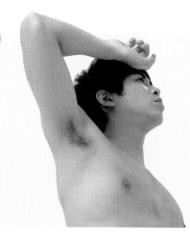

원포인트 :: 어드바이스 .::

팔꿈치가 올라가면 상완근이 쇄골, 견갑골, 상완골을 끌어올립니다. 이때 등에 보이는 삼각근과 겨드랑 이 아래의 근육을 묘사하지 않으 면, 인체다운 느낌이 없어집니다. 근육의 실루엣에 주의하세요.

〇 그려보자

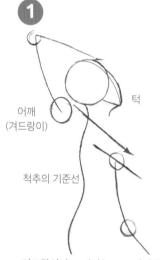

겨드랑이가 드러나는 포즈입니다. 앞쪽의 어깨 관절에서 안쪽으로, 양쪽 어깨를 잇는 기준선을 긋습니다.

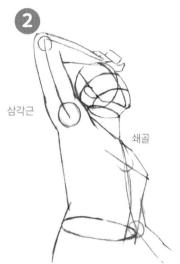

어깨 근육부터 쇄골 라인을 그립니다. 반측면 위로 향하므로, 턱밑이 보입니다.

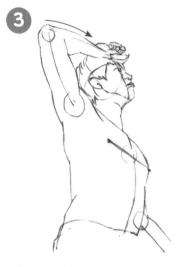

팔꿈치에서 손목으로 향하는 라인은 형태를 잡기 어려운데, 안쪽으로 향하 는 모습을 표현합니다.

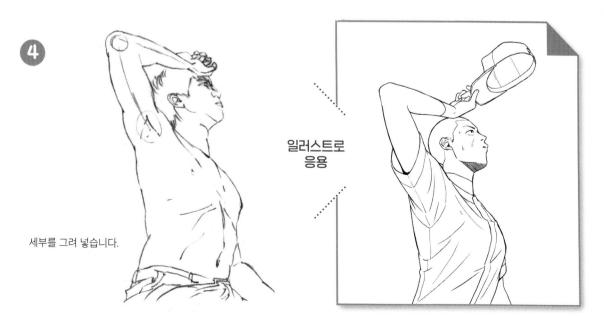

빙글사진자료(20)

머리에 <mark>물을</mark> 뿌린다

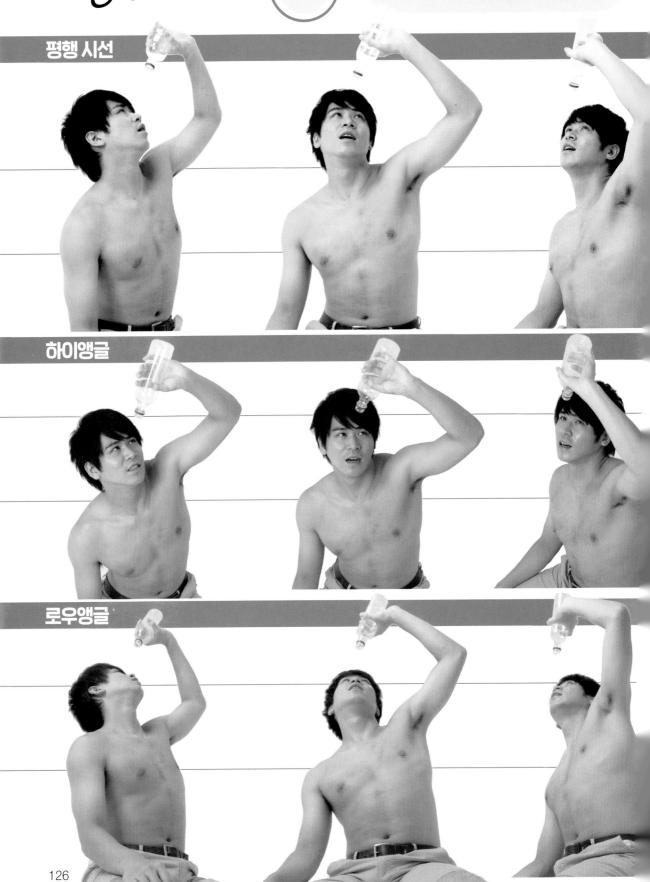

머리에 물을 뿌린다

(평행 시선 · 정면)

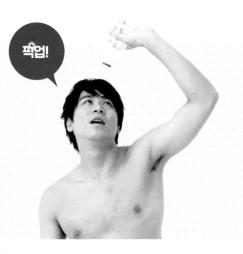

... 원포인트 ... 어드바이스 ...

Lesson 27과 마찬가지로 팔과 어깨 근육을 놓치지 않고 그리면 성공입니다. 정면에서 본 모습이 므로 좌우대칭인 부분을 그리는 위치로 몸의 기울기를 표현할 수 있습니다. 손목, 팔꿈치, 어깨의 위치 관계도 비율을 제대로 파악 하고 그립니다.

() 그려보자

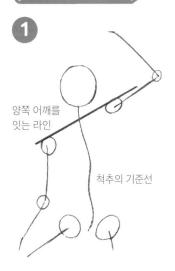

한쪽 팔을 높이 들었습니다. 어깨보다 높이 있으므로, 양쪽 어깨를 잇는 선도 크게 기울어집니다.

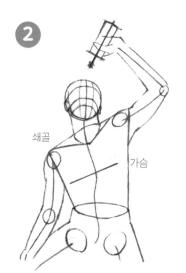

쇄골 라인을 그려서 기울기를 확인합니다. 가슴의 위치도 몸의 각도에 적합하게 기울여줍니다.

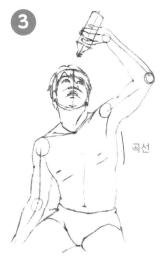

손목 · 팔꿈치 · 어깨의 위치에 알맞게 팔을 입체적으로 그립니다. 겨드랑이 아래의 곡선도 그립니다.

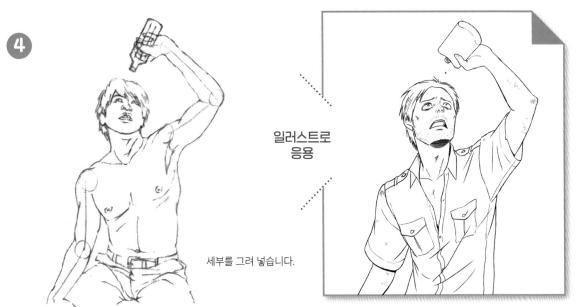

빙글사진자료(21)

손을 머리에 붙인다

평행 시선

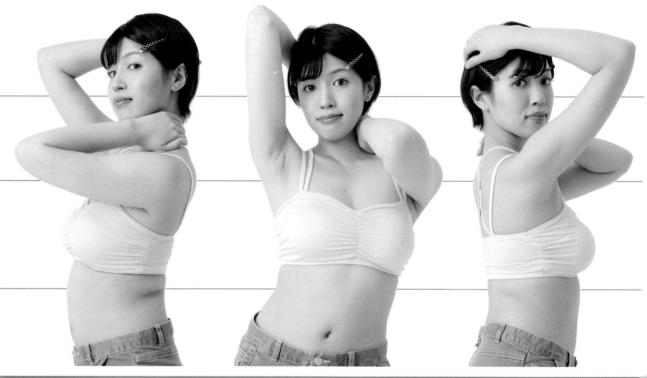

하이앵글

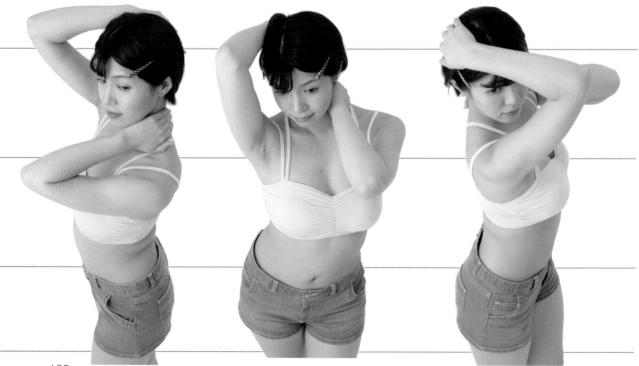

29

픽업!

손을 머리에 붙인다

(평행 시선 · 옆면)

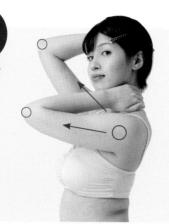

원포인트 ::. 어드바이스 .::

두 팔을 구부린 포즈를 잡아도 양 손의 위치가 다르면 팔꿈치의 방 향, 형태도 달라지고 실루엣에도 차이가 생깁니다. 어깨 관절(상완 골의 연결 부위)이 회전한다는 것 을 기억하세요.

() 그려보자

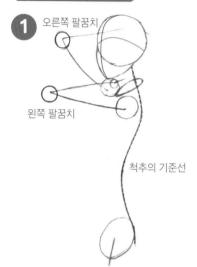

좌우 팔의 위치를 확실히 파악합니다. 어깨와 엉덩이의 위치에 주의하면서 척추의 기준선을 곡선으로 그립니다.

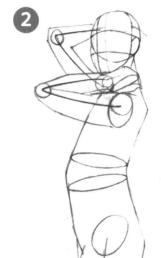

좌우 팔의 위치와 구부린 정도를 잘 보고 그립니다. 앞쪽의 팔이 목에 있기 때문에 얼굴도 기울어집니다.

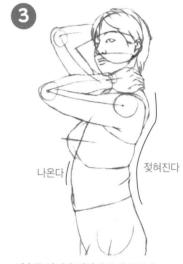

가슴뿐 아니라 젖혀진 등에 알맞게 늑골 아래도 앞으로 나옵니다. 전체 실루엣을 다듬어줍니다.

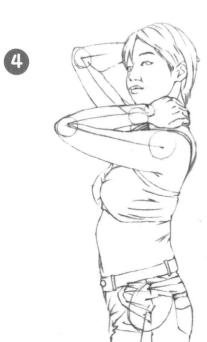

세부를 그려 넣습니다.

빙글사진자료(22)

바닥에 손을 붙인다

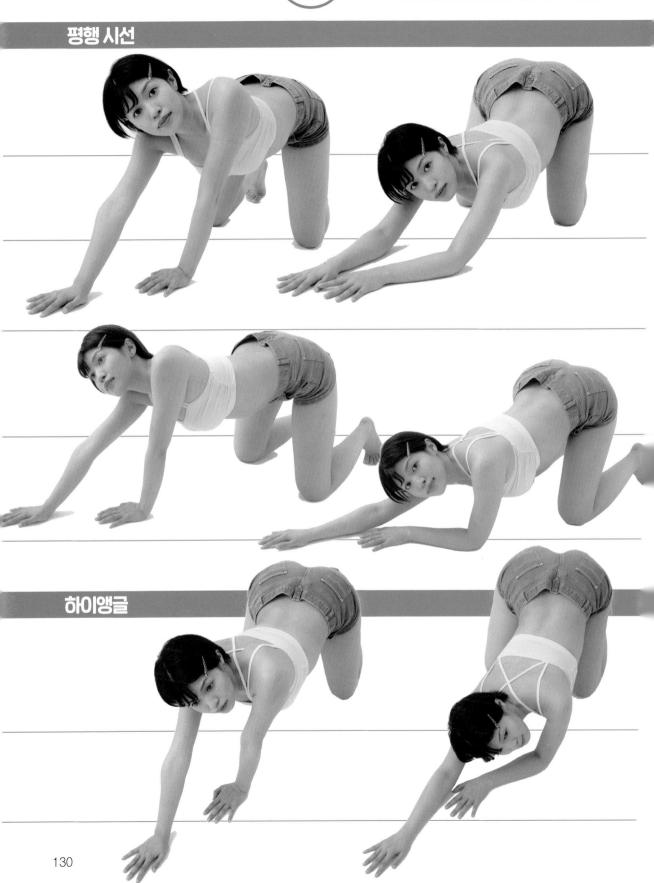

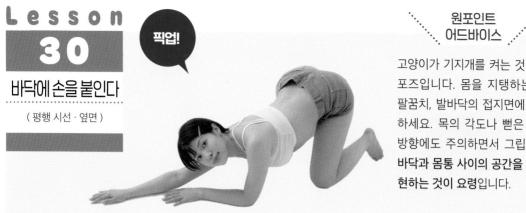

원포인트

고양이가 기지개를 켜는 것 같은 포즈입니다. 몸을 지탱하는 손, 팔꿈치, 발바닥의 접지면에 주의 하세요. 목의 각도나 뻗은 팔의 방향에도 주의하면서 그립니다. 바닥과 몸통 사이의 공간을 잘 표 현하는 것이 요령입니다.

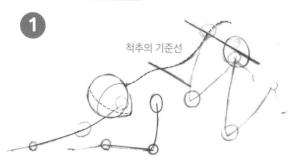

안쪽 팔은 머리 앞으로 길게 뻗었고, 앞쪽 팔은 구부렸 습니다. 척추의 기준선으로 몸의 굴곡을 확인하세요.

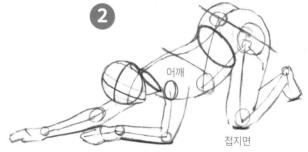

앞쪽 어깨의 위치를 확인하세요. 어디가 지면에 붙어 있는지 생각하고 공간을 표현합니다.

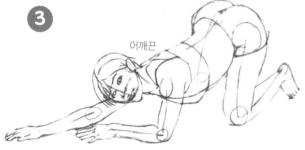

앞쪽 팔의 어깨끈을 그리면 어깨의 형태가 명확해집니다.

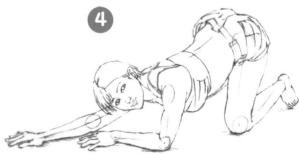

세부를 그려 넣습니다.

팔과 어깨의 다양한 움직임

팔을 구부린 상태에서, 위쪽으로 움직입니다. 포즈에 따라서 달라지는 팔과 어깨의 형태를 관찰하세요.

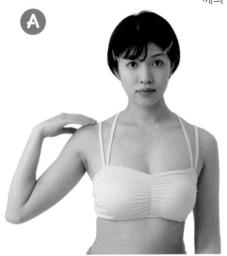

어깨에 손가락 끝을 붙이고 팔꿈 치를 몸에서 떨어뜨린 포즈입니다. 손가락을 올린 쪽이 약간 높은 곡 선이 나타납니다.

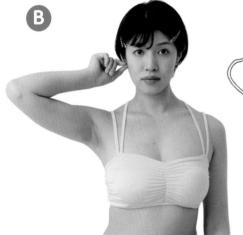

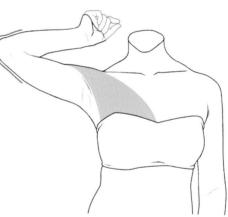

귀의 피어스를 잡은 포즈입니다. 손목이 앞쪽으로 향하고, 상완(위 팔)이 약간 회전합니다. 가슴에서 어깨로 이어지는 근육의 흐름에 주의하세요.

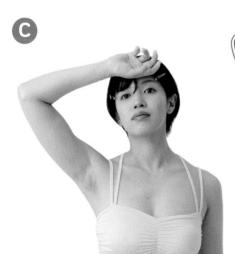

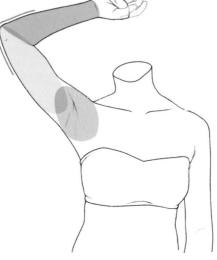

이마에 손을 올린 포즈입니다. 손 등을 이마에 붙였으므로 손바닥, 손목이 위로 향하는 사진B의 팔 꿈치와 형태가 다른 것을 알 수 있습니다. 어깨를 포함한 겨드랑 이 부분은 계란 모양으로 형태를 잡으세요.

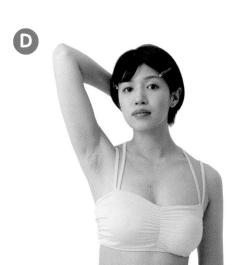

머리 뒤에 손을 붙인 포즈입니다. 팔꿈치에서 손가락까지 머리 뒤에 있으므로, A의 포즈에서는 보이지 않았던 상완의 뒷부분이 보입니다.

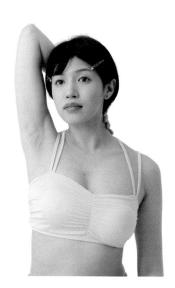

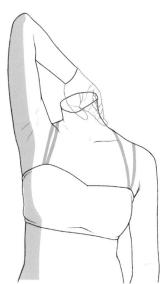

목 뒤에 손을 붙인 포즈입니다. 어깨가 올라가면서 가슴 근육도 함께 올라가 겨드랑이 아래의 근 육이 길게 늘어난 것을 알 수 있 습니다. 좌우 어깨끈의 형태 차이 에도 주의하세요.

반측면 앞에서 보면

같은 움직임을 반측면 앞에서 관찰해보겠습니다.

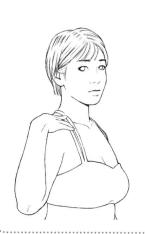

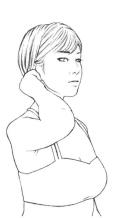

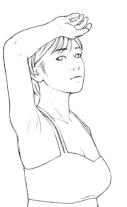

겨드랑이를 드러낸 자세에서 볼 수 있는 것

목에 양손을 붙인 상태에서 팔을 좌우로 벌립니다.

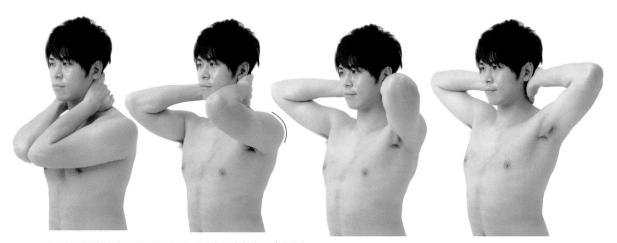

양손을 목 뒤에 붙이고 팔꿈치를 붙인 포즈에서 점차 팔을 벌립니다. 어깨의 곡선이 변하는 모습을 관찰해 보세요.

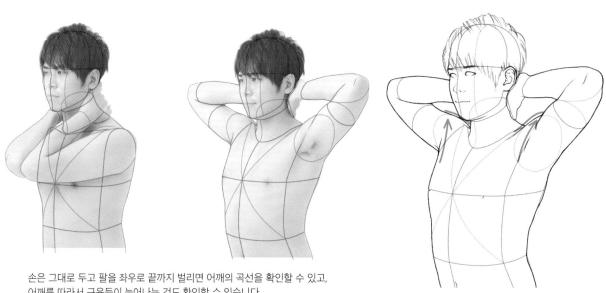

어깨를 따라서 근육들이 늘어나는 것도 확인할 수 있습니다.

6 장

비틀림도 추가되는 액션 포즈

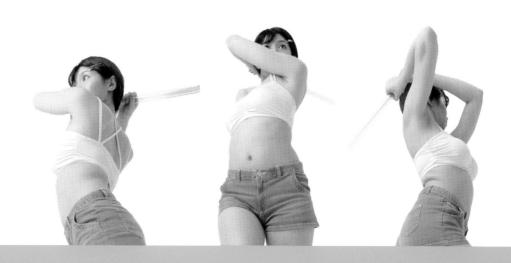

인체의 움직임 연구 실

척추의 구조

척추는 목에 있는 경추(7개), 어깨부터 배까지 흉추(12개)와 허리의 요추(5개), 선골, 미골로 구성되어 있습니다. 목에서 허리까지 쌓아올린 나무토막처럼 이어져 있으며, 각각의 이음새가 관절처럼 되어 있어 움직일 수 있습니다. 두개골은 고정되어 있으며, 어깨, 가슴, 허리를 유연하게 움직이는 척추가 이어줍니다.

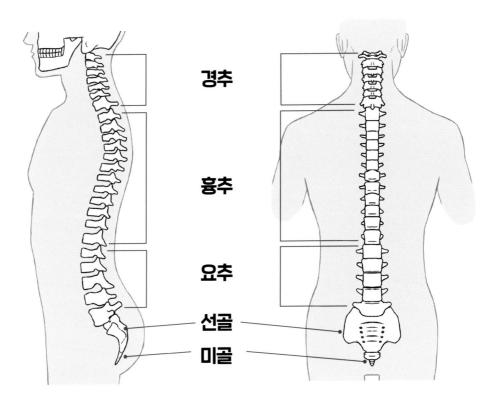

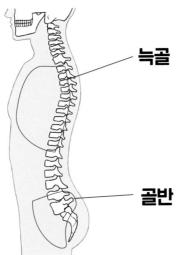

늑골은 12개입니다. 등에 있는 12개의 흉추에 각 각 이어져 있으며, 위쪽 10개는 가슴의 중심에 있는 「흉골」과 이어져 내장을 보호하고 상반신의 형태를 만듭니다.

골반은 선골의 좌우로 펼쳐진 큰 뼈이며, 다리뼈 와 이어집니다.

옆모습을 그릴 때는 늑골과 골반의 위치에 주의 하면 보기 좋게 그릴 수 있습니다.

몸을 비트는 큰 액션을 잡을 때는 척추가 큰 역할을 합니다. 여러 개의 뼈가 연결되어 있는 척추는 목, 가슴, 허리를 비롯해 다양한 부위별로 몸을 비트는 동작이 가능한데. 부위에 따라서 원활하지 않을 수 있습니다. 우선 세 부위로 나눠서 살펴보겠습니다.

①목에 있는 「경추」는 비틀림, 옆으로 눕히는 등 머리를 지탱할 수 있게 유연하게 움직입니다.

②가슴의 「흉추」는 목과 허리처럼 크게 움직이지 않고, 작게 전후좌우로 움직입니다.

③허리의 「요추」는 굽히거나 젖힐 수 있지만, 비트는 범위는 좁습니다.

상반신의 유연하고 복잡한 움직임을 회전, 전후, 상하좌우로 나눠서 살펴보겠습니다.

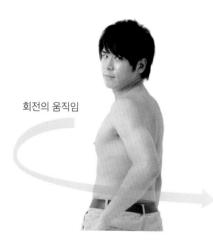

회전 수평으로 비틀 때는 경추(목을 움직이는 뼈), 흉추, 요추 순으로 비트는 각도가 큽니다

전후 전후의 움직임에서도 경추가 가장 크고 유연하게 움직 이며, 다음으로 요추, 흉추입니다. 허리는 앞으로 크게 움직일 수 있습니다.

상하자으

정면에서 보면 오른쪽 어깨, 왼쪽 어깨의 상하 운동과 오른쪽 허리, 왼쪽 허리의 상하 움직임이 있습니다. 사이를 잇는 흉추가 허리의 움직임을 위로 전달하고, 머리의 방향으로 경추가 이어주 는 덕분에 다양한 포즈를 만들 수 있습니다.

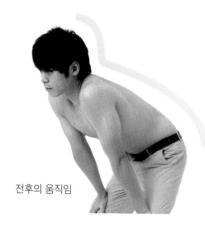

비트는 동작으로 허리에 통증이 생기기도 합니다. 흉추의 움직이는 범위를 벗어날 때는 요추가 대신 하게 되는데, 그것이 요통의 원인입니다.

돌아본다 움직임을 확인 평행 시선 하이앵글

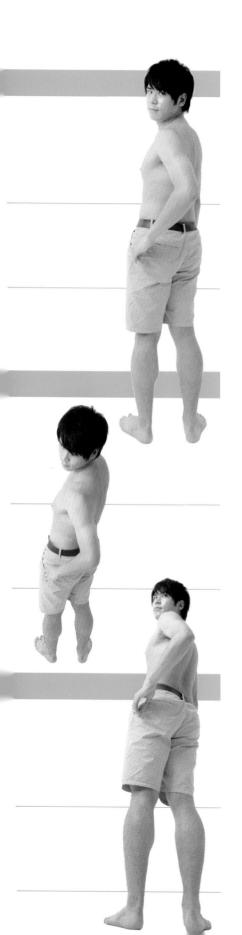

미리·기슴·허리의 관계를 3개의 상자로 알 수 있다

비트는 움직임을 그릴 때는 머리·가슴·허리가 어느 쪽을 향하 고 있는지 생각하면 좋습니다. 이해하기 쉽도록 머리 · 가슴 · 허 리를 각각 단순한 상자로 바꿔보세요. 상자의 방향 차이로 비트는 움직임을 확인할 수 있습니다.

목(머리와 어깨, 가슴을 잇는다)과 배(가슴과 허리를 잇는다)가 각 각이 방향을 바꾸는 것을 돕습니다.

상자 3개의 방향이 어떻게 움직이는지 생각하면서, ①②③④의 움직임을 관찰해보세요.

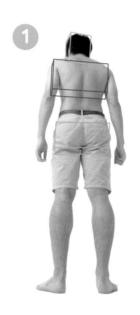

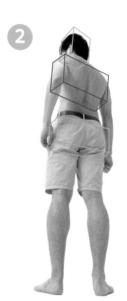

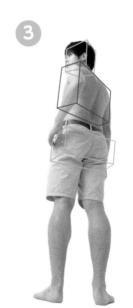

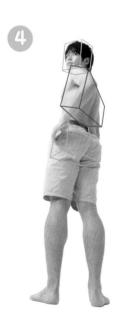

움직임을 확인

돌아보는 포즈

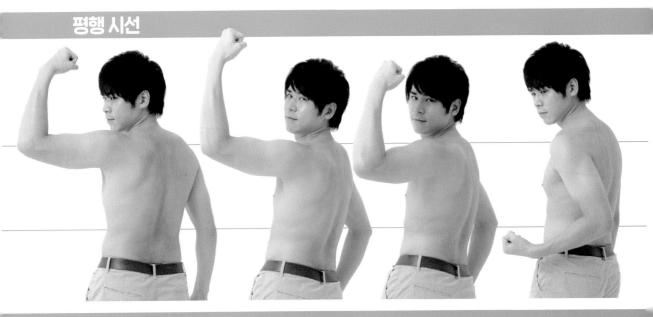

하이앵글

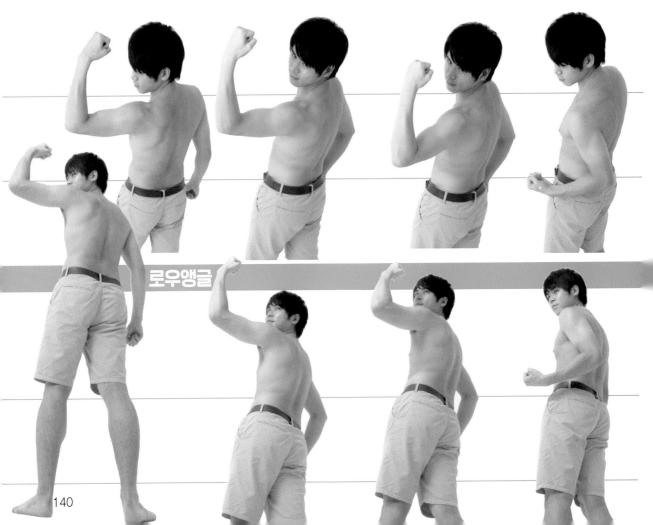

31

돌아보는 포즈

(하이앵글·반측면 뒤)

... 원포인트 ··. 어드바이스 ...

돌아보는 포즈의 3지점은 척추로 이어진 머리 · 어깨(가슴) · 허리 중심입니다. 이 세 곳의 방향을 확실히 파악하는 것이 돌아보는 포즈의 포인트입니다. 목, 배 등이 돌아보는 움직임을 돕는데, 거기에 손발의 동작이포함된다고 생각하세요.

() 그려보자

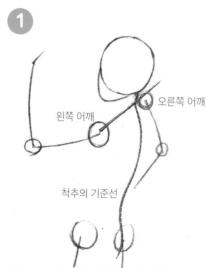

양쪽 어깨를 잇는 선과 척추의 기준선 은 특히 주의해야 합니다. 척추의 어느 정도 위치에 오는지 확인하세요.

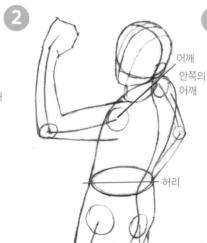

돌아볼 때의 어깨, 허리의 각도에 수의 하면서 형태를 그립니다. 안쪽 어깨의 형태에도 주의하세요.

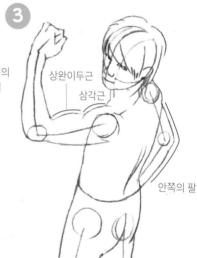

몸의 곡선이나 앞쪽 팔의 근육을 그려 넣습니다. 안쪽 어깨로 이어진 안쪽 팔의 형태도 확인합니다.

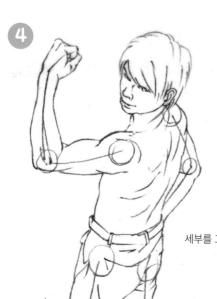

세부를 그려 넣습니다.

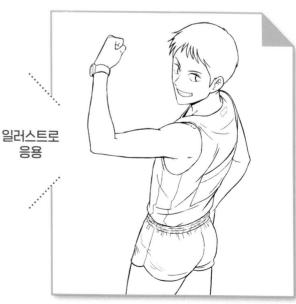

좌우의 비틀림

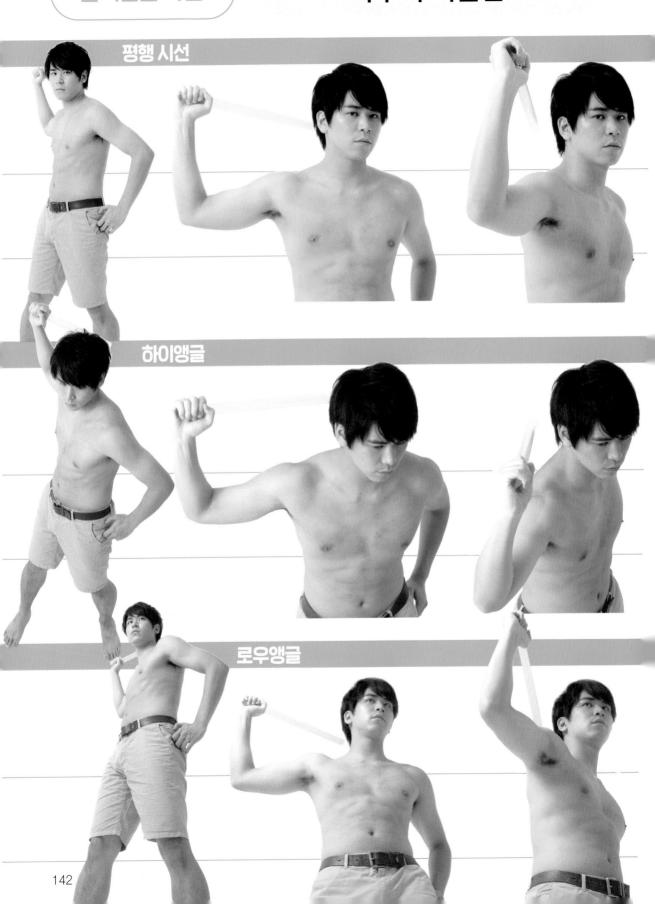

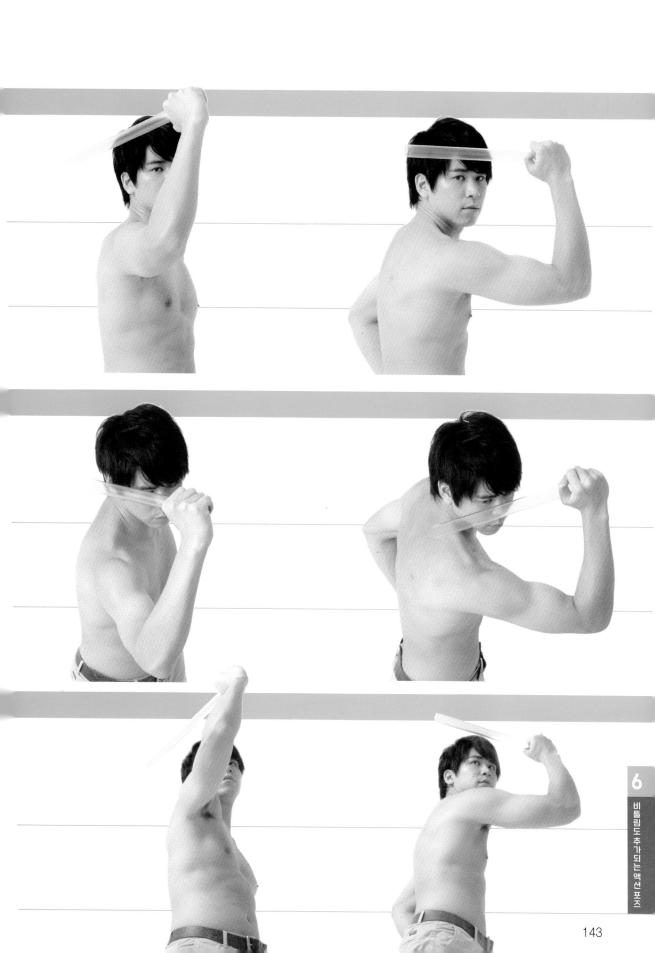

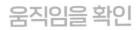

검을 잡은 포즈

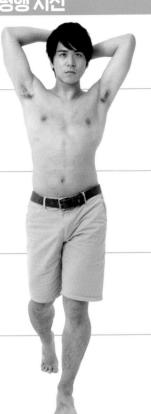

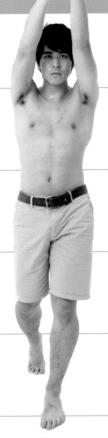

하이앵글

로우앵글

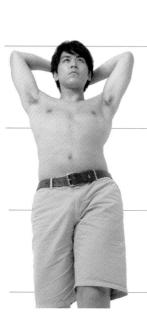

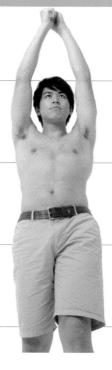

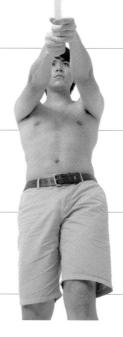

몸의 중심에서 곧게 팔을 뻗은 자세이므로, 어깨가 앞으로 나오 고 쇄골의 곡선과 홈을 확인할 수 있습니다.

어깨가 몸 안쪽으로 들어오 고 가슴 전체(근육)가 중심 으로 쏠리는 것을 알 수 있 습니다.

평행 시선에서는 팔이 겹친 상태로 보입니다. 어깨, 팔꿈치, 손목의 위치를 확인하고 그리 세요.

빙글사진자료(23)

검을 비스듬히 들다

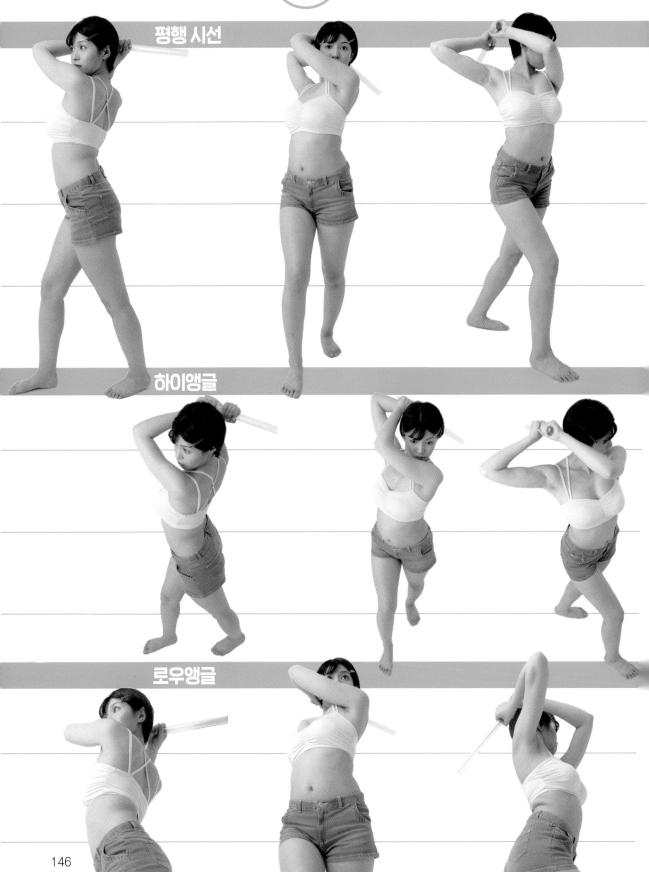

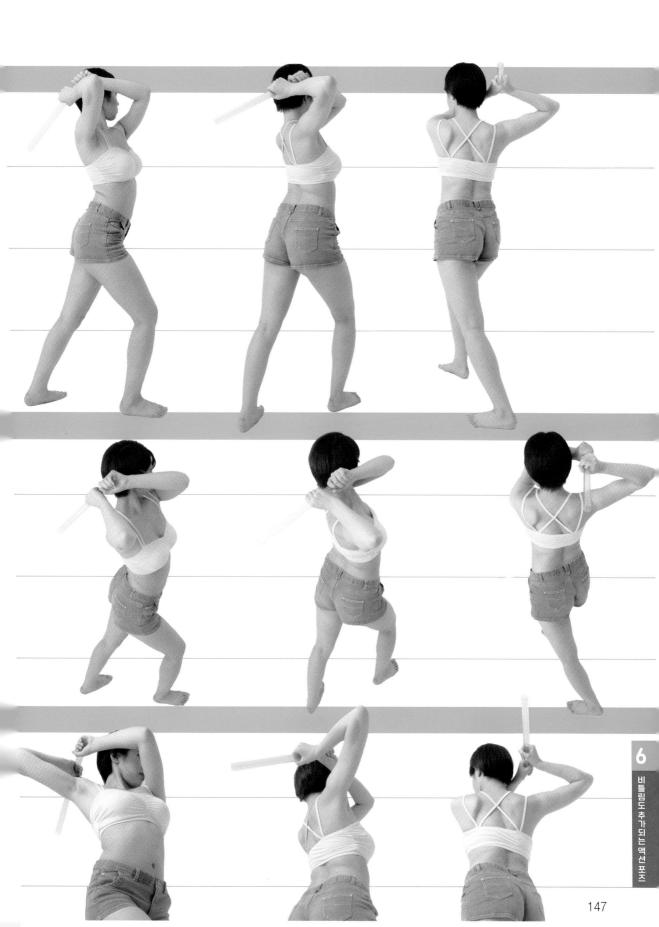

빙글사진자료(24)

검을 잡은 포즈 2

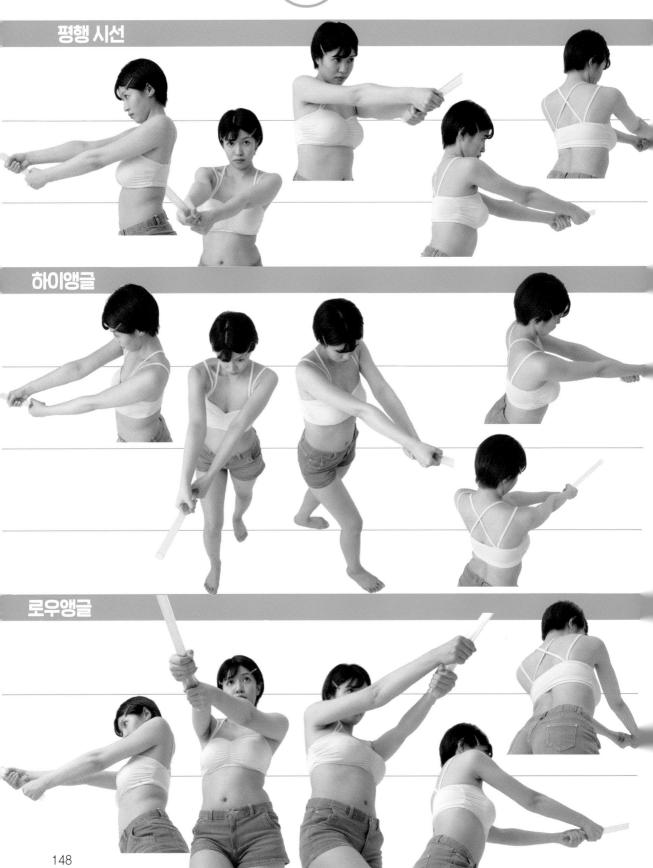

Lesson

픽업!

검을 비스듬히 들다

(하이앵글·정면)

· . 전도나 어드바이스 . 원포인트

검을 내려치는 포즈에서는 시선 이 손발의 움직임을 따라가는데, 기본은 척추의 움직임을 나타내 는 몸통(어깨·가슴·허리)의 흐 름으로 동작이 정해집니다. 척추 가 젖혀진 상태에서 휘어지기까 지의 흐름을 잡는다는 느낌으로 그리세요.

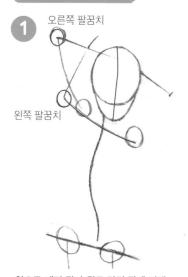

앞으로 내민 팔과 뒤로 당긴 팔에 의해 몸이 비스듬해지는데, 얼굴은 거의 정면 입니다. 팔꿈치의 위치를 정확히 확인하 세요.

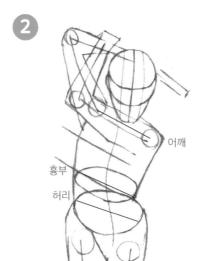

어깨→흉부→허리가 각각 어디를 향하 고 있는지, 몸을 비튼 정도를 확인하면 서 입체를 그립니다.

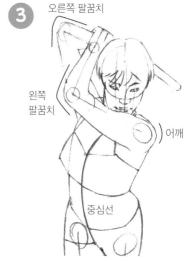

정면의 중심선을 그으면 젖혀진 정도 를 알 수 있습니다. 돌출된 어깨와 겹쳐 진 좌우 팔을 꼼꼼하게 그립니다.

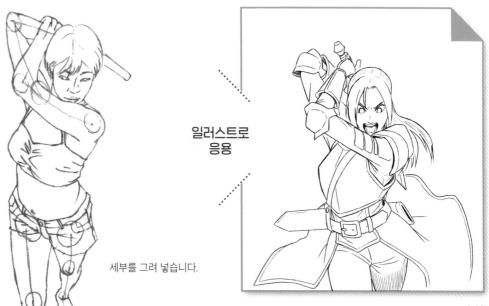

검을 뽑는 동작

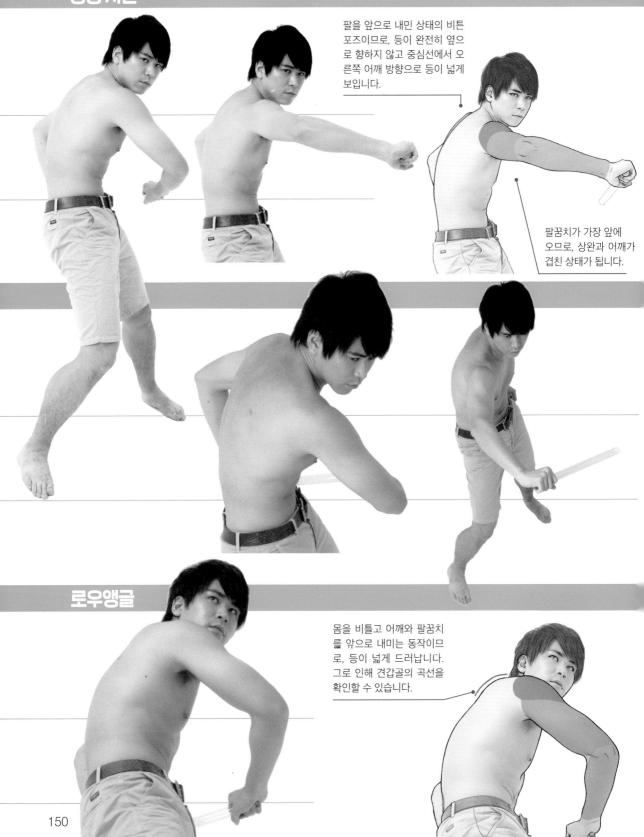

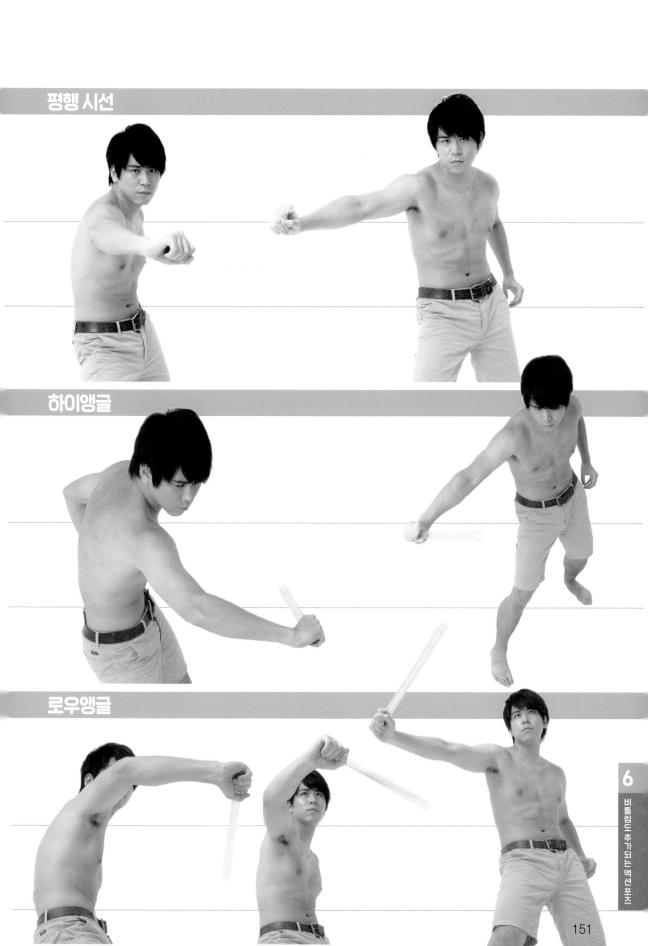

Lesson

33

검을 뽑는 동작

(하이앵글·반측면 앞)

...원포인트 ... 어드바이스 ...

돌아보는 일련의 흐름을 기준으로 생각하면 좋은데, 옆에서 위로 베 듯이 검을 뽑는 동작이므로 **굽혔던 등이 젖힌 상태로 바뀝니다.** 내려 치는 동작의 반대입니다. 어깨 · 팔 꿈치 · 손목의 배치에 주의하세요.

() 그려보자 :

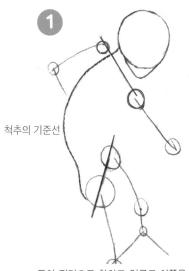

등이 정면으로 향하고 얼굴도 이쪽을 보는 구도입니다. 관절의 위치, 척추의 위치를 확인합니다.

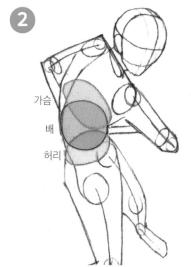

가슴, 배, 허리의 단면을 생각하면서 형태를 확인하면 비튼 동작을 그릴 수 있습니다.

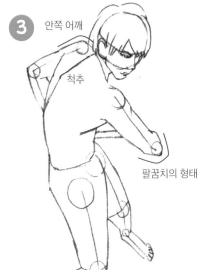

척추와 겨드랑이 아래에서 등으로 향하는 라인을 다듬고, 등의 두께를 표현합니다. 팔꿈치의 형태와 어깨의 곡선도 그려 넣습니다.

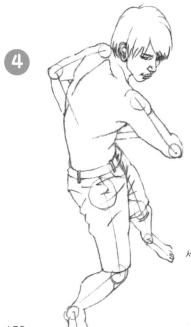

세부를 그려 넣습니다.

esson

검을 뽑는 동작

(평행 시선 · 옆면)

※P150의 팔의 각도를 바꾼 패턴입니다.

원포인트 ··. 어드바이스 .··

팔의 각도가 바뀌면 골격의 위치 관계와 근육의 형태도 바뀝니다. 일련의 변화를 이해하고 그리는 사람이 어느 방향에서 보고 있 는지 가정합니다. 형태와 공간을 이해할 필요가 있습니다.

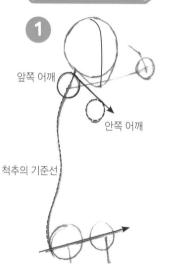

팔을 올린 쪽의 어깨가 올라가고, 보이지 않는 안쪽 어깨는 내려갑니다. 앞쪽 팔 너머의 얼굴은 이쪽을 보고 있습니다.

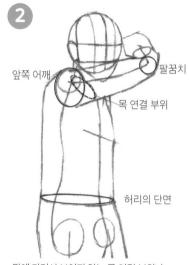

팔에 가려서 보이지 않는 목 연결 부위나 턱의 위치, 허리의 단면도 확인합니다.

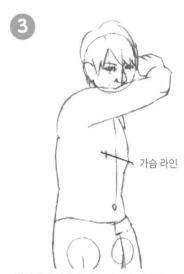

앞면의 중심선과 가슴 라인의 위치를 잡으면, 몸의 두께와 어깨의 위치도 정해집니다.

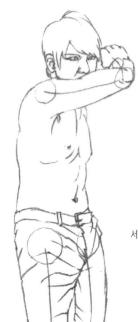

세부를 그려 넣습니다.

움직임을 확인

때린다 ~ 스트레이트

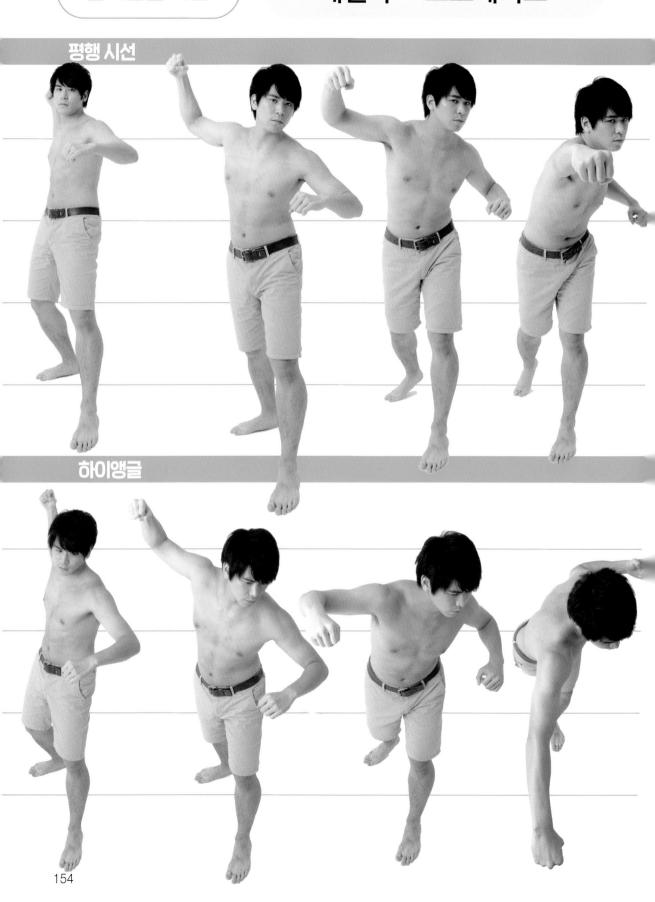

155

움직임을 확인

때린다 ~ 어퍼

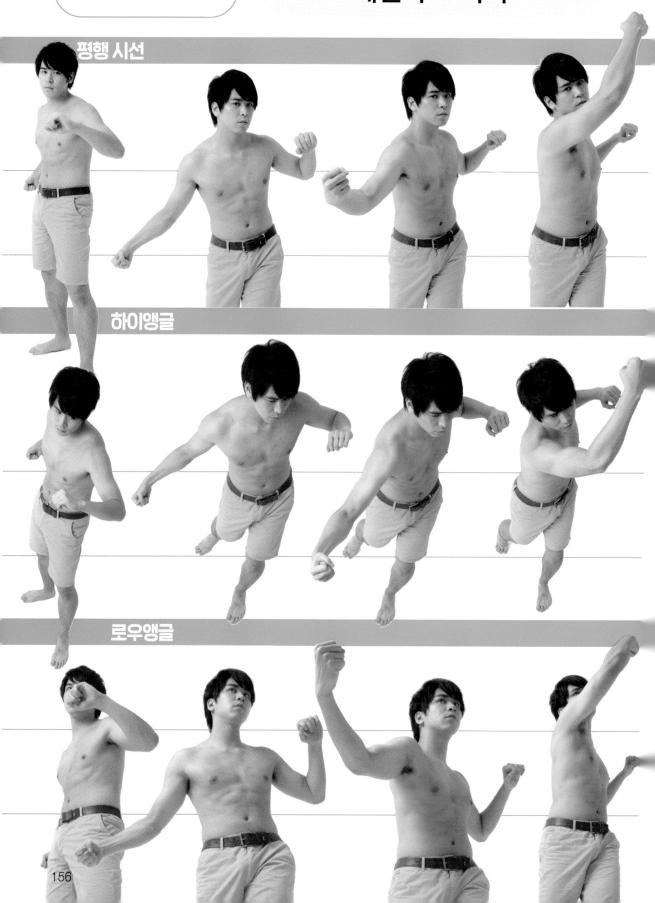

때린다

(하이앵글·정면)

원포인트 · 어드바이스 ·

어퍼컷 같은 동작입니다. 굽힌 팔 이 몸을 비트는 동작과 함께 머리 왼쪽 위로 올라갔습니다. 손과 팔 꿈치를 주역으로 그리면 좋다고 생각합니다. 팔 근육에게는 중요 한 조연을 맡기겠습니다.

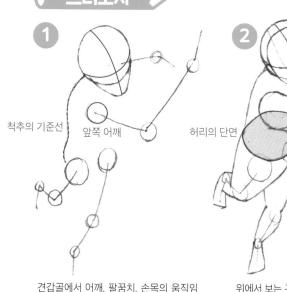

견갑골에서 어깨, 팔꿈치, 손목의 움직임 이 이어진다는 것을 생각하면서 각 부위 의 위치를 잡습니다.

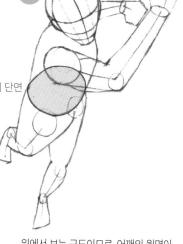

위에서 보는 구도이므로, 어깨의 윗면이 보입니다. 허리의 단면도 대강 잡아두면 하이앵글의 상체를 그리기 쉽습니다.

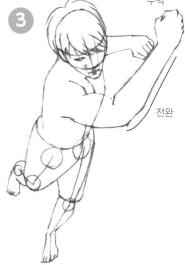

어깨 근육(삼각근)과 팔 근육, 팔꿈치에 서 손목까지 굴곡을 확인하세요. 주먹도 확실히 묘사합니다.

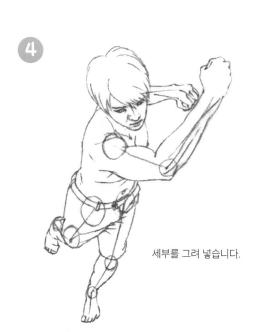

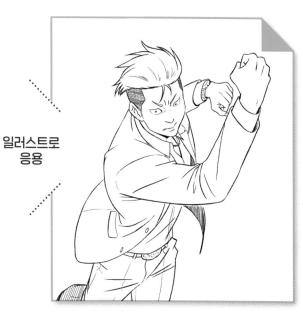

... 맺음말

그림의 기본은 데생이라고 알려져 있는데, 데생이 무엇인가를 생각해보면, 「본 것·느낀 것」을 그릴 때 기초가 되는 것이며, 실제 사물을 「관찰하고 표현하는 도구」입니다.

대상을 그리기 전에 대상의 구조를 잘 아는 것이 중요합니다. 우리 주변의 공간, 대상의 구조를 아는 것이 사물을 그리는 단서가 되며, 그리는 행위의 재미를 알 수 있게 돕습니다.

그러나 실제로 많은 사람이 섣부른 해석을 하는 것도 분명한 사실입니다. 한때 저도 잠자리 그림을 그리고, 미술 선생님에게 주의를 들었던 적이 있습니다. 「잠자리는 멈췄을 때 날개를 펼치고 있어.」 그때 제가 제출한 울타리에 앉은 잠자리 그림은 옆에서 보았을 때 보기 좋도록 날개를 접은 상태였습니다. 그날 이후 다양한 점에 주의하게 되면서 조사도 하게 되었습니다. 이런 공부가 중요하다고 깨닫는 계기가 되었습니다.

여러분 중에도 그림이나 일러스트, 만화, 애니메이션 등이 좋아서 인물을 그려보고 싶다고 생각하는 사람이 많을 것입니다. 최근 다양한 작품이 있어 캐릭터도 포함해 그리면 재미있는 것도 많아졌고, 그림에 도전하는 사람도 많아졌습니다. 시험 삼아 그린 인물 그림을 자신의 눈으로 직접 검증하는 것은 또 다른 즐거움이자, 그림을 지속할 수 있는 중요한 요소입니다. 틀리기 쉬운 형태를 제대로 인식하고 인체가 움직이는 원리를 배워 오류를 수정하는 것만으로 여러분의 그림은 멋진 그림으로 탈바꿈합니다. 사소하더라도 하나를 알면 하나만큼 똑똑해집니다. 그리고 다음에 그리는 그림에도 변화가 나타납니다.

이번에는 목과 어깨와 팔의 관계를 중심으로 살펴보았습니다. 실제 인체의 움직임을 관찰하고 일러 스트로 표현하는 방법을 알기 쉽게 설명했습니다. 머리, 목, 어깨, 팔과 크고 복잡하게 움직이는 부위를 최대한 또렷한 사진과 일러스트와 비교하면서 재구성한 것입니다. 여러분의 그림 작업에 도움이 될 것이라 예상합니다. 그림을 배우는 것은 이런 사소한 것들을 하나씩 쌓아가면서 그림의 진가를 깨닫게 되는 것이라고 생각합니다.

이 책이 머릿속의 생각만으로 그리는 것과 실물을 관찰하는 것의 차이를 실감하는 계기가 되었으면합니다.

り まっ デリタ

감수·해설

PROFILE

1948년 교토 요시다아마에서 출생. 무사시노 미술대학 졸업. 치요다 공학예술 전문학교 전임으로 많은 과의 데생 지도를 했다. 계속해서 작품을 발표하면서 전문학교, 문화 강좌에서도 지도하고 있으며, 「연필 클럽 크로키회,를 주최. 현대 동화회를 시작으로 많은 기획에서 작품을 발표 중이다. 저서로는 『크로키 20 일간 속성 연습장』(코사이도 출판)이 있다. 현대 동화회 상임이사, 일본 미술가 연맹 회원.

기획 협력·설명·일러스트

PROFILE

치요다 공과예술 전문학교 일러스트레이션과 졸업 후, 자료관과 분책백과, 기법서 등의 일러스트와 입체를 제작. 저서로는 『손발 그리는 법 마스터 가이드』 (코사이도 출판)가 있다.

MESSAGE

길게 뻗은 선, 차분한 선, 자신이 없지만 애쓴 선, 표정을 그리면서 같은 얼굴을 그리고 마는 것처럼, 선에도 감정이 들어 있다고 생각합니다. 이 책을 계기로 생동감 있는 캐릭터가 태어나면 좋겠습니다.

도입 · 응용 일러스트 · 인체 일러스트

PROFILE

만화가 일러스트레이터 \cdot 전문학교 강사 / 하비재팬 『소품을 활용하는 일러스트 포즈집』, 『여성 몸동작 일러스트 포즈집』을 감수. 아저씨와 여체와 근육을 좋아 한다.

MESSAGE

목이 안정되면 그림도 안정감이 느껴지잖아요. 아주 사소해도 읽어주신 분의 도움이 되었으면 합니다.

개인적으로는 평소 그리지 않는 계통이 캐릭터를 그릴 수 있어서 즐거웠습니다.

순서 일러스트

PROFILE

1989년 사이타마현 출생. 여자 미술 단기대학 졸업. 그룹전, 개인전 등에서 작품을 발표 중. 활동과 동시에 육아에 힘쓰면서 자연의 온기가 느껴지는 액세서리와 소품, 잡화를 디자인, 매입, 제작, 판매 중.

MESSAGE

표현하는 일(할 수 있는 일)은 무척 멋지다고 생각합니다. 표현의 폭이 넓어지는 만큼, 더욱 추구하고 싶어집니다. 배우는 것, 느끼는 것, 마음, 다양한 것을 키우면서 계속 추구해 나가는 독자님에게 도움이 되었으면 좋겠습니다.

목* 어제 발

초판 1쇄 인쇄 2021년 07월 10일 초판 1쇄 발행 2021년 07월 15일

감수 : 이토이 쿠니오 번역 : 김재훈

펴낸이 : 이동섭 편집 : 이민규, 탁승규

디자인: 조세연, 김현승, 김형주, 김민지 영업·마케팅: 송정환, 조정훈

e-BOOK : 홍인표, 최정수, 서찬웅, 심민섭, 김은혜

관리:이윤미

㈜에이케이커뮤니케이션즈

등록 1996년 7월 9일(제302-1996-00026호) 주소: 04002 서울 마포구 동교로 17안길 28, 2층 TEL: 02-702-7963~5 FAX: 02-702-7988 http://www.amusementkorea.co.kr

ISBN 979-11-274-4580-5 13650

Shashin to Zukai de Yoku Wakaru Kubi · Kata · Ude no Egakikata ©HOBBY JAPAN Originally Published in Japan in 2021 by HOBBY JAPAN Co. Ltd. Korea translation Copyright©2021 by AK Communications, Inc.

이 책의 한국어판 저작권은 일본 ㈜HOBBY JAPAN과의 독점 계약으로 ㈜에이케이커뮤니케이션즈에 있습니다. 저작권법에 의해 한국에서 보호를 받는 저작물이므로 무단전재와 무단복제를 금합니다.

*잘못된 책은 구입한 곳에서 무료로 바꿔드립니다.

-Illustration Technique

데즈카 오사무의 만화 창작법

데즈카 오사무 지음 | 문성호 옮김 | 148×210mm 252쪽 | 13,000원

만화가 지망생의 영원한 필독서!!

「만화의 신」이라 불리며 전 세계의 창작자들에게 큰 영향을 준 데즈카 오사무, 작화의 기본부터 아이디어 구상까지! 거장의 구체적 창작 테크닉을 이 한 권에 담았다.

다카무라 제슈 스타일 슈퍼 패션 데생-

기본 포즈편

다카무라 제슈 지음 | 송지연 옮김 | 190×257mm 256쪽 | 18,000원

올바른 인체 데생으로 스타일이 살아있는 캐릭터를 그려보자!! 파트와 밸런스별로 구분한 피겨 보디를 이용, 하나의 선으로 인체의 정면, 측면 등 다양한 자 세를 연습하다 보면, 어느새 패셔너블하고 이름다운 비율로 작품을 그릴 수 있다.

애니메이션 캐릭터 작화 & 디자인 테크닉

하아마 준이치 지음 | 이은수 옮김 | 210×285mm 176쪽 | 20,800원

베테랑 애니메이터가 전수하는 실전 테크닉!

오리지널 애니메이션 설정을 만들고, 그 설정에 따라 스태프들이 의견을 교환하고 수정하는 일련의 과정 을 통해 캐릭터 창작 과정의 핵심 요소를 해설한다.

미소녀 캐릭터 데생-얼굴·신체 편

이하라 타츠아 외 1인 지음 | 이은수 옮긴 190×257mm | 176쪽 | 18,000원

미소녀를 아름답게 표현하는 테크닉 강좌!

기본 테크닉과 요령부터 시작, 캐릭터의 체형에 따른 표현법을 3장으로 나누어 철저하게 해설한다. 쉽고 자세한 설명과 예시를 통해 그림을 완성할 수 있도록 돕는다.

미소녀 캐릭터 데생-보디 밸런스 편

이하라 타츠야 외 1인 지음 | 이은수 옮김 190×257mm | 176 쪽 | 18,000원

캐릭터 작화의 기본은 보디 밸런스부터!

보디 밸런스의 기초에 대한 이해가 부족한 상태에서 는 제대로 그릴 수 없는 법! 인체의 밸런스를 실루엣 부터 이해할 필요가 있다. 여성의 신체적 특징을 이 해하는 데 도움이 되어줄 것이다.

만화 캐릭터 도감-소녀편

하야시 히카루(Go office) 외 1인 지음 | 조민경 옮김 190×257mm | 240 쪽 | 18,000원

매력 있는 여자 캐릭터를 그리기 위한 테크닉!

다양한 장르 속 모습을 수록, 장르별 백과로 그치지 않고 작화를 완성하는 순서와 매력적인 캐릭터 창작의 테크닉을 안내한다.

입체부터 생각하는 미소녀 그리는 법

나카츠카 마코토 지음 | 조아라 옮김 | 190×257mm 176 쪽 | 18,000원

입체의 이해를 통해 매력적인 캐릭터를!

매력적인 인체란 무엇인가? 「멋진 그림」을 그리는 사람들의 인체는 섹시함이 넘친다. 최소한의 지식으로 「매력적인 인체」 즉, 「입체 소녀」를 그리는 비법을 해설. 작화를 업그레이드시키는 법을 알려주고 있다.

모에 남자 캐릭터 그리는 법-동작-포즈 편

유니버설 퍼블리싱 외 1인 지음 | 이은엽 옮김 190×257mm | 176쪽 | 18,000원

멋진 남자 캐릭터는 포즈로 말한다!

작화는 포즈로 완성되는 법! 인체에 대한 기본 지식 과 캐릭터 작화로의 응용법을 설명한 포즈와 동작을 검증하고 분석하여 매력적인 순간을 안내한다.

모에 캐릭터 그리는 법-동작·감정표현 편

카네다 공방 외 1인 지음 | 남지연 옮김 | 190×257mm 176쪽 | 18,000원

매력적인 모에 일러스트를 그려보자!

S자 포즈에서 한층 발전된 M자 포즈를 제시하고 있으며, 다양한 장르 속 소녀의 동작·감정표현과 「좋아하는 포즈」테마에서 많은 작가들의 철학과 모에를 느낄 수 있다.

모에 캐릭터를 다양하게 그려보자

-성격·감정표현 편

미야츠키 모소코 외 1인 지음 | 이은수 옮김 190×257mm | 176쪽 | 18,000원

다양한 성격과 표정! 캐릭터에 생기를 더해보자!

캐릭터에 개성과 생동감을 부여하는 성격과 감정 표현 묘사법을 상세히 설명하고 있다. 자신만의 독특한 개성이 담긴 캐릭터 완성에 도전해보자!

모에 로리타 패션 그리는 법

-얼굴·몸·의상의 아름다운 베리에이션

모에표현탐구 서클 외 1인 지음 | 이지은 옮김 190×257mm | 176쪽 | 18,000원

로리타 패션에는 깊이가 있다!!

미소녀와 로리타 패션의 일러스트를 그리려면 캐릭 터는 물론 패션도 멋지게 묘사해야 한다. 얼굴과 몸, 의산의 관계를 해설한다.

모에 두 명을 그리는 법-남자편

카네다 공방 외 1인 지음 | 하진수 옮김 | 190×257mm 176쪽 | 18,000원

우정, 라이벌에서 러브I까지…남자 두 명을 그려보자! 작화하려는 인물의 수가 늘어나면 난이도 또한 급상 승하는 법! '무게감', '힘', '두께'라는 세 가지 포인트를 통해 복수의 인물 작화의 기본을 알기 쉽게 해설하고 있다

모에 남자 캐릭터 그리는 법-얼굴·신체 편

카네다 공방 외 1인 지음 | 이기선 옮김 | 190×257mm 176쪽 | 18,000원

남자 캐릭터의 모에 포인트 철저 분석!

소년계, 중간계, 청년계의 3가지 패턴으로 나누어 얼굴과 몸 그리는 법을 해설하고, 신체적 모에 포인트를 확실하게 짚어가며, 극대화 패션, 아이템 등도 공개한다!

모에 미니 캐릭터 그리는 법-얼굴·신체편

카네다 공방 외 1인 지음 | 이은수 옮김 | 190×257mm 176쪽 | 18,000원

기운 넘치고 귀여운 미니 캐릭터를 그리자!

캐릭터를 데포르메한 미니 캐릭터들은 모에 캐릭터 궁극의 형태! 비장의 요령을 통해 귀엽고 매력적인 미니 캐릭터를 즐겁게 그려보자.

모에 캐릭터를 다양하게 그려보자

-기본 테크닉 편

미야츠키 모소코 외 1인 지음 | 이은수 옮김 190X257mm | 176쪽 | 18,000원

다양한 개성을 통해 캐릭터의 매력을 살려보자!

모에 캐릭터 그리기에 익숙하지 않다면, 어떤 캐릭터를 그려도 같은 얼굴과 포즈에 뻔한 구도의 반복일 뿐이 다. 이 책을 통해 다양한 캐릭터를 개성있게 그려보자!

모에 로리타 패션 그리는 법

-기본적인 신체부터 코스튬까지

모에표현탐구 서클 외 1인 지음 | 남지연 옮김 190×257mm | 176쪽 | 18,000원

가련하고 우아한 로리타 패션의 기본!

파트별로 소개하는 로리타 패션과 구조 및 입는 법부 터 바람의 활용법, 색을 통해 흑과 백의 의상을 표현 하는 방법 등 다양한 테크닉을 담고 있다.

모에 로리타 패션 그리는 법

-아름다운 기본 포즈부터 매혹적인 구도까지

모에표현탐구 서클 외 1인 지음 | 이지은 옮김 190×257mm | 176쪽 | 18,000원

로리타 패션을 매력적으로 표현!

팔랑거리는 스커트와 프릴이 특징인 로리타 패션은 표현 방법에 따라 다양한 매력을 연출할 수 있다. 로 리타 패션 최고의 모에 포즈를 탐구해보자.

모에 두 명을 그리는 법-소녀편

카네다 공방 외 1인 지음 | 김보미 옮김 | 190×257mm 176쪽 | 18,000원

소녀 한 명은 그릴 수 있지만, 두 명은 그리기도 전 에 포기했거나, 그리더라도 각자 떨어져 있는 포즈만 그리던 사람들을 위한 기법서. 시선, 중량, 부드러운 손, 신체의 탄력감 등, 소녀 특유의 표현법을 빠짐없 이 수록했다.

모에 아이돌 그리는 법-기본 편

미야츠키 모소코 외 1인 지음 | 이은수 옮김 190×257mm | 176쪽 | 18,000원

아이돌을 매력적으로 표현해보자!

춤, 노래, 다양한 퍼포먼스로 빛나는 아이돌 캐릭터. 사랑스러운 모에 캐릭터에 아이돌 속성을 가미해보 자. 깜찍한 포즈와 의상, 소품까지! 아이돌을 구성하 는 작은 요소 하나까지 해설하고 있다.

인물을 그리는 기본-유용한 미술 해부도

미사와 히로시 지음 | 조민경 옮김 | 190×257mm 192쪽 | 18,000원

인체 그 자체의 구조를 이해해보자!

미사와 선생의 풍부한 데생과 새로운 미술 해부도를 이용, 적확한 지도와 해설을 담은 결정판. 인물의 기 본 묘사부터 실천적인 인물 표현법이 이 한 권에 담 겨있다.

전차 그리는 법

-상자에서 시작하는 전차 · 장갑차량의 작화 테크닉

유메노 레이 외 7인 지음 | 김재훈 옮김 | 190×257mm 160쪽 | 18.000원

상자 두 개로 시작하는 전차 작화의 모든 것!

전차를 멋지고 설득력이 느껴지도록 그리기 위한 방법은 무엇일까? 단순한 직육면체의 조합으로 시작, 디지털 작화로의 응용까지 밀리터리 메카닉 작화의 모든 것.

팬티 그리는 법

포스트 미디어 편집부 지음 | 조민경 옮김 182×257mm | 80쪽 | 17,000원

팬티 작화의 비밀 대공개!

속옷에는 다양한 소재, 디자인, 패턴이 있으며 시추에이션에 따라 그리는 법도 달라진다. 이 책에서 보여주는 팬티의 구조와 디자인을 익힌다면 누구나 쉽게 캐릭터에 어울리는 궁극의 팬티를 그릴 수 있게 될 것이다.

코픽 화가들의 동방 일러스트 테크닉

소차 외 1인 지음 | 김보미 옮김 | 215×257mm 152쪽 | 22,000원

동방 Project로 코픽의 사용법을 익히자!

코픽 마커는 다양한 색이 장점인 아날로그 그림 도구 이다. 동방 Project의 인기 캐릭터들을 그려보면서 코 픽 활용법을 단계별로 나누어 설명한다. 눈으로 즐기 며 따라 해보는 것만으로도 코픽이 손에 익는 작법서!

캐릭터의 기분 그리는 법

-표정·감정의 표면과 이면을 나누어 그려보자

하야시 히카루(Go office) 외 1인 지음 | 조민경 옮김 190×257mm | 192쪽 | 18,000원

캐릭터에 영혼을 불어넣어 보자!

희로애락에 더하여 '놀람'과, '허무'라는 2가지 패턴을 추가한 섬세한 심리 묘사와 감정 표현을 다룬다. 다 양한 아이디어와 힌트 수록.

인물 크로키의 기본-속사 10분·5분·2분·1분

아틀리에21 외 1인 지음 | 조민경 옮김 | 190×257mm 168쪽 | 18,000원

크로키의 힘으로 인체의 본질을 파악하라!

단시간에 대상의 특징을 포착, 필요 최소한의 선화로 묘사하는 크로키는 인물화에 필요한 안목과 작화력을 동시에 단련하는 데 가장 적합하다. 10분, 5분 크로키 부터, 2분, 1분 크로키를 통해 테크닉을 배워보자!

연필 데생의 기본

스튜디오 모노크롬 지음 | 이은수 옮김 | 190×257mm 176쪽 | 18,000원

데생을 시작하는 이들을 위한 데생 입문서!

데생이란 정확하게 관측하고 무엇을 어떻게 표현할 지 사물의 구조를 간파하는 연습이다. 풍부한 예시를 통해 데생을 시작하는 이들을 위한 데생의 기본 자세 와 테크닉을 알기 쉽게 해설한다.

로봇 그리기의 기본

쿠라모치 쿄류 지음 | 이은수 옮김 | 190×257mm 176쪽 | 18,000원

펜 끝에서 다시 태어나는 강철의 거신!

로봇 일러스트레이터로 15년간 활동한 쿠라모치 쿄 류가, 로봇이 활약하는 모습을 보며 가슴 설레이는 경험을 한 이들에게, 간단하고 즐겁게 로봇을 그릴 수 있는 힌트를 알려주는 장난감 상자 같은 기법서.

가슴 그리는 법

포스트 미디어 편집부 지음 | 조민경 옮김 182X257mm | 80쪽 | 17,000원

가슴 작화의 모든 것!

여성 캐릭터의 작화에 있어 가장 큰 난관이라 할 수 있는 가슴! 인체의 움직임에 따라 가슴의 모습과 그 구조를 철저 분석하여, 보다 현실적이며 매력있는 캐 릭터 작화를 안내한다!

아날로그 화가들의 동방 일러스트 테크닉

미사와 히로시 지음 | 김보미 옮김 | 215×257mm 144쪽 | 22,000원

아날로그 기법의 장점과 즐거움을 느껴보자!

동방 Project의 매력은 개성 넘치는 캐릭터! 화가이 자 회화 실기 지도자인 미사와 히로시가 수채화·유화·코픽 작가 15명과 함께 동방 캐릭터를 그리며 아날로그 기법의 매력과 즐거움을 전한다.

아저씨를 그리는 테크닉-얼굴·신체 편

YANAMi 지음 | 이은수 옮김 | 190×257mm 152쪽 | 19,000원

'아재'의 매력이란 무엇인가?

분위기와 연륜이 느껴지는 아저씨는 전혀 다른 멋과 맛을 지니고 있다. 다양한 연령대의 아저씨를 그리는 다테일과 인체 분석, 각종 표정과 캐릭터 만들기까지. 인생의 맛이 느껴지는 아저씨 캐릭터에 도전해보자!

학원 만화 그리는 법

하야시 히카루 지음 | 김재훈 옮김 | 190x257mm 180쪽 | 18.000원

학원 만화를 통한 만화 제작 입문!

다양한 내용과 세계가 그려지는 학원 만화는 그야말로 만화 세상의 관문이라고 해도 과언이 아닐 것이다. 『학원 만화 그리는 법』은 만화를 통해 자기만의 오리지널 월드로 향하는 문을 열고자 하는 이들의 열쇠가 되어줄 것이다.

프로의 작화로 배우는 만화 데생 마스터

-남자 캐릭터 디자인의 현장에서-

하야시 히카루 외 2인 지음 | 김재훈 옮김 190x257mm | 204쪽 | 18,000원

프로가 전하는 생생한 만화 데생!

모리타 카즈아키의 작화를 통해 남자 캐릭터의 디자 인, 인체 구조, 움직임의 작화 포인트를 배워보자

슈퍼 데포르메 포즈집-꼬마 캐릭터 편

Yielder 지음 | 김보미 옮김 | 190×257mm | 160쪽 18,000원

2등신 데포르메 캐릭터의 정수!

짧은 팔다리, 커다란 머리로 독특한 귀여움을 갖고 있는 꼬마 캐릭터, 다양한 포즈의 2등신 데포르메 캐 릭터를 집중적으로 연습하여 나만의 꼬마 캐릭터를 그려보자

슈퍼 데포르메 포즈집-연애편

Yielder 지음 | 이은엽 옮김 | 190×257mm | 164쪽 18.000원

두근두근한 연애 장면을 데포르메 캐릭터로!

찰싹 붙어 앉기도 하고 키스도 하고 포옹도 하고 데 이트를 하고 때로는 싸우기도 하는 2~4등신의 러브 러브한 연인들의 포즈와 콩닥콩닥한 연애 포즈를 잔 뜩 수록했다. 작가마다 다른 여러 연애 포즈를 보고 배우며 즐길 수 있다.

인물을 빠르게 그리는 법-남성편

하가와 코이치, 카도마루 츠부라 지음 | 김재훈 옮김 190×257mm | 176쪽 | 18,000원

인물을 그리는 법칙을 파악하라!

인체 구조와 움직임을 파악하는 다양한 방법에는 예나 지금이나 변함없는 일정한 원칙이 있다. 이상적인 체 형의 남성 데생을 중심으로 인물을 그리는 일정한 법 칙을 배우고 단시간 그리기를 효율적으로 익혀보자.

전투기 그리는 법 십자선으로 기체와 날개를 그

리는 전투기 작화 테크닉-

요코야마 아키라 외 9인 지음 | 문성호 옮김 190×257mm | 164쪽 | 19,000원

모든 전투기가 품고 있는 '비밀의 선'!

어떤 전투기라도 기초를 이루는 「십자 모양」―기체 와 날개의 기준이 되는 선만 찾아낸다면 문제없이 그 릴 수 있다. 그림의 기초, 인기 크리에이터들의 응용 테크닉, 전투기 기초 지식까지!

대담한 포즈 그리는 법

에비모 외 1인 지음 | 이은수 옮김 | 190X257mm 172쪽 | 18.000원

역동적인 자세 표현을 위한 작화 가이드!

경우에 따라서는 해부학 지식이 역동적 포즈 표현에 방해가 되어 어중간한 결과물이 나오곤 한다. 역동적 포즈의 대가 에비모식 트레이닝을 통해 다양한 포즈 와 시추에이션을 그려보자

프로의 작화로 배우는 여자 캐릭터 작화

마스터-캐릭터 디자인 · 움직임 · 음영-

모리타 카즈아키 외 2인 지음 | 김재훈 옮김 190x257mm | 204쪽 | 19,000원

현역 애니메이터의 진짜 「여자 캐릭터」 작화술!

유명 실력파 애니메이터 모리타 카즈아키가 여자 캐 릭터를 왼성하는 실제 작화 과정을 왼벽하게 수록! 캐릭터 디자인(얼굴), 인체, 움직임, 음영의 핵심 포 인트는 무엇인지 배워보자.

슈퍼 데포르메 포즈집-남자아이 캐릭터 편

Yielder 지음 | 김보미 옮김 | 190×257mm | 164쪽 18.000원

남자아이 캐릭터 특유의 멋!

남녀의 신체적 차이점, 팔다리와 근육 그리는 법 등을 데포르메 캐릭터로도 충분히 표현할 수 있도록 상세하게 알려준다. 장면에 따라 달라지는 포즈, 표정, 몸 짓 등의 차이점과 특징을 익혀보자!

슈퍼 데포르메 포즈집-기본 포즈·액션 편

Yielder 외 1인 지음 | 이은수 옮김 | 190×257mm 160쪽 | 18,000원

데포르메 캐릭터 액션의 기본!

귀여운 2등신 캐릭터부터 스타일리시한 5등신 캐릭 터까지. 일반적인 캐릭터와는 조금 다른 독특한 느낌 의 데포르메 캐릭터를 위한 다양한 포즈 소재와 작화 요령, 각종 어드바이스를 다루고 있다.

미니 캐릭터 다양하게 그리기

미야츠키 모소코 외 1인 지음 | 문성호 옮김 190×257mm | 188쪽 | 18,000원

귀여운 미니 캐릭터를 다양하게 그려보자!

꼭 껴안아주고 싶은 귀여운 미니 캐릭터를 그려보고 싶다면? 균형 잡힌 2.5등신 캐릭터, 기운차게 움직이 는 3등신 캐릭터, 아담하고 귀여운 2등신 캐릭터, 비 율별로 서로 다른 그리기 방법과 순서, 데포르메 요령 을 소개한다.

남녀의 얼굴 다양하게 그리기

YANAMi 지음 | 송명규 옮김 | 190×257mm 172쪽 | 18.000원

남자 얼굴도, 여자 얼굴도 다 내 마음대로!

만화 일러스트에 등장하는 남녀 캐릭터의 「얼굴」을 서로 구분하여 그리는 법은 물론, 각종 표정에도 차이를 주는 테크닉을 완벽 해설. 각도, 성격, 연령, 상황에 따른 차이를 자유자재로 표현해보자.

현실감 있게 묘사하는 인물화

-프로의 45년 테크닉이 담긴 유화와 수채화-

미사와 히로시 지음 | 김재훈 옮김 | 215×257mm 148쪽 | 22,000원

줄곧 인물화를 그려온 화가, 미사와 히로시가 유화와 수채화로 그림을 그리는 기법을 설명한다. 화가의 작 품과 제작 과정 소개를 통해 클로즈업, 바스트 쇼트, 전신을 그리는 과정 등을 자세히 알 수 있다.

손동작 일러스트 포즈집

-알기 쉬운 손과 상반신의 움직임-

하비재팬 편집부 지음 | 문성호 옮김 | 190×257mm 168쪽 | 19,000원

저절로 눈이 가는 매력적인 손의 비밀!

유명 일러스트레이터들의 손 그리는 법에 대한 해설 및 각종 감정, 상황, 상호관계, 구도 등을 반영한 손동 작 선화 360컷을 수록하였다. 연습·트레이스·아이디어 착상용 참고에 특화된 전문 포즈집!

5색 색연필로 완성하는 REAL 풍경화

하야시 료타 지음 | 김재훈 옮김 | 190×257mm 136쪽 | 21,000원

세계적 색연필 아티스트의 풍경화 기법 공개!

색연필화의 개념을 크게 바꾼 아티스트, 하야시 료타가 현장 스케치에서 시작해 세밀하게 묘사한 풍경화 작품을 완성하기까지의 과정을 재료선택 단계부터 구도 잡는 법, 혼색방법 등과 함께 알기 쉽게 설명한다.

다이나믹 무술 액션 데생

츠루오카 타카오 지음 | 문성호 옮김 | 190×257mm 192쪽 | 21,000원

무술 6단! 화업 62년! 애니메이션 강의 22년!

미야자키 하야오와 함께 일했던 미술 감독이 직접 몸으로 익힌 액션 연출법을 가이드! 다년간의 현장 경력, 제작 강의 경력, 무술 사범 경력, 미술상 수상 경력과 그림 그리는 법 안내서를 5권 집필한 경력까지. 저자의 모든 경력이 압축된 무술 액션 데생!

여성 몸동작 일러스트 포즈집

-일상생활부터 액션/감정 표현까지-

하비재팬 편집부 지음 | 김진아 옮김 | 190×257mm 168쪽 | 19,000원

웹툰·만화에 최적화된 5등신 캐릭터의 각종 동작들!

만화·게임·애니메이션 등에서 흔히 볼 수 있는 실제 인 체보다 작고 귀여운 캐릭터들. 그 비율에 맞춰 포즈 선 화를 555컷 수록! 다채로운 상황과 동작을 마음대로 트레이스 가능한 여성 캐릭터 전문 포즈집!

하루 만에 완성하는 유화의 기법

오오타니 나오야 지음 | 김재훈 옮김 | 190×257mm 152쪽 | 22,000원

원칙과 순서만 제대로 알면 실물을 섬세하게 재현한 리얼한 유화를 하루 만에 완성할 수 있다. 사용하는 물 감은 6가지 색 그리고 흰색뿐! 다른 유화 입문서들이 하지 못했던 빠르고 정교한 유화 기법을 소개한다.

코픽 마커로 그리는 기본

-귀여운 캐릭터와 아기자기한 소품들-

카와나 스즈 지음 | 김재훈 옮김 | 215×257mm 160쪽 | 22,000원

손그림에 빠진다! 코픽 마커에 반한다!

코픽 마커의 특징과 손으로 직접 그리는 즐거움을 소개한다. 코픽 공인 작가인 저자와 4명의 게스트 작가가 캐릭터의 매력을 최대한으로 이끌어내는 각종 테크닉과 소품 표현 방법을 담았다.

여성의 몸 그리는 법

-골격과 근육을 파악해 섹시하게 그리기

하야시 히카루 지음 | 문성호 옮김 | 190X257mm 184쪽 | 19,000원

'단단함'과 '부드러움'으로 여성의 매력을 살린다!

캐릭터화된 여성 특유의 '골격'과 '근육'을 완전 분석! 살과 근육에 의한 신체의 굴곡과 탄력, 부드러움을 표현하는 방법과 그 부드러움을 부각시키는 「단단한 뼈 부분 표현」방법을 철저 해부한다!

사물을 보는 요령과 그리는 즐거움 관찰 스케치

히가키 마리코 지음 | 송명규 옮김 | 190×257mm 136쪽 | 19,000원

디자이너의 눈으로 사물 속 비밀을 파헤친다!

주변 사물을 자세히 관찰해서 그리는 취미 생활 '관찰 스케치.! 프로 디자이너가 제품의 소재, 디자인, 기능 성은 물론 제조 과정과 제작 의도까지 이끌어내는 관 찰력과 관찰 기술, 필요한 지식을 전수한다. 발견하는 즐거움과 공유하는 재미가 있다!

무장 그리는 법 - 삼국지 • 전국시대 • 환상의 세계

나가노 츠요시 지음 | 타마가미 키미 감수 | 문성호 옮김 215×257mm | 152쪽 | 23,900원

KOEI 『삼국지』 일러스트의 비밀을 파헤친다!

역사·전략 시뮬레이션 『삼국지』, 『노부나가의 야망』 등 역사 인물 분야에서 오랫동안 사랑을 받아 온 리 얼 일러스트 분야의 거장, 나가노 츠요시. 사람을 현 실 그 이상으로 강하고 아름답게 그리는 그만의 기법 괴 작품 세계를 공개한다.

여성의 몸그라는 법-섹시한 포즈 연출법-

하야시 히카루 지음 | 문성호 옮김 | 190×257mm 184쪽 | 19,000원

「섹시함」 연출은 모르고 할 수 있는게 아니다!

여성 캐릭터의 매력을 한껏 끌어올리는 시크릿 테 크닉 완전 공개! 5가지 핵심 포인트와 상업 작품 최 전선에서 활약하는 프로의 예시로 동작과 표정, 포 즈 설정과 장면 연출, 신체 부위별 표현법 등을 자 세히 설명한다.

손그림 일러스트 연습장

-따라만 그려도 저절로 실력이 느는 마법의 테크닉-쿠도 노조미 지음 | 김진아 옮김 | 187X230mm 248쪽 | 17,000원

슥슥 따라만 그리면 손그림이 술술 실력이 쑥쑥♬

우리 곁의 다양한 사물과 동물, 식물, 인물, 각종 이 벤트 등을 깜찍한 일러스트로 표현하는 법을 알려주는 손그림 연습장. 「순서 확인하기」—「선따라 그리기」 순으로 그림을 손쉽게 익혀보자.

캐릭터 의상 다양하게 그리기

-동작과 주름 표현법

라비마루 지음 | 운세츠 감수 | 문성호 옮김 | 190×257mm 168쪽 | 19,000원

5만 회 이상 리트윗된 캐릭터 「의상 그리는 법」에 현역 패션 디자이너의 「품격 있는 지식」이 더해졌다! 옷주름의 원리, 동작에 따른 옷의 변화 패턴, 옷의 종류·각도·소재별 차이까지, 캐릭터를 위한 스타일링 참고서!

캐릭터 수채화 그리는 법 로리타 패션 편

우니, 카도마루 츠부라 지음 | 김진아 옮김 |190×257mm 160쪽| 19,000원

캐릭터의, 캐릭터에 의한, 캐릭터를 위한 수채화!

투명 수채화 그리는 법과 아름다운 예시 작품을 소개 하는 캐릭터 수채화 기법서 시리즈 제1권. 동화 속에 서 걸어나온 듯한 의상과 소품, 매력적이면서도 귀여 운 「로리타 패션」 캐릭터를 이용하여 수채화로 인물과 의상 그리는 법. 소품 어레인지 방법 등을 해설한다.

Miyuli의 일러스트 실력 향상 TIPS

-캐릭터 일러스트 인물 데생 테크닉-

Miyuli 지음 | 김재훈 옮김 |190×257mm | 152쪽 | 25,000원

「캐릭터를 그리는 데 필요한」 인물 데생을 배우자! 독일 출신 인기 일러스트레이터이자 만화가인 Miyuli 가 만화와 일러스트를 위한 인물 데생 요령을 TIPS 형식으로 해설. 틀리고 헤매고 실수하기 쉬운 부분을 풍부한 ○× 예시 그림과 함께 알기 쉽게 설명한다.

액션 캐릭터 일러스트 그리기

-생동감 넘치는 액션 라인 테크닉-

나카츠카 마코토 지음 | 김재훈 옮김 | 190×257mm | 168쪽 19,000원

액션라인을 이용한 테크닉을 모두 공개!

액션라인을 중심으로 그림을 구성하면 보는 시람이 움직인다고 착각하도록 움직임의 흐름이 느껴지게 표현할 수 있다. 생동감 있는 액션 캐릭터를 그려보자.

컬러링으로 배우는 배색의 기본

사쿠라이 테루코·시라카베 리에 지음 | 문성호 옮김 190×230mm | 152쪽 | 19,000원

색에 대한 감각이 몰라보게 달라진다!

컬러링을 즐기며 배색의 기본을 익힐 수 있는 컬러링 북. 컬러링의 완성도를 결정하는 「배색」에 대해 알아보 는 동안 자연스럽게 색에 대한 감각이 생겨난다. 색채 전문가가 설계한 실생활에 도움이 되는 힐링 학습서!

수채화 수업 꽃과 풍경

색채 감각을 익히는 테크닉

타마가미 키미 지음 | 문성호 옮김 | 190×257mm 136쪽 | 25,000원

수채화 초보 · 중급 탈출을 위한 색채력 요점 강의 세계적 수채화 화가인 저자의 실력 항상 테크닉을 따라 기본기와 색의 규칙을 배우고 대표적인 정물 소묘와 풍 경 묘사 방법, 실전형 응용 기술을 두루 익힌다.

소품을 활용하는 일러스트 포즈집

-소품별 일상동작 완벽 표현 가이드-

하비재팬 편집부 지음 | 김진아 옮김 | 190×257mm | 168 쪽 | 22.500원

디테일이 살아 있는 소품&포즈 일러스트!

글쓰기·밥먹기·옷 갈아입기 등 일상 속 각종 동작을 소 품과 세트로 묶어 소개하는 자료집. 프로 일러스트레이 터들이 제작한 소품+동작 일러스트를 활용하면 디테일 한 부분까지 쉽고 빠르게 표현할 수 있다.

밀착 캐릭터 그리기

-다양한 연애장면 표현법-

하야시 히카루 지음 | 김재훈 옮김 | 190×257mm | 184쪽

「서로 밀착해 있는 표현」을 철저히 연구!

캐릭터의 몸을 간략하게 그린 「형태」 잡는 법부터 밀착 포즈의 만화 데생까지 꼼꼼히 설명한다. 밀착 캐릭터를 마스터하여 우정에서 연애까지 가슴 뛰는 수많은 장면을 그려보자.

-디지털 배경 자료집

디지털 배경 카탈로그-통학로·전철·버스 편

ARMZ 지음 | 이지은 옮김 | 182×257mm 192쪽 | 25.000원

배경 작화에 대한 고민을 이 한 권으로 해결!

주택가, 철도 건널목, 전철, 버스, 공원, 번화가 등, 다양한 장면에 사용 가능한 선화 및 사진 데이터가 수록되어 있는 디지털 자료집. 배경 작화에 편리하게 이용할 수 있는 각종 데이터가 수록되어있다!

디지털 배경 카탈로그-학교 편

ARMZ 지음 | 김재훈 옮김 | 182×257mm | 184쪽 25,000원

다양한 학교 배경 데이터가 이 한 권에!

단골 배경으로 등장하는 학교. 허나 리얼하게 그리 려고해도 쉽지 않은 학교의 사진과 선화 자료뿐 아니 라, 디지털 원고에 쓸 수 있는 PSD 파일까지 아낌없 이 수록하였다!

판타지 배경 그리는 법

조우노세 외 1인 지음 | 김재훈 옮김 | 215×257mm 160쪽 | 22,000원

환상적인 디지털 배경 일러스트 테크닉!

「CLIP STUDIO PAINT PRO」를 사용, 디지털 환경에서 리얼한 배경 일러스트를 그리기 위한 기법을 담고 있으 며, 배경을 그리기 위한 지식, 기법, 아이디어와 엄선한 테크닉을 이 한 권으로 배울 수 있다.

CLIP STUDIO PAINT 매혹적인 빛의

표현법 보석·광물·금속에 광채를 더하는 테크닉 타마키 미츠네, 카도마루 츠부라 지음 | 김재훈 옮김

190×257mm | 172쪽 | 22,000원

보석이나 금속의 광택을 표현해보자!

이 책에서 설명하는 방식을 따라 투명감 있는 물체나 반사광 표현을 익혀보자!

CLIP STUDIO PAINT 브러시 소재집

자연물・인공물・질감 효과

조우노세 외 1인 지음 | 김재훈 옮김 | 190×257mm 168쪽 | 21,000원

중쇄가 계속되는 CLIP STUDIO 유저 필독서!

그림의 중간 과정을 대폭 생략해주는 커스텀 브러시 151점을 수록, 사용 방법과 중요 테크닉, 직접 브러 시를 제작하는 과정까지 해설하였다.

신 배경 카탈로그-도심편

마루샤 편집부 지음 | 이지은 옮김 | 190×257mm 176쪽 | 19,000원

만화가, 애니메이터의 필수 사진 자료집!

배경 작화에서 편리하게 사용할 수 있는 번화가 사진 을 수록한 자료집.자유롭게 스캔, 복사하여 인물만으 로는 나타낼 수 없는 깊이 있는 작화에 도전해보자!

사진&선화 배경 카탈로그-주택가 편

STUDIO 토레스 지음 | 김재훈 옮김 | 190×257mm 176쪽 | 25,000원

고품질 디지털 배경 자료집!!

배경을 그릴 때 편리하게 활용할 수 있는 선화와 사진 자료가 수록된 고품질 디지털 자료집. 부록 DVD-ROM에 수록된 데이터를 원하는 스타일에 맞춰 자유롭게 사용하자!

Photobash 입문

조우노세 외 1인 지음 | 김재훈 옮김 | 215×257mm 160쪽 | 21,000원

CLIP STUDIO PAINT PRO의 기초부터 여러 사진을 조합, 일러스트를 완성하는 포토배시의 기초부터 사진을 일러스트처럼 보이도록 가공하는 테크닉까지, 사진을 사용한 배경 일러스트 작화의 모든 것을 닦았다.

동양 판타지 배경 그리는 법

조우노세 외 1인 지음 | 김재훈 옮김 | 215×257mm 164쪽 | 22,000원

「CLIP STUDIO PAINT」로 동양적인 분위기가 나는 환상 적인 배경 일러스트 그리는 법을 소개한다. 두 저자가 제 득한 서로 다른 「색 선택 방법」과 「캐릭터와 어울리게 배 경 다듬는 법」 등 누구나 알고 싶은 실전 노하우를 실제 로 따라해볼 수 있도록 안내하다.

CLIP STUDIO PAINT 브러시 소재집 흑백 일러스트·만화 편

배경창고 지음 | 김재훈 옮김 | 190×257mm | 168쪽 | 23,900원

「CLIP STUDIO 유저 필독서」 제2탄 등장!

「흑백」일러스트와 만화를 그릴 때 유용한 선화/효과 브러시 195점 수록. 현역 프로 작가들이 사용, 검증한 명품 브러시와 활용 테크닉을 공개한다(CD 제공).

오타쿠 문화사 1989~2018

헤이세이 오타쿠 연구회 지음 | 이석호 옮김 | 136쪽 13,000원

오타쿠 문화는 어떻게 변해왔는가!

애니메이션에서 게임, 만화, 라노벨, 인터넷, SNS, 아이돌, 코미케, 원더페스, 코스프레, 2.5차원까지, 1989년~2018년에 걸쳐 30년 동안 일어났던 오타쿠 역사의 변천과정과 주요 이슈들을 흥미롭게 파헤친다.

아리스가와 아리스의 밀실 대도감

아리스가와 아리스 지음 | 김효진 옮김 | 372쪽 | 28,000원

41개의 기상천외한 밀실 트릭!

완전범죄로 보이는 밀실 미스터리의 진실에 접근한다! 깊이 있는 통찰력으로 날카롭게 풀어낸 아리스가와 아리스의 밀실 트릭 해설과 매혹적인 밀실 사건현장을 생생하게 그려낸 이소다 가즈이치의 일러스트가 우리를 놀랍고 신기한 밀실의 세계로 초대한다.

크툴루 신화 대사전

히가시 마사오 지음 | 전홍식 옮김 | 552쪽 | 25,000원

크툴루 신화에 입문하는 최고의 안내서!

크툴루 신화 세계관은 물론 그 모태인 러브크래프트의 문학 세계와 문화사적 배경까지 총망라하여 수록한 대사전으로, 그 방대하고 흥미진진한 신화 대계를 간결하고 명확하게 설명한다.

알기 쉬운 인도 신화

천축 기담 지음 | 김진희 옮김 | 228쪽 | 15,000원

혼돈과 전쟁, 사랑 속에서 살아가는 인도 신!

라마, 크리슈나, 시바, 가네샤! 강렬한 개성이 충돌하는 무아와 혼돈의 이야기! 2대 서사시 "라마야나』와 "마하바라타』의 세계관부터 신들의 특징과 일화에 이르는 모든 것을 이 한 권으로 파악한다.

영국 사교계 가이드

무라카미 리코 지음 | 문성호 옮김 | 216쪽 | 15,000원

19세기 영국 사교계의 생생한 모습!

영국은 19세기 빅토리아 시대(1837~1901)에 번영의 정점에 달해 있었다. 당시에 많이 출간되었던 「에 티켓 북」의 기술을 비탕으로, 빅토리아 시대 중류 여성들의 사교 생활을 알아보며 그 속마음까지 들여다본다.

방어구의 역사

다카히라 나루미 지음 | 남지연 옮김 | 244쪽 | 15,000원

다종다양한 방어구의 변천사!

각 지역이나 시대에 따른 전술 · 사상과 기후의 차이 로 인해 다른 결론에 도달한 다양한 방어구, 기원전 문 명의 아이템부터 현대의 방어구인 헬멧과 방탄복까지 그 역사적 변천과 특색 · 재질 · 기능을 망라하였다.

중세 유럽의 문화

이케가미 쇼타 지음 | 이은수 옮김 | 256쪽 | 13,000원

심오하고 매력적인 중세의 세계!

기사, 사제와 수도사, 음유시인에 숙녀, 그리고 농민과 상인과 기술자들. 중세 배경의 판타지 세계에서 자주 보았던 그들의 리얼한 생활을 일러스트와 표로이해한다! 중세라는 로맨틱한 세계에서 사람들은 의식주를 어떻게 꾸려왔는지 생생하게 보여준다.

중세 유럽의 생활

가와하라 아쓰시, 호리코시 고이치 지음 | 남지연 옮김 260쪽 | 13,000원

새롭게 보는 중세 유럽 생활사

「기도하는 자」, 「싸우는 자」, 그리고 「일하는 자」라고 하는 중세 유럽의 세 가지 신분. 그중 「일하는 자」, 즉 농민과 상공업자의 일상생활은 어떤 것이었을까? 전 근대 유럽 사회의 진짜 모습에 대하여 알아보자.

중세 유럽의 성채 도시

가이하쓰샤 지음 | 김진희 옮김 | 232쪽 | 15,000원

성채 도시의 기원과 진화의 역사!

외적으로부터 생명과 재산을 보호하기 위해 견고한 성벽으로 도시를 둘러싼 성채 도시. 그곳은 방어 시 설과 도시 기능은 물론 문화·상업·군사 면에서도 진화를 거듭하는 곳이었다. 궁극적인 기능미의 집약 체였던 성채 도시의 주민 생활상부터 공성전 무기· 전술에 이르기까지 상세하게 알아본다.

기사의 세계

이케가미 이치 지음 | 남지연 옮김 | 232쪽 | 15,000원

중세 유럽 사회의 주역이었던 기사!

때로는 군주와 신을 위해 용맹하게 전투를 벌이고 때로는 우아한 풍류인으로 궁정을 화려하게 장식했던 기사. 그들은 무엇을 위해 검을 들었고 바라는 목표는 어디에 있었는가. 기사의 탄생에서 몰락까지, 역사의 드라마를 따라가며 그 진짜 모습을 파헤친다.

판타지세계 용어사전

고타니 마리 지음 | 전홍식 옮김 | 200쪽 | 14,800원

판타지의 세계를 즐기는 가이드북!

판타지 작품은 신화나 민화, 역사적 사실에 작가의 독특한 상상력이 더해져 완성된 것이 많다. 「판타지 세계 용어사전」은 판타지에 대한 이해를 돕는 용어 들을 정리, 해설한 책으로 한국어판에는 역자가 엄선 한 한국 판타지 용어 해설집도 함께 수록되었다.

제2차 세계대전 독일 전차

우에다 신 지음 | 오광웅 옮김 | 200쪽 | 24,800원

제2차 세계대전 독일 전차 철저 해설!

전차의 사양과 구조, 포탄의 화력부터 전차병의 군장과 주요 전장 개요도까지, 밀리터리 일러스트의 일인자 우에다 신이 제2차 세계대전의 전장을 누볐던 독일전차들을 풍부한 일러스트와 함께 상세하게 소개한다.